时光深处的老行当

老

SHIGUANG SHENCHU DE
LAO HANGDANG

江 涛 编著

团结出版社

图书在版编目（ＣＩＰ）数据

时光深处的老行当 / 江涛编著. -- 北京 ：团结出版社，2019.11
（中华传统文化品读系列丛书）
ISBN 978-7-5126-7308-3

Ⅰ．①时… Ⅱ．①江… Ⅲ．①手工艺－传统工艺－介绍－中国 Ⅳ．①J528

中国版本图书馆CIP数据核字(2019)第186851号

出　　版：团结出版社
　　　　　（北京市东城区东皇城根南街 84 号　邮编：100006）
电　　话：（010）65228880　65244790　（出版社）
　　　　　（010）65238766　85113874　65133603（发行部）
　　　　　（010）65133603（邮购）
网　　址：http://www.tjpress.com
E-mail：zb65244790@vip.163.com
　　　　　fx65133603@163.com（发行部邮购）
经　　销：全国新华书店
印　　装：天津盛辉印刷有限公司

开　　本：170mm×230mm　　　16 开
印　　张：15.75
字　　数：220 千字
印　　数：4045
版　　次：2019 年 11 月　　第 1 版
印　　次：2019 年 11 月　　第 1 次印刷

书　　号：978-7-5126-7308-3
定　　价：68.00 元

前言

　　时间就像一列火车，车轮碾过了日日夜夜，碾过了春夏秋冬。高速发展的社会，每个人每天都忙忙碌碌，却不知道前方到底在哪里。高楼大厦替代了大街小巷，机器流水线代替了手工作坊，科技的发展在加快生活节奏的同时却少了那份温润的心情……回想过去的悠悠岁月，在我们记忆深处渲染着儿时美好生活的点点滴滴——曾记否？春日的午后，卖小鸡的小贩的吆喝声回荡在大街小巷；晚霞中，叮叮当当的打铁声伴随着袅袅的炊烟断断续续；炎炎夏日里，自行车载着装满冰棍儿的箱子，伴随着一声声悠远的"冰棍儿……冰棍儿……"的叫唤；年关将至，各种售卖吃食玩意儿的小摊周围挤满了大人和孩童……

　　对于过去的岁月来说，那些在百姓生活中广为流传的手工技艺、百业行当，是一个个鲜活的文化符号，凝聚着人类的智慧和心血，承载了太多人们难以忘却的纪念，是人类精神的重要遗存。

　　但随着经济的飞速发展和城市生活的巨变，时光深处的那些老工艺、老行当、老字号，那些与老百姓日常生活息息相关的老游戏、老物件等，正渐渐淡出人们的视线；老艺人人衰艺绝、老工艺失传掺假、老字号生存艰难等现象层出不穷。或许几十年后，我们只能在冰冷的文献资料中，寻找、追忆它们了。

　　古老的民间民俗文化艺术，凝聚了无数匠人的坚持与守护，这里面有匠心，有文化意蕴。我们不该忘记，而是应该传承。如今，国家、社会和一些团体、个人采取了一系列的措施保护这些传统工艺、行当、字号等。有感于此，在搜集大量资料的基础上，本人编写了这套"中华传统文化品读系列"丛书，从老工艺、老行当、老字号和老玩意儿四个方面，介绍了大量过去的民风民俗、技艺传承等。

　　老工艺是我国自古至今传承不息的造物文化，承载了中华民族生产生活的经验和对美的追求，随着工业化的发展、生活方式的转变，传统工艺从衣、食、住、行、用等生活舞台的中央走向边缘，工艺传承和工艺文脉逐渐模糊、零落，面临断层、流失的危机。

　　老行当，是对社会上正在消失的各行各业的总称。不同职业的分工称为

"行"，行当中所做的事，称为"当"。现在科技越来越发达，很多当年的老行当都已渐渐没落，给我们留下难以忘却的日常生活场景。

老字号是当年商业才俊经历了艰苦奋斗的发家史才得以最终统领一方的行业，其品牌也是为社会所公认的质量的同义语。随着现代经济的发展，老字号显得有些"失落"，目前，全国各行各业共有老字号商家约1万家，到今天仍在经营的却不到千家。

老玩意儿包括民间游戏、民间娱乐项目、民间物件等，它主要流行于人们的娱乐生活之中。民间游戏里的打瓦、拔老根儿、火柴枪等，现在的小孩子知道的很少了；民间使用的风箱、纸缸、煤油灯等，生活中也很少见了……

文化兴，国运兴；文化强，民族强。中华民族传统文化源远流长，是中华民族的"根"与"魂"，是智慧的结晶，是时代的承载，也是民族性格、民族精神、民族创造的标志，丧失了这些，就无法承前启后，继往开来。

提高国家文化软实力和中华文化影响力，关系着国家综合国力的提升，关系中国大国形象的展示。民间传统文化是民族的，也是世界的宝藏。虽然时移世易，但值得永久保存、传承下去。

冯骥才提出："我们的民间文化太博大、太深厚、太灿烂，任何个人都无法承担这一伟大又艰巨的使命，需要我们联合起来，深入下去，深入民间，深入生活，深入文化，深入时代。"

观复博物馆馆长马未都说过："如果有一天，中国重新成为世界最强国，依赖的一定是我们的文化，而不是其他。"

这套"中华传统文化品读系列"丛书，不仅可供曾经经历过、见证过那段载满历史记忆的岁月的过来人享受怀旧的乐趣，亦可以让没有经历过那段生活的人们了解曾经长期存在过的那些传统文化和文明。

读者通过本套丛书可以知道，中华民族文化源远流长，东方文明古国物产丰饶。中华传统文化是一棵根深叶茂的大树，是国之瑰宝。

由于老工艺、老行当、老字号和老玩意儿品类众多，限于字数和篇幅，本套丛书只选取了最精彩、最有趣、最贴近生活的部分，分门别类予以介绍，以飨读者。希望通过本套丛书，让更多的人关注民间传统文化，留住民族文化之根。

江　涛

己亥年壬申月于杭州

目 录

第一章　生活服务类老行当

第二章 文娱服务类老行当

🕸 第三章　店铺经商类老行当 🕸

🕸 第四章　农业农村类老行当 🕸

第一章
生活服务类老行当

在我们的身边，有很多行当正在消失，速度之快，令我们吃惊。比如磨剪子、戗菜刀、缝穷婆、窝脖儿、人力车夫，等等，很多行当如今也只是存在于人们的记忆中了。

时代在不断发展，老行当的空间逐渐被越压越小。那些长年漂泊在外，行走在大街小巷、乡间大地的艺人，背影逐渐淡出了我们的视野，留下的只是我们对虽苦犹乐的昨天无限的怀念。

接生婆：助产孕妇受尊敬

在古代，妇女生孩子是一件非常危险的事，需要有经验的妇女进行辅助接生，这就产生了接生婆这个职业。接生婆大多为本村或邻村有临床接生经验的老年妇女。随着社会的进步和医疗技术的发展，医疗条件与生育观念发生变化，乡村接生婆这一职业逐渐成为人们的记忆，只有在有关影视剧里才能找到她们的影子。

渊　源

接生婆古时叫稳婆，每逢孕妇分娩，主人家要请有经验的接生婆到产妇家里接生。

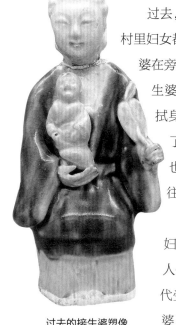

过去的接生婆塑像

过去，农村地区交通不便、医疗落后、思想保守，村里妇女都在家里生孩子，接生婆显得很有必要。接生婆在旁边给孕妇大声传授生育经验，让生育者根据接生婆的话进行生育，接生婆不断用热水帮孕妇擦拭身体。等胎儿生出，接生婆将其脐带剪断就行了。如果遇到难产或者其他危险状况，接生婆也束手无策，有的还会采取一些迷信手段，往往导致不幸事件的发生。

在医学不发达的年代，接生婆既为广大的产妇服务，又因为落后愚昧的接生手法和技术受到人们的指责。因此，旧式接生婆的接生法，在近代受到了西方医术的冲击和挑战，加之由于接生婆自身的局限与非科学的接生方式，她们逐渐遭

遇技术瓶颈和信任危机。

中华人民共和国成立后，政府专门培训了一批接生婆，教给她们新式接生法，大大降低了全国各地的产妇及婴儿的死亡率。再之后，政府又鼓励产妇到医院生产。现在，孕妇都到医院生产，接生婆这一职业已经退出了历史舞台，取而代之的是助产士，在现代化的医院帮助孕妇们完成接生工作。

流　程

在过去，接生婆使用的接生工具很简单，就是一把剪刀、一块毛巾、一个脸盆。做这一行，主要靠的是经验。过去没有什么检查仪器，不能很好地了解孕妇的情况，只能凭经验接生。

产妇临盆时，产妇家人会准备好一盆热水，做好接生准备。

旧式接生有立式、半跪式、仰卧式和坐盆式。接生婆一般会一边抱住产妇的腰，一边鼓励产妇使劲。顺产的话婴儿和胎盘一起脱离母体，母子平安万事大吉，最怕的是遇有横生、倒产、偏产的情况，接生婆会采用一些调整的手法，也有用一些封建迷信的活动来助产，往往会导致不幸事件的发生。

等婴儿呱呱坠地，接生婆鉴定性别后，马上向产妇家人通报。然后，接生婆用消毒后的剪子将脐带剪断并包扎好，将胎衣交给产妇家人，埋在产妇家中天井的地下，这就是"衣胞之地"说法的由来。接生完，产妇家人会递上接生费，并准备饭菜宴请接生婆。

说到接生婆的助产，有一些封建迷信的做法，这里简单举例。

有的地方，产妇快要生了，家人就把接生婆请到家

旧时的接生宣传画

里来，接生婆会拿着几种接生器具：短发、擀面杖、镰刀。

古代在生产过程中，如果产妇长时间生不出来，接生婆会让产妇把头发吞下，这样一来，产妇由于肠胃不适，会呕吐，增加腹压，促进胎儿下降、降生。

如果短发没有用，接生婆就拿出擀面杖，适当地用力，在产妇的肚子上擀几下，帮助产妇生孩子，意思就是"赶紧"出来。

镰刀的作用简单，孩子出生后，接生婆用开水烫过或火烧过的镰刀，把新生儿的脐带剪断，这表示"镰生贵子"。

也有一些地区，在产妇临盆前，接生婆会当着产妇的面将房间里的门、抽屉、箱子都打开一道缝，这个叫作"开缝法"，意思是利于产妇将骨缝打开，使产妇更加容易分娩。其实这是用心理暗示的方法，期望以此对帮助产妇顺利分娩起到作用。

古代接生婆的这些方法，对妇女生产过程完全缺乏科学的了解，当产妇分娩遇上困难时，便依据自己的经验，想象性地发明了一些临时性催生方法。这些方法多半是建立在封建迷信思想的基础之上，没有丝毫的科学道理。随着医学发展，人们观念的变化，接生婆这一行当消失也是历史的必然。

奶妈：士夫之子有食母

奶妈又称奶娘，是指受雇给别人的孩子喂奶的妇女。在旧社会的城乡中普遍存在，这是一种专门为别人哺乳、育婴的行当。过去在农村，有些家庭生下孩子后，生母奶水少或者身体虚弱，无法喂奶的，就雇用奶妈为孩子喂奶。还有的是生母疾病缠身，也有产期夭亡的，也需要为孩子雇用奶妈。再有的就是富裕人家，不喜欢自己带孩子而将婴儿托付给奶妈喂养。

渊　源

　　奶妈这种行当出现得很早，为了加强对太子、世子的教育，在西周时期就建立了乳保教育制度，即在后宫挑选女子担任乳母、保姆等，以承担保育、教导太子、世子等事务。《礼记·内则》中说："大夫之子有食母。"食母，即是乳母。此后的封建社会时期，宫廷中大都为婴幼儿雇用乳母。在汉魏时期，六朝皇室、贵族多用乳母哺乳新生婴儿。

　　在古代，中医把人乳看成一种有滋补作用的特效药，如官至尚书右仆射的南朝宋臣何尚之，便曾用人乳作为偏方，治好了自己的病。《宋书·何尚之传》中所谓"饮妇人乳，乃得差"。

　　人乳不仅能"治病"，在古人看来还是一种长寿药，不少权贵迷信这一点。《汉书·任敖传》中，曾提到了汉文帝丞相张苍的长寿事迹："苍免相后，口中无齿，食乳，女子为乳母。妻妾以百数，尝孕者不复幸。年百余岁乃卒。"说的是张苍靠吃人奶，活了一百多岁才去世。

　　明朝人也相信常吃人乳能长寿，将人乳喻为"仙家酒"。

　　在封建社会，有钱、有权人家的孩子都不由生母喂养，而是由奶妈哺养。这主要是因为，一方面，家庭比较富裕的，他们的妻子或者儿媳妇多是大家闺秀，受不了晚上哺乳，或者照顾孩子的辛苦，所以都会请奶娘帮助自己喂养孩子。另一方面，她们身份尊贵，袒胸授乳不雅观。她们也担心哺乳对一个女人的身材保养不利，所以在古代有些女人为了在产后快速恢复身材，方便侍奉她的丈夫或者争宠，都不愿意自己喂养孩子。但对许多低下层贫穷的妇女来说，做奶妈似乎是她们天经地义的一种谋生职业。

　　有的朝代，皇宫还设"奶子府"，里面都是15岁到20岁刚生育过而且奶汁充足的农村妇女。这些年轻的妇女多是地位低下之人，但一朝入选进宫，哺养的乃是皇家子孙，他们也因此攀附富贵，成了人上人。

　　历朝皇室奶妈因为哺育的是皇子，有皇家关系，她们回家探亲或者中途出宫也非常荣耀，自然，她们得名得利，家里也衣食无忧了。明代沈榜的

《宛署杂记》中记载，奶子府隶属锦衣卫，每季度精选良家妇女40名进入奶子府，称为坐季奶子；另选80名登记入册备用，叫点卯奶子。历史上也有很多有名的奶妈，比如明熹宗的奶妈客氏，她在熹宗继位之后就被封为"保圣贤顺夫人"，也是权倾朝野，祸国殃民，跟着大太监魏忠贤一起专擅弄权，最后熹宗死了，靠山倒了，客氏被灭族。

清末时期的大家闺秀

满族入关以后，一如明制。清朝初期皇帝常多子多嗣，数量不少的皇子皇孙就需要不少奶妈喂养。《清稗类钞·宫闱·皇子皇女之起居》载："皇子生，无论嫡庶，甫堕地，即有保姆持付乳媪手。一皇子乳媪四十人，保姆、乳母各八，此外又有针线上人，浆洗上人，灯火上人，锅灶上人。既断乳，即去乳母，增谙达，凡饮食言语行步礼节皆教之。"清朝自康熙年间发生夺嫡事件以后，生了皇子的，为防生母干政，孩子一出生即被带给奶妈们照顾。内务府衙门专门负责对奶妈的挑选和管理。

不过做奶妈也不是一件舒服的事情，首先要接受与自己子女分离的痛苦；其次，据说为确保奶妈奶水充足，奶妈每天要吃一碗不放盐和酱油的肥猪肘子肉，这种肉初吃还好，几天之后就味同嚼蜡，难以忍受了。

除了官方的奶妈，民间的奶妈情况不一样，她们大多出身贫困，为了养家糊口，舍弃自己等待哺育的孩子，去别人家给孩子喂奶。她们用自己的奶

水换来不多的报酬。

流　程

由于奶妈喂养孩子，大都要喂养一年到三四年，孩子从小与奶妈在一起，形成了孩子与奶妈之间的特殊感情。有时候，生母从小未喂养孩子，与孩子反而疏远，而奶妈喂养的不是亲生的子女，却与奶妈有着母子之间的感情。

孩子长大时，奶妈的子女有与被喂养的孩子一起长大的，他们就成了奶哥或奶姐、奶弟、奶妹。在山西忻州、雁北一带农村，奶妈与喂养的子女的关系，可以维系终生。奶妈可以经常探亲与照料孩子，而孩子也经常关照和探视奶妈，帮奶妈家中做活，从经济上予以一定的资助。孩子的亲生父母也是予以理解的。

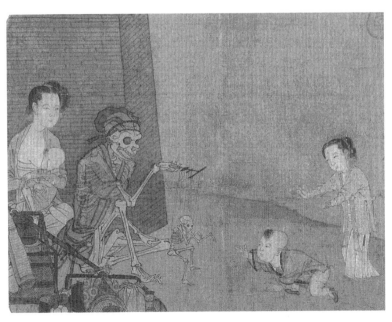

宋代李嵩《骷髅幻戏图》中出现喂奶的女子

梳头婆：淡淡清香刨花水

民国期间，妇女的发式很简单，大都是在后脑勺盘个髻，打理这样的发型，自己弄不起来，得靠旁人代劳，这就产生了专门从事梳头的行当，干这一行的大多是中老年妇女，人称"梳头婆"。一般来说，梳头婆会在街头设档。有些还上门理发，但为数不多。梳头婆的工作是梳头、勒面、钳眉毛等。化妆用品则有刨花胶、胭脂纸、蛋形脸粉等，每日可理十个八个。但自理发业蓬勃发展后，此行业逐步消失。

八

渊 源

在古代，中国人本不剃头，因为《孝经·开宗明义章》中说："身体发肤，受之父母，不敢毁伤"。于是在历史上很长一段时期，中国没有理发业。到了清朝，逐渐开始有了剃头行业。

男人可以街边理发，而女人很少抛头露面，于是一个新的理发行当诞生，那就是在大都市里，一些妇女开始替富宦人家的太太、小姐梳妆打扮，大家称这些人为"梳头婆"。

一直到民国初年，人们思想落后、守旧，妇女不敢进理发店理发，在街边巷角常有一些梳头婆设档，专为家庭妇女梳头、剃面、修眉，有些梳头婆则上门或包月为富家妇女服务。

在过去，街上的梳头档多是从大户人家退下来的有梳头修面技术的中年女佣，他们掌握了梳头美容手艺后，开始走街串巷谋生，主要是替女顾客梳髻。她们既会梳传统的老髻，也会仿学梳时髦发髻。随着时代的发展，理发店有了女宾部，年轻赶时髦的女性不再光顾街头梳头婆档，只有一些中老年妇女还有这个需要。

透过民国老照片可以看出当时妇女的发型和装束

梳头婆的服务对象开始以中老年女性居多，她们与主人约定时间，隔三差五按时登门服务，遇上讲究的人家，则是天天上门。梳头婆因为职业关系，十分注重自身装束，她们总是把自己打扮得干净清爽。尤其注重发型，抹上刨花水，梳得光可鉴人，这也是一种"以身作则"的"活广告"吧！

每天上午，是梳头婆最忙碌的时候，她们手拎一个印蓝花布包着的小巧木镜盒，里面装着梳头工具，走街串巷，忙完这家急匆匆朝下一家赶去，一天一般要服务十几户人家。

过去，妇女的化妆品少得可怜，一般都是用略带黏稠的刨花水，刨花水是取自黏胶质的杉木，刨成薄片，浸入清水中，使渗出的胶状物溶于水，用以梳头，可以理顺头发，容易做造型头，发型也能长时间保持不变。

梳头婆一般用木梳蘸满刨花水，把头发刷个遍，然后再梳头、扎髻，把整个头顶弄得乌黑润泽、光鉴照人，还会散发出刨花水淡淡的清香。

流　程

梳头婆的街边小摊档东西很简陋，一般有几张破桌子，几个平凳子，还有一些木梳、剪刀、毛刷、棉线、粉团、剃头刀等。

梳头婆除了替顾客梳发髻、长辫外，另一项手艺是修面（也叫勒面、绞脸、扯脸、绞毛）。所谓修面就是替爱漂亮的女顾客清除脸上多余的汗毛。绞毛后，脸上的汗毛不容易再长出来，还能保持脸上皮肤的光滑。如果用剃刀刮脸，容易使脸部粗糙，且汗毛越来越粗，生长也越快。

过去的少女，大概从十四五岁开始修面，有的人汗毛重，一个月或半个月修面一次，较多的少女是每到年节前才修面的。不过每个少女出嫁前，总要好好修面打扮一番。修面当然不会在露天的道边做，而是请梳头婆到新娘家去做，做完了照例要送给梳头婆一个红包。一般不想在街头巷尾抛头露面的小姐、少奶奶们，也多是把梳头婆请回家去梳头或修面。

一根细线、一双巧手，就是修面的全部。其操作过程如下：

首先，在接受修面的人面部抹上鸭蛋粉或者滑石粉，然后用一条长约半米的白线挽成"8"字形的活套，右手拇指与食指撑着"8"字一端，左手扯

过去的银梳子

着线的一头，嘴里咬着线的另一端，通过双手与嘴的协调动作，使得"8"字线套在面孔上产生一种剪绞夹的作用，将面部汗毛连根拔起。修面后可能引起一些红肿或敏感的小红点，可涂上少许消炎药膏或蛋清，1小时后红肿会自然消失。修面后15天到30天，可保持面部容光焕发。

脸部汗毛有个再生长的过程，而且修面有一些副作用，比如可能会造成汗毛向皮肤内生长，所以最好三个月做一次修面。

缝穷：拼接合理很耐用

缝穷是北方话语，缝穷缝穷，就是专门给穷人缝缝补补的人；南方比较直接，称其为"补衣服的"或者"缝补匠"。缝穷婆是一些丧失劳动力的中年妇女，年纪大了以后，无法从事其他工作，又不想成为家里的累赘，便操持起修炼多年而且出众的针线活赚点小钱，贴补家用。

渊　源

在过去，有很多干力气活的人，裤子的屁股上补了两个整齐的大圆疤，这叫"补锅盔"，还有的上衣肘部容易磨损的地方缝上两块补丁。这些补丁大都是一些缝穷婆帮着修补的。她们会做针线活，也有一些自己做的东西出卖，比如鞋垫、尿布、千层底布鞋、布袜子等，都是用零碎布做出来的，但拼接合理、扎实耐用，很受社会底层人士的欢迎。

缝穷因穷而生，当时多见于街巷、车站、码头、工厂或居民区附近，由于专为穷人缝合补缀衣裤，故被称为"缝穷"。从事缝穷的多是些中老年贫苦妇人，多是些家中男人贫病、无法维持生计，或是沦为寡妇生活无着落的，才抛头露面做此行当。

前去缝穷的，多是些干重体力活的光棍汉和同为走街串巷的箍桶匠、补

鞋匠、收破烂的、剃头匠等手艺人……这些男人，衣服要比一般人磨损得多，特别是袖口、膝盖和后屁股几个地方常常会磨破，于是，缝穷的就会根据前来光临的顾客的情况与需求，在他们的衣裳上缝上两三个厚而整齐的椭圆形或脚掌形的补丁。

过去的缝穷婆

出来"缝穷的"，一般针线活都十分出众，但是生活十分清苦，一天下来挣不了一张饼钱。俗话说："缝穷缝穷，越缝越穷"，讲的就是这一行的命运。

20世纪50年代之后，随着生活水平的提高和社会互助组织的建立，很多工厂都有了家属组成的缝纫组，缝穷婆就越来越少见了。

不过，二三十年前，在一些小城市的火车站或汽车站，还有缝穷的在里面揽生意。旅客衣服划破了，背包带子脱落了，裤子拉链开裂，肯定还需要缝补，她们也有一些生意光临。现在，几乎看不到缝穷婆的踪影了。

流　程

缝穷婆一般常去那些人流如织的汽车站、火车站、码头摆摊揽生意，她们也会提着篮子穿梭于行人之间东张西望，打量着行人的衣着有无破损，

是否需要修补。她们的竹筐里装着针头线脑和各色洗净的旧布。一般在出门前，她们都事先准备好各种布料。一般是把以前的旧衣物制作成鞋垫、尿布、布鞋、袜子，然后剪下一些质量好、形式各异的零布，根据大小、花色、材料分类放置，便于白天缝补的时候使

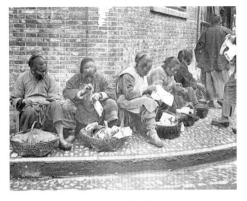

过去的缝穷婆

用。备一个竹篮子，放一把剪刀，带上一个能展开放置、合拢拿走的马扎，就可以开始上街干活了。

　　缝穷婆也偶尔去街上摆摊，比如在客店、澡堂、茶馆附近摆个地摊，备有包袱皮一块，铺在地上，小筐箩一个，里面放些针线、剪子、尺子、袜板、顶针等物品。她们的主顾多是一些单身汉，像店里的伙计、摊贩、人力车夫等。这些人没钱添置新衣，只能将旧衣服缝补一下再穿个两三年，但自己又不会缝，只能去找缝穷的。

哭丧婆：涕泪直流假伤心

　　哭丧是一种古老的丧葬习俗。在过去，有钱人家死了人，照例是要大办丧事的。一来显示死者家族的势力，表明都是孝顺之辈。二来可以收很多财物。为制造气氛，他们会请一些哭丧婆前来烘托气氛。

　　中华人民共和国成立后，哭丧婆似乎销声匿迹了。直到20世纪90年代中期，有些人家为了显示自己的孝道，就请哭丧婆来哭丧，哭丧行业又出现了，并逐渐发展起来。

渊 源

所谓哭丧"婆"，就是人家死了老人，他们像孝子孝女一样跪在灵前哭诉，伤感的词语一套一套的，声音凄凉悠长，能把周围人感动得唏嘘长叹甚至泪流满面。

为什么会有哭丧婆这个行业出现呢？

一是因为传统的孝道观念，亲人去世，不痛哭不足以表达感伤。子孙后代哭不出来，即便是哭出来了，也哭得好假，所以只有请人哭丧。干哭不掉泪有不孝、失礼之嫌，请"哭丧婆"代哭既可以表达自己的伤感，又可以在场面上显得隆重、肃穆。有的哭丧人认为："现在只有老一辈的人才会哭灵，年轻人都不懂这些老习俗。遇到丧事，在灵堂前哭不出来，我引导他们的情绪，让他们哭出声来，发泄情绪，也是做了一件好事。"哭丧婆是将丧事推向高潮的核心人物，有了她们出色的表演，能引来更多奔丧者的悲伤与痛哭。

二是一种攀比心理，既然是丧事，就要有点悲痛伤心的气氛，为了显示自己的孝道，给周围人看一看，也要大操大办，显示自己尽了孝心。谁家有人去世了，哭得动静越大，时间越长，那么死者家属、亲戚的面子就越大，脸上都越有光。一家如此，其他人家不跟进，显得没有孝心，于是几乎家家有丧事的时候都请哭丧人代哭。

在过去，请人哭丧的大都是有钱人或有身份的人，父母去世，请道士做水陆道场，请吹响器的吹喇叭，再请哭丧人哭一哭，热闹一下也摆摆阔。如今，请哭丧人比较普遍了，价钱也不高，又能尽孝心、显体面，很多有白事人家都会请她们来哭丧。

哭丧婆这个角色，一般是中年妇女，40岁上下，身体好，嗓门亮，具有一定的生活经历、反应灵敏的人。当丧家引领亲友前来向死者跪拜行礼时，哭丧婆就要放开喉咙，按来客的身份，边哭边诉说死者的德行，以引起主客双方的哀恸之情。直到主家把客人引走，哭丧婆才能止泪息声，等待新的来

客，再行"痛哭"，一直要哭到出殡。

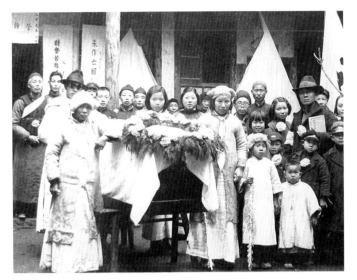

民国时期的葬礼场面

流　程

现在的哭丧婆不是单纯地哭泣、悲诉，她们是有伴奏的，要么二胡，要么音响，可以增加效果和感染力。哭丧婆哭的内容一般可分三部分：一是哭死者生前是如何受苦、抚养子女奉献一生的；二是表达子女的伤心情怀；三是子女们祝愿死者一路走好，并保佑子孙后代大富大贵、一帆风顺。

有精明的哭丧婆，会在哭前问清死者生前的事迹、功德，这样才能哭出味道来。

一般来说，丧家会在丧礼演出后，把演出费直接给哭丧婆，一场200元到800元不等。地区不同，职业哭丧人的收入也不等。在四川省有的地区，哭丧婆一场能拿到1000多元。

哭丧婆这个行当既伤身体，又伤心理，她们需要把自己的情绪带入一个很悲伤的感觉中去，哭得多了，就会手脚抽搐、眼前发黑，有的把眼睛都哭近视了。如果实在哭不出来，还要学会用哭腔、表情来制造效果。有精明的

哭丧婆还会自己设计一些动作，比如，直接跪在灵堂前哭不好看，就加上掩面、爬行等动作，这样能把逝者家属的感情很好地带动起来。

哭丧婆完成了哭丧任务，主人家不能送她出门，更不能说声"谢"字，绝对不能说"再见"之类的挽留似的客套话，因为谢哭丧婆是对死者的不敬，让哭丧婆再来，等于家里会再死人。

哭丧婆这个职业还有一点就是容易受到周围人的白眼，很多人瞧不起这个行当，谁要是在路上碰见哭丧婆，谁就会觉得晦气，所以，哭丧婆极少出门，亲友也很少叫她们去参加聚会。

现在的哭丧婆不仅要会哭，还要会唱歌、表演，必须成为多面手，才能赚到更多的钱。哭丧婆的主要成本投入在服装费、化妆费和路费上。客户的渠道有三种，一是花圈店等中介连线，哭丧人需交一定中介费；二是村庄家庭间互相介绍；三是与其他殡葬服务机构合作。

媒人：牵线搭桥做月老

媒人，在婚姻嫁娶中起着牵线搭桥的作用。中国古时的婚姻讲究无媒不成婚，明媒正娶，因此，若结婚不经媒人从中牵线，就会于礼不合，虽然有两情相悦的，但也会借媒人之口登门说媒，父母之命、媒妁之言，方才会行结婚大礼。男性媒人又称月老，而女性媒人一般称为媒婆或大妗姐。

渊　源

在中国古代神话传说中，最早的媒人是女娲。有资料记载："以其（女娲）载媒，是以后世有国，是祀为皋禖之神。"到了周代，还设有官媒，专司判合之事。据《周礼·地官》记载："媒氏掌万民之判。凡男女自成名以上，皆书年月日名焉。令男三十而娶，女二十而嫁。"由此可见，媒人在中

国的婚姻制度中占有重要的地位。

为什么媒人在古代的地位很重要呢？这主要是因为在封建社会，人们的劳动、教育、娱乐都局限在家庭里，相互之间很少来往、交流，除了特别亲近的人，对其他人或事物知之甚少。当自家儿女长大成人，根本不知道哪家需要嫁女娶媳，这就需要中介人来牵线搭桥，有一个媒人从中斡旋是最好不过的了。

从《仪礼·士婚礼》中规定的成婚程序"六礼"来看，从采纳、问名、纳吉、纳征到请期、婚礼，没有哪个环节能离开媒人。《孟子·滕文公下》中说："不待父母之命，媒妁之言，钻穴隙相窥，逾墙相从，则父母国人皆贱之。"《唐律疏议》中也有"为婚之法必有行媒"之说，婚嫁要行媒成为婚姻的法定条件。

到了汉代，凡男女婚姻，均须"父母之命，媒妁之言"。"媒"，则指谋合二姓之义；"妁"，则指斟酌二姓之义。或谓男曰媒，女曰妁。媒人遂成为男女婚姻过程中必不可少的中间人。

民国时期的婚礼场面

到了唐代，民间神话中又出现了专司婚姻之神——月下老人。这源于唐代李复言《续玄怪录·定婚店》中的一个故事。所以后世又称媒人为"月下老人"，或简称"月老"。

到了元代，元《典章》中载："媒妁由地方长老，保送信实妇人，充官为籍"，媒妁主要由妇女担任，它成了古代妇女的一项重要职业。

明清时期又有"媒婆"一词，亦用以指称媒人。在明清时期，媒婆可是一个好差事，只要促成了婚姻，媒婆就能得到大约彩礼钱的10%的酬劳。有记载，明朝官员的月俸禄，也就三四两银子，而媒婆要是促成一桩婚事，至少也能得到几两银子，这个收入可不低。

不过，因为媒婆能说会道，其话往往名不副实，比如女方瞎一只眼，她们对男方会说成"一眼就看上你了"，去相亲，她们会让女方侧身坐着，让男方看不到瞎了的那只眼。如果男方挑剔女方丑，她会说"女大十八变，越变越好看"；如果女方嫌男的矮，她就说"个高不为富，多费二尺布，不如矮人有智谋"。如果女方嫌男方个高不好看，她就说"高人门前站，不俊也好看"；说得头头是道，目的就是为了促成婚事，她们也能得到媒礼钱，所以，"媒婆"一词略带贬义。明代陶宗仪在《辍耕录》中说，所谓的"三姑六婆"，通常是指那些夸夸其谈、不务正业的女人。

如今，大部分青年实行了"自由恋爱"，媒婆的市场已大大缩小，不过，媒人这个行当依旧存在，尤其是在一些经济不发达地区的农村城镇，媒人依旧很活跃，收入也不低。

流 程

俗话说："不做中，不做保，不做媒人三代好。"媒人说的亲是人们一生中的一件大事，成亲后，男女生活幸福自会感激，如果男女生活不幸福，那么媒人也会被埋怨，因此，做媒人也不是一件容易的事。

在过去，媒人这一行中，从业者男女皆有，但向来是中年妇女为多，因为她们出入人家宅院方便，与父母辈的人也好沟通。媒婆一般都是聪敏练

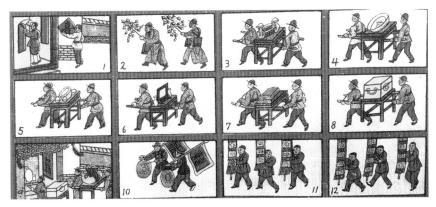

老洋画上的结婚流程

达、通晓人情世故之人，另外她们要能说会道、条理分明。在男女两家对婚事取得基本一致的意见之后，她们要引导男方去相亲，代双方送换庚帖，带领男方过礼订婚，选择成亲吉日，引导男方接亲，协办拜堂成亲等事宜。

说媒是一种技巧，媒人不仅要熟悉男女双方及其家庭的基本情况，力求门当户对地提亲，还要尽可能隐恶扬善，使双方充分认识对方的长处，从而乐于达成嫁娶的协议。

一般来说，做媒婆要勤于跑腿，从开始为男女双方牵线搭桥之日起，要经常往来于男女两家之间，交流情况，传达彼此的愿望和要求，还要防止其他媒婆打散好事，以及应对意外发生。

修脚：肉上雕花刀尖舞

修脚匠，又称"剔脚匠"或"画皮匠"。旧时，在民间江湖中修脚被人称为"撇年子"。这个行当专门为人修剪趾甲、治疗脚病，是一种古老而又传统的服务技艺。千百年来，无论世道有多少变幻，修脚这一行当从没有间断。现在，这一行归类服务业，越来越多的人开始了解修脚，越来越喜欢享

受修脚带给自己的舒适。

渊　源

我国足病的防治有着悠久的历史，早在公元前1300年的甲骨文中就发现，商朝时已经有了足病的记载。相传在商代周文王患甲病，有一个叫"冶公"的人用"方扁铲"为其治愈。可见，修脚的历史很悠久。

随后，一代又一代的民间修脚匠走街串巷利用手艺为百姓服务，解决脚垫、鸡眼、瘊子、灰指甲、嵌甲、甲沟炎等足部的病痛。

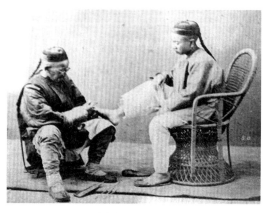

过去的修脚匠

隋朝时期，《诸病源候论》中已有胼胝和肉刺（鸡眼）的记载。

明清时期，在扬州出现专职"修脚人"和"修脚处"。明代的《外科启玄》卷七中记载：脚病的修治技术简称修脚。

到了清代，修脚已成为一个专门的行业，很兴旺。兴旺的原因是那时官员们夜里三四点就起床上朝，他们穿着高筒朝靴，容易得脚病，下了朝就到澡堂洗澡解乏带修脚。据史料记载，当时人们排长队等着修脚，还得自己带脚盆，可见当时修脚很普遍。光绪年间，河北定兴李廷华所著的《五言杂字》中有"修脚剜鸡眼"的文字记载。清人石成金在其《传家宝全集》中把浴室洗澡的感受描述为："剃头、取耳、浴身、修脚，此乃人生四快事。"

民国时期，在扬州修脚界出现了各有专长的六大流派，形成了独特、完整的技艺体系。

中华人民共和国成立后，经过发掘整理，我国已有修脚专著及修脚光盘

出版，使修脚技术得以受重视，修脚技术得到推广，修脚师的社会地位得以提高。

近年来，随着人们的生活水平的提高，城市经济的发展，市民们越来越多地关注起足部健康，修脚行业也同时步入了黄金时代，修脚行业的人员也是供不应求。

流　程

在过去，经营修脚的主要有两种形式：

一种是"撂摊"的或"夹包"的。

"撂摊"的是常在街头路边摆摊行医，行话叫"常靠地"。讲究一点的用竹竿搭"窝棚"，行话称为"剜窝的"或称"落坑的"，也可叫作"老剜行""靠地布"。在地上铺一块红布，上面摆放着从脚上修下来的皮肉，墙上挂一幅画着一只大脚、标着各种脚病的图样招揽生意。

"夹包"的则把吃饭的家伙裹一个小包，夹在胳肢窝里，打一个竹板，或摇一个铃铛，走街串巷，谁请跟谁走。布包里面是修脚用具和治脚病的药粉，他们专门为那些有脚病又不愿出门看病的人上门服务。这种街头修脚收费并不高，说好价格修脚，去脚垫去鸡眼一并解决。这些串胡同的修脚师一般不吆喝，只是在左右手分别拿一块15厘米长、6厘米宽的小竹板，右手竹板不停地敲击左手的竹板，敲的方法是，慢三下，顿一顿，再紧敲两下，人们一听就知道是修脚的来了。

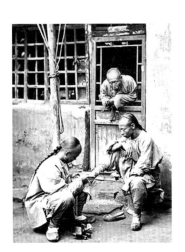

过去的修脚匠

二是在澡堂、浴池内服务的修脚匠，行话称为"画皮的"。他们除修脚、修趾甲、刮脚气，还提供脚部按摩，达到舒筋活血、解除疲劳的作用。在清末民初，北京许多地方开澡堂子的多是定兴人，擅长搓澡和修脚，尤其

修脚技术不一般，他们的服务方式是自成一体的，叫作"北方派"。以"北方派"自居的定兴人有自己的修脚手艺，他们讲究"十种刀法"，这"十种刀法"分别为：戗、断、劈、削、挫、片、撕、分、挖、起。由师徒手传，一代传一代。后来澡堂子里搓澡带修脚的大部分成了扬州人。

扬州修脚技法和定兴手艺不同，他们持刀有"捏刀""逼刀""卡刀"三法；持脚有"支、捏、抠、卡、拢、攥、挣、推"八法。最以刀术而著称，下刀有"挤、断、片、劈、整、挖、起、撕"八法，刀刀有术，形成套路。刮脚刮法多变，祛除趾间老皮、死皮；捏脚，通过毛巾着力于脚趾间、足掌，运用撩、捏、拖、挤、揉等手法，刺激神经末梢，消除瘙痒，使人舒服。

过去的修脚具体服务为：修理趾甲、胼胝（脚垫、老茧、脚茧、膙子）鸡眼、嵌甲、脚气、跖疣等，现在已扩展至各种脚病的治疗及捏脚、括脚、搓脚、浴脚等。

剃头：理人间万缕青丝

我们现在说的理发，旧时称"剃头"。过去的剃头匠走街串巷，挑着扁担，一端是炭火炉、热水桶，另一端是坐具、抽屉，还有理发的工具。如今，这些流动的剃头挑子很少见了，但这种方式和手艺流传了下来，剃头匠有了更时尚的叫法，如理发师、美发师、造型师等。偶尔在城市的小巷、街边和公园附近，还能看到剃头匠的身影，他们坚守着自己的老手艺，为不多的老顾客服务。

渊 源

剃头，也叫理发。我们国家在很久以前是没有"理发"一说的，认为"头发"受之于父母，不能随便剃除。故当时男女都留长发，只是盘发的方

式不同。

"理发"一词，最早出现在宋代的文献中，朱熹在注疏《诗·周颂·良耜》中"其比为栉"一句里说明："栉，理发器也。"宋朝理发业已比较发达，有了专门制造理发工具的作坊。那时，对剃发有个特殊的称呼叫"待诏"。后来，逐渐发展成一种技艺，一个行业。

在元、明两朝，人们理发更为普遍。把为男人理发称作"剃头"是从清朝开始的。清初，满人进关，攻下江南，颁布削发垂辫令，实行"留头不留发，留发不留头"的规定，"剃头"之名由此而来。清初有"留头不留发（指剃头），留发不留头（指杀头）"之说。

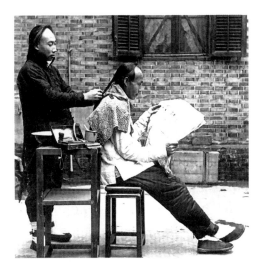

过去走街串巷的剃头匠

剃头匠们几乎没有店铺，他们要么在城镇某处有个固定地点，搭个棚子招待客人，大多数情况下，他们都是把全部的剃头用具都挑在扁担的两头，走街串巷，上门服务。

剃头匠最大的特点就是他们不仅剃头和刮胡子，通常还有全套服务，还会顺便给人掏耳朵、剪鼻毛，连眼皮和耳朵周围的毛都帮人刮干净，做得很仔细，让人觉得很享受。等这一切工序都完成之后，还会附上简易的按摩。除此之外，给婴儿剃胎发也是剃头匠们的拿手好戏。

随着时代的发展，过去的剃头挑子终究无法和现在的美发厅相抗衡，逐渐被这个时代边缘化了。人都会长头发，有头发就需要打理。不管叫作剃头，还是叫作理发，或者叫作美发，这个行业会伴随着人们的生活而存在。

流　程

剃头挑子，是早年的流动理发店。剃头挑子沿着胡同，到每家门口来"剃头"。剃头挑子一头有个小炭火炉，温着铜水桶里的热水，外面罩圆笼，上面有个黄铜盆。另一头是个高约半米、长方形四条腿的柜凳，有抽屉三层，抽屉里边装着剃头工具：轧刀、剃刀、梳子、篦几、肥皂等物，顾客就坐在此凳上。因挑子有火炉，故民间有句歇后语：剃头挑子——一头热。

剃头师傅也是要走街串巷的。他们通常会边走边把手里的唤头弄响，来告诉大家剃头的来了。剃头师傅的唤头是一个铁质的权子样的东西，用一根铁棍从权子中间划过，两个权子就会振动互相敲击，发出悠长悦耳的声音。想理发的人听到这个声音，就会走出来请师傅给剃头。

剃头匠的记忆都很好，为了多留住回头客，对客人可以做到不问什么，也能记住客人原来的要求。每当一个陌生人来理发，剃头匠总是分外小心，力求留下好印象，换来个回头客。

早年间的剃头匠要学会很多技艺，有梳、编、剃、刮、结、舒、拿、按、掏、剪、染等，工具也要齐全。

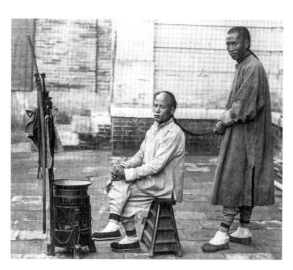

过去的街边理发匠

剃头之前，剃头匠先用炭炉烫上水，让客人坐到小凳上，披上布罩，洗过头，先剪一遍，回过来再剃一次，叫"剃二碴儿"。剃头时少不了修面刮胡子，剃须之前，先得热毛巾敷面，待须孔打开，胡刷蘸上皂沫在脸上细细抹过，右手悬腕执刀，在客人脸上慢慢刮。剃头匠理完发，舀来热水冲头，接着开始掏耳朵、修面。

掏耳朵的工具叫挖耳勺，根据考古实物推断，在殷墟的妇好墓中出土的大批文物中，有两枚玉制挖耳勺，可见当时已经有了挖耳勺。到了近现代，出现了采耳行业，就是用挖耳勺给顾客掏耳朵。采耳主要讲究的是手法，客人坐定后，师傅戴一探镜，环箍头上，单镜悬于眼前，用于放大耳内环境，另一只手先用铰刀在耳朵里轻轻地旋转，慢慢刮污物，再用镊子、掏耳勺将它们取出，最后再用毛球刷将耳朵里剩下的碎屑刷掉。

专业掏耳可不简单，人的耳朵深浅、弯度都不同，所用工具也不一样。如今，民间掏耳朵这门传统的草根手艺，也不多见了。

磨刀：磨剪子嘞戗菜刀

多年以前，"磨剪子嘞戗菜刀"的手艺人时常出现在人们的生活中，随着磨剪刀人抑扬铿锵的吆喝，居家妇女就会翻出几把半新不旧的剪刀，拿出不再锋利的菜刀，交给磨剪刀的人去整修一番。时代在变，生活方式在变，现在磨刀人已经不多了，但在城镇乡村，偶尔还能看到一些中年男子骑着自行车穿梭在居民区揽活。

渊　源

剪刀在中国的历史也是相当悠久的。在洛阳的西汉古墓中出土的剪刀距今已有2100多年历史。民间源远流长的剪纸艺术，也从侧面证明剪刀在中

国的悠久历史。汉字"剪"的象形意思就是"刀前还有一把刀"。古人将剪刀又称"龙刀",可见其在生活中的重要性。中国现存最早的现在式样的剪刀实物,是在洛阳北宋熙宁五年的古墓中发现的,在刀与刀把中间,打了轴眼,装上了支轴,将支点放在刀和刀把之间。

元代以后出土的剪刀数量很少,究其原因,估计是当时的剪刀已经十分普及,人们不再将其当成珍惜之物用于陪葬了。在苏州张士诚之母的墓中出土的大小两把铜质剪刀,样式非常精巧,已经和我们今天的剪刀没有什么区别了。

到了大约4500年前的龙山文化时期,专用于厨房的菜刀就已经出现了,考古工作者在山西陶寺遗址中发现了古老的菜刀文物——四把青石菜刀。进入奴隶制社会之后,这类史前时代的石质厨刀,逐渐进化为青铜厨刀,并在商代墓葬出土文物中偶有出现。厨刀经过秦汉时期的发展,逐步从笼统的刀具分类中分离出来,成为专门按照厨房需求而制造的刀具。

到了唐代,出现了脍刀和菜刀的明确区别。脍刀就是切肉的,菜刀是切菜的。到了宋代,根据出土的墓葬壁画,可以清楚地看出当时的厨刀外形。那个时候已经出现了专业的厨娘,而且地位还比较高。到了元代,在"厨刀"这个称呼之外,"菜刀"之名正式在民间的戏曲、评话中出现,成为当时中下层对厨刀的统一称呼。

明清时代,接近于现代菜刀样式的菜刀就已经在民间普及开来了。

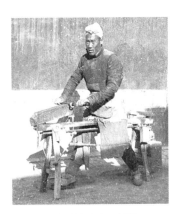

过去街边的磨刀师傅

随着时代发展,剪刀和菜刀已经成为人们生活中必不可少的工具。有了剪刀和菜刀,必然会出现修理剪刀和菜刀的行业。

在20世纪70年代和80年代,磨剪子、磨菜刀这类行当很不起眼,却是贴近百姓日常生活的行当。老百姓普遍不很富裕,都是自己做针线活,一把刀剪使用久了便会钝,这时就需要拿来磨一磨、修一修。做饭用的菜刀不全是钢的,只在刀口用钢,其余为

铁。钢太硬，磨不动，就须戗，戗了再磨。将不快的刀戗刃、磨快，整个过程称为磨刀。

最早的磨刀磨剪子师傅是扛着一条板凳走街串巷的，也有推着一辆独轮车的，所有的家什都放在车上。后来还有骑着自行车的，有人还添置了砂轮代替戗刀。

磨刀的走街串巷，须把想要磨刀的人请出来，叫招揽主顾。招揽就得有响动、有吆喝。响动用"唤头"（从前，肩挑提篮、走街串巷的小贩和那些流动于街头的磨刀、理发的人，为了招徕顾客，往往打击一种特定的响器，如卖布

过去的磨刀人

的打鼓，卖糖的敲锣，卖炭的打鼓，看病的摇铃儿，卖油的敲梆子，卖日杂的敲瓢，卖汉洋铁壶的敲破壶底……这些响器，统名之曰"唤头"），吆喝用嗓子。吆喝就是扯着嗓子高喊："磨剪子嘞戗菜刀！"

磨剪子、磨刀的专用的唤头叫"震惊闺"（也叫"惊姑"，磨刀、剪的行话却称它"抢镰"），是五块铁片用皮条串起来，拴在木把上，走在胡同里用手一掂一掂的，发出呱啦啦呱啦啦的声响。之所以叫"震惊闺"，是告诫大姑娘小媳妇，不要出来送剪子送刀。过去讲究女人"大门不出二门不迈"，女人将刀或剪子拿出来磨有失体统。所以，那呱啦啦呱啦啦的声响震惊闺房，男人或老人出来送剪子、送刀。有人考证，磨刀的铁唤头是由古代士兵穿的铠甲演化而来的，当时在军营中磨刀的人后来渐渐转为民间磨刀的工匠了。还有少数的会吹喇叭，但这种人不多见。

如今，虽然菜刀和剪子仍旧是人们过日子不可或缺的工具，但是磨刀师傅却是非常少见了。

流　程

有这样一个谜语："骑着它不走，走着不能骑"，打一类职业。答案是：磨剪子戗菜刀，这类职业最大的特点是他们经常肩上扛着一条板凳，平时扛在肩上到处走，所以不能骑着；而骑的时候是他们在磨刀剪，所以不能走路。

以前，磨刀人的行头好像都是一模一样的，都是肩扛着一条长凳，一头固定两块磨刀石，一块用于粗磨，一块用于细磨，凳腿上还绑着个水铁罐。凳子的另一头则绑着坐垫，还挂了一个篮子或一个箱子，里面装一些简单的工具，如锤子、钢铲、水刷、水布，等等。

磨剪子戗菜刀这个行业也是门手艺，也有很多讲究，比如要学会看刀的钢是软是硬，才能选择用哪种家伙打磨。如果刀具用得太钝，在粗磨之前还要先戗，磨刀匠会用叫"戗子"的专用工具将刀口附近钢铁刮下一层，以使刀剪刃口更加锋利。

过去的剃头刀

磨刀的时候，师傅会骑坐在板凳上面，把菜刀放到粗磨刀石上面，蘸上水来回在上面磨。待双面都磨好以后，还会在更加细致的一块磨刀石上再精磨一遍，然后会用手指在刀刃上面横着轻轻刮两下，感觉刀刃是否已经十分锋利。一般来说，用眼睛观察刀刃，如果刀刃是一道白色的线状，则这把刀就是很钝了，如果刀刃只是一条黑线，则刀就非常锋利了。

磨剪刀还是挺有难度的，至少比磨刀要难些。剪刀是两片，磨时剪刃与磨石的角度、剪刀中轴的松紧，都有相当大的关系。剪刀两片合在一起后，

刀尖对齐，松紧适度，紧而不涩，松而不旷。用破布条试验刃口，腕臂不较劲，轻轻一剪，布条即迎刃而断，方合规格。待顾客验收满意付费，一桩买卖才告成功。

修洋伞：穿针引线接骨架

在夏天，雨伞是出门必备品，可以防雨遮阳。在过去，一把伞至少也要用十年八年，无论纸伞还是布伞，如果坏了就需要找修伞师傅修理。如今，城市变化日新月异，买把伞是件很简单的事，但伞坏了想找个地方修可就不容易了。修伞这个职业日渐衰微，城市里也越来越难见到这些手艺人。

渊　源

伞，在古代称为"盖"。相传春秋时期，鲁班的妻子云氏发明了这种遮雨工具，张开若盖，收拢似棍。后人见其方便实用，争相模仿，陆续传开。早先的伞由竹、木、纸做材料。木做杆，竹为架，"骨架"做好，再糊以纸，刷上桐油，使硬化，防渗漏，防虫蚀。所以，通常就称之为"油纸伞"。杆柄上方打孔，绳掉插销，以便撑开固定；收拢时，也要先拨出插销。

油纸伞好看不经用，稍不小心不是戳破就是撕开或者伞骨断裂，扔掉可惜，于是修伞匠这一行当应运而生。一般多是伞面戳破和撕裂，修伞匠先在破裂面周围刷上一层柿漆，然后用棉纸封黏住破口，再用柿漆刷罩一遍；伞里面破口亦如法炮制，正反

过去的修伞人

面都补刷好了，阴晾一天，待柿漆干了收拢即成。

鸦片战争后，洋货进入中国市场，至清末民初，市面上洋油（煤油）、洋火（火柴）、洋肥皂、洋伞之类洋货泛滥。国产油纸伞受洋伞（铁骨布伞）冲击，销量日减。

洋伞用铁做伞骨，蒙上布、绸子或尼龙做成，结实实用，深受国人喜欢。几十年前，稍微富裕的人家才能有几把伞。雨伞坏了，舍不得丢掉，就得找修雨伞的。现在人们生活水平提高很多，一把雨伞也没多少钱，坏了就直接丢掉了，修伞这个行当也就慢慢不多见了。

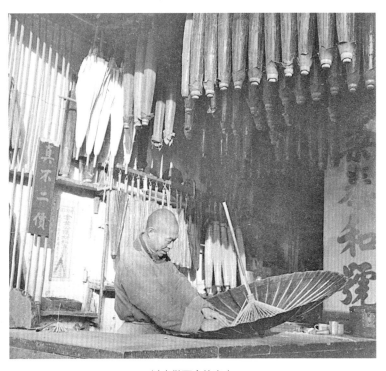

过去做雨伞的商人

流　程

修伞人的设备不多，只有老虎钳、铁锤、钢锉、螺丝刀、细铁丝等。修

伞匠还有一大堆七零八碎的物件，绳线、铁丝螺帽、钳子刀子、伞骨弹簧之类，但凡需要，都能拿出。

布伞损坏大多是伞骨坏了或折断，修时可以采取以旧修旧的办法——利用淘汰下来的坏伞上有用的配件拼接修好。

修伞也分座摊与游摊。座摊比较固定，一般在城镇街边某一个屋檐下；游摊就是骑辆自行

过去的老油布伞

车或者三轮车，带着修伞的工具，四处转悠，放开喉咙吆喝："有洋伞纸伞修——"来寻找客户。因为现在修伞的太少了，修伞通常是由修鞋匠兼职做了，一个摊子多种经营。

锔瓷：一气呵成疤变花

锔碗，是把瓷器、陶器、瓦器等器皿破裂的地方锔合在一起，达到滴水不漏的使用效果。现代饭碗、盘子打坏了就扔了，再买一个。可是在过去，生活水平不高，金属制品很稀少，根本没有尼龙塑料制品。除吃饭用的盘子饭碗，喝水用的茶壶茶碗等，一般都是瓷器。陶瓷制品是家用器皿的主流，坏了扔掉太可惜，便找人锔一下，接着用。锔碗匠在当时是比较受欢迎的一个行当，也是收入颇丰的职业。

渊　源

锔的技术最早产生于何时已难考证，古代文献有关锔瓷的文献记录更

少。国内文献最早提及锔瓷技术的要数明代医药学家李时珍于明万历六年（公元1578年）编写完成的《本草纲目》。该书在介绍"金刚石"时说："其砂可以钻玉补瓷，故谓之钻。"李时珍说的补瓷应即锔瓷。国内所能见到的最早的锔瓷实物也是明代早期的瓷器，因此，锔瓷技术最早出现应该是在明初。如果从明初算起，锔瓷技术已经流传了600多年。

此项技术诞生后，很快便在中国民间广为流行。锔瓷行当的最初，是匠人挑着担子走街串巷，用清一色的铁钉修补民间生活用品。及至清朝，锔瓷发展成为达官贵人享乐服务的工艺，锔匠用金钉、银钉锔补瓷器，既要能用又要美观。

被锔过的瓷器

锔瓷这一行当，随着时间发展，形成了山东、河南、河北三大派，山东的钻为皮钻，河南为弓钻，河北为砣钻，虽然形状不同，但钻头都是一样的。锔钉除了钉脚有所不同，其他大致一样。

至清乾隆盛世时，锔瓷分为了两大类：常活、行活。

常活是纯以民间生活用品为主的锔活，无论是工具还是手艺，都较为粗糙、单一；而行活也叫秀活，做工细致，工具小巧，锔出来的瓷精美绝伦，适合收藏和鉴赏。

随着历史的变迁，社会的发展，人们生产生活方式的改变，瓷器坏掉了可以再买新的，现在少有人再锔瓷了。除了一些文物修补、收藏鉴赏的需要，锔瓷行当市场越来越小了。

流　程

锯锅锯碗师傅也有很多工具，而金刚钻是非常重要的工具。一些瓷质的

盆碗要想打孔，都得用金刚钻。瓷器硬度非常高，除了钻石以外，各种金属钻头都无法在其上打孔钻眼。锔碗匠的钻具，分为两种：一种是钻陶器或瓦器的普通的钢钻具，一种是钻瓷器的特种钻具。特种钻具就是俗称的"金刚钻"，其实就是在普通钻具钻头部分用铜焊的方法，镶上一颗极小的钻石。不是真钻石，是属于工业级的钻石。

要想在瓷器上打眼儿，除了钻具以外，还要有两件工具来配套：一个是钻弓，一个是钻帽。

钻弓是一个类似提琴弓子的工具，大约一米来长，一般是竹子做的杆；弓弦是一根细线绳，一头固定在弓子的顶端，一头系在另一端的手柄上。弓弦用来缠绕在钻具的竹套上，来回拉动钻弓，使钻具转动起来，好在瓷器上打眼儿。钻弓的手柄大多是木制的，讲究点的用牛角制作。手柄安装在钻弓的一头，和钻弓呈直角装配。手柄上一般还有一个拉紧装置，以便调节弓弦的松紧。

钻帽其实就是一个半球形的小铁腕，直径二三厘米，也有的锔碗匠用小酒盅当钻帽用。钻帽是用来稳定钻具和

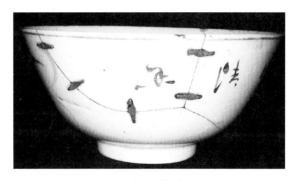

被锔过的碗

向钻具加压的工具。要想在瓷器上打眼儿，就必须使钻头能稳定在瓷器的一个点上，不能摇摆不定，钻帽就像一个手把住钻具的钻尾，使钻具保持固定。另外，要想在瓷器上打眼儿，钻具必须对瓷器胎体有一定的压力，这样才能使钻头钻进瓷器的胎体里面，否则钻头只能在瓷器表面打滑，而无法钻进去。钻帽就是套在钻具的尾部，一方面起到稳定钻具的作用，另一方面还能用手给钻帽加压，钻帽再把压力传导到钻杆和钻头上，以完成打眼儿作业。

只有钻具、钻弓和钻帽三者配合起来，锔碗匠才能在瓷器上打眼儿。

锔瓷的一般步骤是：

1. 找碴，对缝

锔碗匠"找碴"，是为了估计需要几个锔子，要用最少的锔子修复碗，否则会增加成本，影响外观，客户也不满意。对缝就是进行"还原"，就是把破碗对合起来，看看有没有缺失的地方和隐性的裂缝。

2. 定位，点记

用一根细线绳，把拼对好的破损瓷器捆绑起来，使其复原成原来的样子，并把需要打眼儿、锔钉的地方露出来，根据瓷器的纹饰结构以及样式，确定位置、位点以及锔钉的数量。

3. 打孔

打孔需要一定的技巧和熟练程度，不是直着打下去，而是要有一定的倾斜度。垂直钻孔打钉，容易脱落。有些瓷器的厚度只有几毫米，打孔时都是毫厘之差。一是手要拿得稳，对得准，最好不能打穿，有时不小心打穿了，还得多加几道工序把孔填补起来；二是孔要对称，不能有一点偏差。

4. 锔钉

锔钉是一种形似现在的订书钉的两脚金属钉，只是钉脚很短。锔钉分为金钉、铜钉、花钉，锔钉的大小得根据器物的大小以及破损程度来计算。从上面看，锔子呈柳叶形，锔脚是圆柱形。

锔钉制作体现了手艺人的水平，锔钉的韧性和制作锔钉的水平，也决定着锔补器皿的使用寿命。锔钉要依照瓷器的孔位、曲度来锻制。由于瓷器的形状以及破裂的位置各不相同，所需锔钉的抓合张力也各不相同，这时候就需要锔匠根据经验来琢磨锔钉的材质、图案和钩角的位置。制作锔钉讲究的是"一锤定形"，不能反复敲打，否则造成的折度不同。锔钉一旦嵌入就无法再取出，否则将会损坏锔钉的钉口，严重的话，会让瓷器从钉口处开裂、破碎。

5. 涂抹胶糊

全部锔钉打完后，再用废瓷片磨成的粉末与鸡蛋清调和成糊，填入锔钉

的空隙中，防止瓷器漏水，这样完整的锔瓷就完成了。也有用生石灰的，或者用生石灰加糯米粉调和。

锔碗匠修好破损瓷器后，总会要碗水，把水倒进修好的瓷器中。如果瓷器滴水不漏，一个完整的锔瓷过程就完成了。

补锅匠：走街串巷游四方

在过去，百姓生活比较困难，物质极度匮乏，为了俭省节约，很多衣服用具都是修修补补，能用就用。衣服破了打补丁，农具坏了修修再用。煮饭的铁锅损坏了，要买一口新铁锅得好几块钱。人们舍不得，就等补锅的上门时补一下，接着用。因此补锅匠这一行当应运而生。现在生活水平提高了，各种锅具坏了再买新的，补锅匠这一行业逐渐被淘汰了。

渊　源

三国时期谯周所著《古史考》中说："黄帝作釜甑"，"始蒸谷为饭，烹谷为粥"，也就是从那时

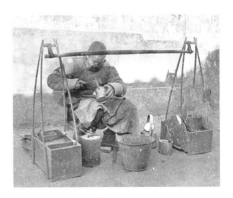

过去街边的补锅人

候起，人类便有了锅釜，与此同时，也便有了补锅匠，但真正出现修补铁锅的补锅匠，还是铁器出现以后的事，至今已有两千多年历史。

"补锅罗，换底……"随着一声声悠长的吆喝声，过去城镇、农村的主妇们就会开始搜罗出家中漏掉的铁锅，压扁的盆，拿出来让补锅匠给补一补。

因为那时人们很贫穷，生活的拮据让人们仅能解决温饱问题，锅碗都

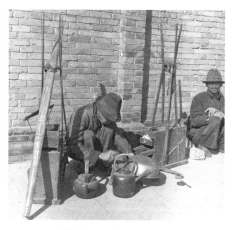

过去街边修补脸盆的铁匠

是用了一年又一年，坏了也不舍得丢掉。这样就应运而生了走街串巷的补锅匠。补锅匠将锅碗瓢盆打上补丁，一口破锅就能接着用。

直到20世纪末，人们还经常可以看到补锅匠挑着担子游走于街头巷尾。

然而，随着生活质量的不断提高，经济水平的不断发展，农村做饭做菜改用高压锅、电饭煲、电磁炉，用铁锅的越来越少，补锅手艺濒临消失。

流　程

补锅的用具大致有：顶杠、小尖锤、老虎钳、外盆子、冲子、螺丝刀、黄泥黏结剂、锅巴子等。黄泥黏结剂一般选用山上流淌下来的细黄泥，黏度高，然后用水调和就可以当作补锅黏结剂使用，也可用石灰作为黏结剂。

补锅匠的行头一般是带着一块围腰布，挑着一副担子、两个箩筐或是两个木箱子。一个箩筐里面有风箱、煤，一个箩筐里面装着生铁、锉子、钻凳、胶水等补锅用具，后来就有了塑料片、锡片、铝片等。

每到一个城镇或者村子，补锅匠先吆喝转一圈，边走边喊："补锅喽！"一会儿就会有很多人送来需要补的破锅、破盆。补锅匠就在街边挖一个地炉，支起风箱，把大的煤块放在地上敲成碎块。敲完煤块，就开始敲铁锅。把废弃的锅砸烂后，放在箱子里，什么时候用就取出一块。然后，拿出坩埚，里面装上铸铁，再把坩埚埋在煤里。

一般来说，补锅行当按补件划分为冷补和热补两种，冷补主要针对铝制品的盆、壶、锅等，冷补使用的砧，是熟铁打制。冷补物品，基本上是砧在

此物上用小锤敲打而成。如果有小的漏洞，可以用与漏洞相应粗细的铝丝，适当剪下一截，穿进洞眼，轻敲细打，使它铆紧洞口为度。

补锅匠们在长期的实践中，约定俗成了热补的规矩：锅须得是生铁锅，如炒菜的锅和吊汤的鼎锅，才能补。锅底洞大如鹅蛋，不补。锅因锈蚀而变薄，易破，不补。旧疤穿孔，不补。

他们在补锅时先拿起一把尖嘴小铁锤，把烂锅扣在地上，轻敲慢刮仔细查看找到裂纹后，就轻轻将锅扣在砧子上，用小锤子细心敲打裂缝。补铁锅时，左手用一块铺满土的布垫子堵在漏洞的后面，右手用小勺在置于炭火的坩埚里，舀出熔化的铁水，快速地倒在漏洞处，同时一手操起那似小扫帚把的短棒，饱蘸石灰浆在锅的里面迅速一顶，只听得"嗞啦"一声，补丁的表面与锅的球面就保持光滑一致了，一个小洞也就补好了，待冷却后用金刚砂布打磨平整，补上的洞虽然看起来简陋，但是却很耐用。

如果待补部位（通常是底部）已经朽坏，就得动"大手术"了，要换底。换底是补锅匠接的最大宗的活儿，最初他们会购买一张铝皮自行裁剪，20世纪70年代后，已经可以批发到各种规格并卷好边的铝底片。随着时代的发展，补锅匠这一行当现在也已经很少见了。

箍桶：坚固耐用木质品

木桶曾广泛用于人类日常生活中。按用途分为许多种类，有用来挑水用的水桶、木斗马桶，还有用于装油漆的油桶，农村打米用的米桶，等等。木桶有着塑料或者金属器具难以企及的优点。比如农田里施肥时用木桶装化肥，在太阳下晒也不会化；木桶装热水即使在冬天水也不太容易冷。如今依旧有生产木桶的作坊，不过，木桶的使用率很低，在生活中很少见了。

渊　源

在几千年前因为金属的冶炼技术不成熟，人们日常生活中用的最多的还是木制用品，尤其是木桶，更是生活中必不可少的一种用具。过去由于塑料工业不发达，很多家里有用木制盆桶的习惯，洗脚洗澡用的是木盆，洗碗用的盆是木盆，淘米用的叫弯子，也是一种木盆，连猪吃食用的盆也是木盆。所有的锅盖都是木制的。挑水用的水桶、晚上起夜用的马桶、浇菜用的粪桶，都是木制的，还有大大小小的长桶、圆桶用来储物。

在木桶全盛时期，中华大地出现了一个非常专业的职业群体，那就是箍桶匠。因为做木桶的技术含量相对来说比较高，一般的木匠是达不到要求的。只有技术比较好的木匠才可能去做箍桶匠。

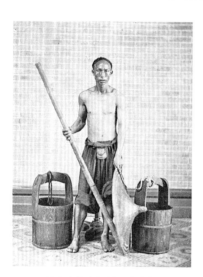

过去人们大都是用木水桶

木桶在使用的过程中又经常会遇到需要维修、维护的问题，特别是遇到漏水等问题就需要专门的箍桶匠去处理。

箍桶匠俗称箍桶佬，现代称呼为箍桶师傅。在木匠手艺中有"方凿"和"圆凿"之分。学"圆凿"的擅长制作澡桶、水桶、脚桶、马桶等圆形的木质生活用品。

木桶用久了，损坏了，就得找箍桶匠来修补。20世纪30年代和40年代，在很多农村城镇，常可以看到挑着一个担子，嘴里不停地吆喝着"箍桶噢——箍桶噢——"的木匠走街串巷，为百姓们制作、修理各式各样的木制品。

箍桶匠最忙的季节是夏天，因为夏天每天要用洗澡桶洗澡，所以人们都要把闲置在家多时的洗澡桶拿出来修理一番，实在不能用的要新打一个。这个季节箍桶匠的收入也高一些。不过收入最多时不是修补木桶，而是遇到有

为女儿出嫁准备嫁妆的人家。在南方一些地区，特别是在江、浙、沪一带，每逢婚嫁时，女方准备的嫁妆中，必须有几项：洗脸的面桶、洗澡的澡桶、方便使用的马桶、洗碗的碗斗，以及生小孩子时接生用的腰桶，这些都需要箍桶匠来制作，做这类活不仅用的材料好、招待得好，工钱也高些。

后来，随着塑料工业的发展，塑料制的澡桶、马桶、脸盆、脚盆等逐渐进入了老百姓的生活，这些塑料桶既不怕摔，也不怕漏，更不用每年去修理，因而渐渐取代了木桶，箍桶匠的生意也逐渐减少。如今，随着抽水式马桶、陶瓷面盆、浴缸、整体浴房等卫生洁具的出现，不管是木料的还是塑料的都统统退出了历史舞台。"箍桶噢——箍桶噢——"的吆喝声也成为人们对乡村的记忆。

流　程

同样是用木头制作，为什么要分桶匠和木匠？原来他们是有区别的，主要是他们做出来的器物有方圆之别，木匠制作的家具都是长方形和正方形，有棱有角，像床、饭桌、条桌、凳子、衣橱。而箍桶匠制作出来的都是圆形的，像盆桶锅盖之类的，连猪食盆都是椭圆形的，不见棱角。

箍桶，并非制作木桶，而是用铅线圈将破漏或松散的木桶重新束紧修复，其技艺主要在于"箍"而不在于"制"，当然也有木工的基本功。

箍桶匠的担子与其他手艺人的担子相比有明显的特点，就是担子的一头有一个椭圆形的木桶，高度在40厘米左右，桶盖一半是固定的，另一半是活动的，可以自由开启，它的作用一是用来放置各类工具，二是当作凳

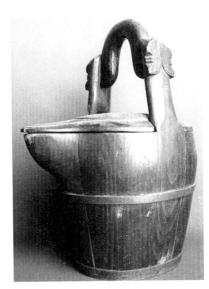

过去的老木桶

子使用，干活时就坐在上面。

做桶，因为全部是手工的，光工序就有开料、推刨、开眼、钻钉、落底、箍桶、上油等十几道。制作木桶要遵循从上到下、从里到外的流程，共有四十多道工序。

制作工具主要有大小锯、手锯（搂锯子）、斧头、长推刨、圆推刨、凿子、长杈、多杈、木工尺、墨斗等。

制作水桶首先要选木料。木桶料一般选用楸树、漆树、红椿、白椿、杨木、柳木等，桶板以楸木为最佳（楸木、漆木不裂缝；楸木桶板坏了可替换重修）。原料要求不易腐朽、被虫咬或有伤疤、裂缝等，以免影响质量和使用年限。木头越大越好，以脸盆大为佳。

先把木头解板后在阳光下晒，晒得越干越好，这样箍桶后不易变形、不易漏水。解板需要两人齐心协力配合好，先解大头后小头，解成椭圆形的薄板，再用推刨推平、推光滑。角度外大内小呈月牙缝，一般家庭的水桶直径为30厘米左右，浇地担梢的桶为50多厘米。木桶大的构建主要有三部分，桶板、底板及桶耳子。桶板子大小不一，根据需要来制作，最好的为4页瓦，常见的水桶有八九页，最差的有12页加4个桶耳子；桶底板多为3块刻槽粘贴紧密后再用搂锯锯成桶圈直径大小的圆板，用木板条越多桶底板质量越差；桶耳子（桶系）多采用国槐木料，做成有弯度、硬邦结实的形状。

接下来就是安装，安装木桶称箍桶，用锯好刻槽刨光的木板在两个大铁环内依次镶紧，合缝后不留缝隙，以防漏水，一片紧接一片，先紧密粘贴成浑圆一圈。要将圆形桶底木板，严格按照桶圈的直径大小锯好推光，不得有凹凸或长短不齐。桶板、底板制作好后，再将这两部分整合到一起。底板同桶帮安紧后仍用多杈将细小的湿锯末放在孔隙处再反复砸实平整，以弥补接缝处空隙。然后在两个桶耳子穿孔安装好桶系，装紧刨光。最后一道工序用锯子锯平、锯齐四周桶板，用手推刨平整、光滑即成。

在制作要求上，成品器具表面必须平整、木料光滑紧实，才算得上基本合格。拿上钉来说，现代工艺讲究用铁钉，但铁钉沾水容易生锈膨胀，反而

有损木桶的使用寿命，所以，老箍桶匠用的是"老法头"的竹钉，要把竹子切削过后，制成大小不一的竹钉，才能"钉进"木眼中。还有一个关键步骤就是"落底"，那就更难了，要通过开槽才能将底板装上，稍一疏忽就会有漏水隐患。做好后，还要上两层桐油保护木料。这样的一个水桶，如果保管得好，最起码能用个二三十年。

编草帽：轻盈透气好凉爽

编草帽是以蒲草、马兰草或者麦秆等为原料，按照规定的尺寸和规格，经拧、缠、钩、编、钉、缝等几十道工序，编织各种圆筒坦檐凉帽的一种传统手工技艺。有的还利用事先染有各种色彩的草，编织各种图案，有的则编好后加印装饰纹样。草帽作为遮阳防雨的用品，被沿用了数百年，即使在现在的农村，仍是人们日常生活中不可或缺的。

渊　源

相传古时的庄子就非常喜欢蒲草帽，既可以戴在头上遮阳，又可以拿在手上扇风，还可以垫在屁股下做坐垫用。在20世纪50年代，这种蒲草帽非常盛行，它轻盈、透气，深受人们喜爱。

就产地和用料区分，主要有河北、河南、山东的麦草编，上海嘉定、广东高要和东莞的黄草编，湖南的龙须草编，等等。其中有名的要数长河的金丝

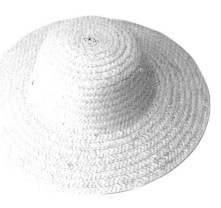

麦秆编草帽

草帽。

长河草帽业始于清乾隆五十年（公元1785年），由宁波古林传入了蔺草帽编织技术，到清咸丰年间已形成独特的制作工艺。1920年初，法商永兴洋行从菲律宾采购金丝草（取自野生棕榈树叶中抽出来的茎）发给长河一带的妇女编织草帽。本地商人纷纷效仿，经营草帽的庄、行达130余家，产品远销欧美和东南亚各国。

中华人民共和国成立后，长河草帽业由慈溪国营金丝草帽厂统一经营，编织户遍及45个乡镇，编织人员近10万人。2007年，草帽草编被列入慈溪市非物质文化遗产代表作名录。

河北、河南、山东的麦草编也有百年历史了，麦子夏收，手工收割，留下麦秆，开始编草帽。在过去，家家户户都以编草帽为生。草帽辫，以麦秆为材料，成品色泽洁白，辫条匀称，两面光滑，不见接茬，用其制作的草帽，做工细腻、精美。

在20世纪60年代和70年代的人民公社时期，社员除了生产队的分红外没有别的收入，经济拮据，编草帽辫的工作男女老幼皆宜，可全民参与。

河北、河南、山东都是盛产小麦的地方，麦秸莛原料充足，大人小孩除参加田间劳动和家务劳动外，把两手空闲的时间几乎都用来遍掐草帽辫。走路时每个人胳肢窝里都夹一束金黄的麦秸秆。尤其是冬天农闲时候，一个技术熟练的妇女，每天可以编3丈至5丈。

掐好的帽辫被卖到草帽厂换钱，进厂后经过漂白，利用简单的机械就可以编制出供出售的草帽了。那个年代编草帽辫成了大小城镇、乡村街头一道美丽的风景。

改革开放后，农村供销社解体，农民很少编草帽辫了。编草帽辫这项为乡亲们增加零花钱的副业渐渐销声匿迹。

流　程

编织草帽完全是手工操作，从帽子顶部开始，向外一圈圈地编。草编原

料多用野生的灯草、蒲草、龙须草、竹壳等，也有用人工栽培的农作物稻草作为原料的。适于草编的草，草茎光滑，节少，质细而柔韧，有较强的拉力和耐折性；采割来的草料先要挑选，梳理整齐，进行初加工后，方可编制。以金丝草为原料的金丝草帽，其制作的大致方法和过程是这样的：先编织成帽坯，然后剪去帽坯缘的

清代扬州八怪之一黄慎画作中渔夫戴着草帽钓鱼

余草，放入漂白粉溶液里浸泡，约15个小时后取出，用清水漂洗干净，放在阳光下暴晒，干后用光滑如卵的石块摩擦，再用熨斗烫平整，修光边毛，这样，一顶漂亮的金丝帽就编织完成了。

麦草编草帽大致要经过晒麦秆、剖麦秆、编辫子、装柜熏色和缝制成形几个过程。

每年小麦成熟后，要用镰刀割倒、捆好，在麦场用刀切去麦头，用双手把麦秆分成一小把，然后晾干，待农闲的时候，再将其按照粗、中、细进行分类整理，然后就像女娃编头发辫子一样，掐成辫子，最后把辫子利用手工或机器制作成草帽。一顶草帽的制作过程，需要很多道工序。

1. 捋麦秸莛

麦子收割上场后，人们到打麦场用铡刀轧麦，捋麦秸莛。捋麦秸莛选用的是麦穗到第一个骨节的那一段。解开麦捆，抓起一把将麦穗端在地上蹾齐，然后握住麦穗基部把短的麦秆抖落掉，再把第一骨节后的部分剪掉，取中间一尺多长的部分，去掉麦叶，剪掉麦穗，一把把捆好、晾干、备用。

2. 剥麦秸莛

把晒干的麦秸莛取出一根从麦秆上端第一个节处掐断，用左手的拇指指甲与食指指甲死死地掐住麦秆骨节的上端，再用右手使劲一拽，一节白里透黄的麦秸秆就出现了。黄头的在一边，白头的在一边，捆好，存放于干燥通风处，备用。

3. 泡麦秸莛

编草帽辫前，要泡麦秸莛。取麦秸莛适量放入清水中浸泡，等麦秸莛吃足水变得柔软时捞出，把水甩掉，用湿巾包好，防止水分很快蒸发。一次泡多少要看编的需要，不要多泡，当天用不完要晾干，防止变黄影响草帽辫的质量。

4. 编掐

把泡好的麦秸莛用湿巾包好夹在左腋下，左撇子可夹在右腋下，两边要露着泡好的麦秸莛，便于抽拿。编的时候，当一根快要编完时就从胳肢窝里抽一根续上。就这样，麦秸秆一根接一根地续，草帽辫就源源不断地流淌出来。

草帽辫要用双手拇指的指甲编掐，因此也叫"掐辫"。编掐采用7根"续秆法"。一边三根，一边四根，一压二别，周而复始，即每根麦秆莛的头口，续在辫子正面的左或右两个人字衔接的腿下。这样既能保持辫子正背两面不露接茬，又能使辫子平整坚实，不易脱开。

5. 扎拐

草帽辫编好后要晒干，一手扯着草帽辫，一手逆向用力捋，把翘着的接头捋掉，然后扎拐。草帽辫的成品以拐为单位。每拐10圈，每圈1米，用麦秸扎住一头挂起来。

6. 交售

等到编到一定数量时就去供销社交售，也有在农村收购的小商贩。

草辫子（也是半成品）收集到工厂后，再采用半机械化，进行缝制、定形、晾晒就行了。精致一些的草帽，还有漂白、穿带、装边等环节。

打草鞋：成本低廉耐穿用

草鞋是中国山区居民自古以来的传统劳动用鞋，穿着普遍，相沿成习。无论男女老幼，凡下地干活、上山砍柴、伐木、采药、狩猎等，不分晴雨都穿草鞋，打草鞋也成为那个年代村民必会的手工活。草鞋毕竟是稻草编织出来的，牢度不高，下地干活，最多穿三四十天。随着社会的快速发展，草鞋逐步被皮鞋、胶鞋和塑料凉鞋所取代。如今，草鞋已淡出了人们的生活。

渊 源

草鞋在中国起源很早，相传为黄帝的臣子不则所创造。它最早的名字叫"扉"。从文献和先后出土的西周遗址中的草鞋实物以及汉墓陶俑脚上着草鞋的画像，可确知早在三千多年前的商周时代就已出现了草鞋。据史料记载，从春秋战国时代起，古人穿草鞋就已相当普遍。大思想家庄子不仅自己会织草鞋，还曾穿着破草鞋去晋见魏王。

汉代称草鞋为"不借"，据

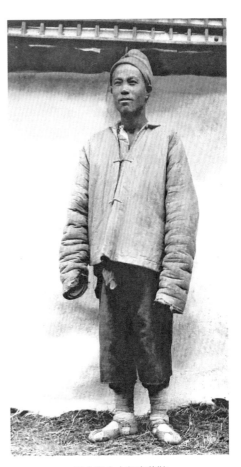

过去穷人大都穿草鞋

《五总志》一书的解释是："不借，草履也，谓其所用，人人均有，不待假借，故名不借。"贵为天子的汉文帝刘恒也曾"履不借以视朝"。古代的侠客、隐士似乎以穿草鞋为时髦："竹杖芝鞋轻胜马，一蓑烟雨任平生。"

草鞋，从远古到现在一直有人穿。草鞋的编织材料各种各样，有稻草、麦秸、玉米秸等，东北有乌拉草。鞋有系绳的，也有拖鞋。草鞋透气轻便、柔软防滑，而且十分廉价，还有按摩保健的作用。特别是夏天走长路，穿上草鞋清爽凉快，软硬适中。

如今，人们多穿胶鞋、登山鞋、旅游鞋等，打草鞋已成为历史，即使有草鞋卖，也是一种民俗工艺品了。

流　程

打草鞋是手艺功夫，也是力气活儿。打草鞋的工具叫草鞋耙子，又叫草鞋架，虽然结构简单，但要上等的硬树制作。草鞋耙子由座子、勾弓、松紧轴及一尺高的斜三角带齿圆柱组合而成。此外，还要一个草鞋绊绊（像牛角一样的弯木，两端有带子，操作时系在腰上），一把锋利的剪刀。

打草鞋的主要原料取之于稻草，收割后的稻草经翻晒后需挑选质地硬而颜色比较白的早稻草，还有龙须草、稻草、麦秸、麻、笋壳叶等。

打草鞋之前，先将稻草用水浸泡，湿润两个小时后，再摊在禾坪上晒干或阴干，再用木槌把草秆打软、打熟，然后清除杂质，便可使用了。一般

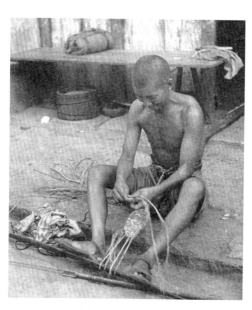

过去人们在路边编草鞋

都用重5斤至6斤的圆柱形带柄木槌反复捶打，其间还要喷水和翻转，直至稻草质地变软。捶打过的稻草有韧性，不易折断。原料准备好后，再搓一根筷子般粗细约两米长的草绳。也有用竹麻或旧布条编织的，另用蓑草或苎麻，现在多用尼龙绳搓索做经线、耳子。

编织人坐于鞋架上，腰里拴紧腰枷，将事先搓好的绳子回弦折成四股，一头拴在腰间枷上（草鞋的鞋尖），一头扣在鞋架上（草鞋的后跟），边织边安耳子（鞋袢），还要用榨子、木槌摧紧，然后用引针把纬线草一根一根地分匀称，草鞋"骨架"形成后，打鞋人一边搓草绳一边将草绳像织布一样"织"在初步成形的"骨架"上，再用木槌把鞋底内磨光、碾平，鞋边打磨光，剪去底子外边多余的草头，草鞋的编制就完成了。

⠿ 编蒲扇：纳凉驱蚊自然风

蒲葵扇俗称蒲扇。由蒲葵的叶、柄制成，质轻，价廉，是中国应用最为普及的扇子，亦称"葵扇"。过去，蒲扇是北方平原地区农家必备的用具。盛夏，白天小憩扇风，夜晚纳凉驱蚊。

现在，电风扇很普遍，空调又渐渐进入寻常百姓家，蒲扇渐渐退出了人们的生活，编蒲扇的手艺也面临失传。

渊　源

蒲扇，是用蒲葵叶或香蒲叶制作的扇子。蒲葵，一种棕榈科的常绿乔木，其叶大，柄长，适合做扇子。晋代嵇含《南方草木状》载："蒲葵如栟（bīng）榈而柔薄，可为葵笠，出龙川（在广东）。"冀东平原不产蒲葵而盛产香蒲，故多用蒲草编织蒲扇。随着南北贸易的发展，南方蒲葵扇运到北方，北方平原地区的群众也用上了便宜的蒲葵扇。

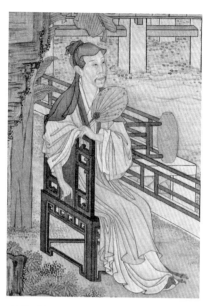

清代《胤禛行乐图》中胤禛拿的就是蒲扇

为什么蒲葵的叶片能做成扇子呢？首先因为蒲葵的叶片较大，排列较为整齐，以叶柄为中心，呈射线状排列。其次，单个蒲葵叶片之间的裂痕也比较浅，所以适合编排成为一把圆润的蒲扇。在冬季，蒲葵的叶片含水量较低，此时的叶片做起蒲扇更容易些。

蒲扇最早的记载来自《晋书》。晋代的谢安有一次问他的老乡：你回去有没有路费？老乡回答说，没有什么钱，手中只有从岭南带回来的五万把蒲葵扇，可以作为资金。聪明的谢安什么也没说，取用了一把大小适中的蒲扇。由于名人效应，京城士人百姓争先使用，这批蒲扇价格增加了几倍，一个月左右的时间就全部卖光了。

这个故事说明，在公元4世纪时蒲扇已经大量生产，而且从岭南（广东省新会地区蒲扇最好）已行销全国。唐宋诗词中有不少涉及蒲葵扇的。像唐朝诗人李嘉的《寄王舍人竹楼诗》所言："南风不用蒲葵扇，纱帽闲眠对水鸥。"宋代王安石诗中也说："千秋陇东月。长照西州渠。岂无华屋处。亦捉蒲葵箑。"陇东和西州都是甘肃一带，可见蒲葵扇的流布之广。

如今，在一些城镇和农村地区，到了夏日，集市上仍有蒲扇销售，农村仍有人使用。

流　程

蒲扇是怎么制作的呢？首先要从山上将葵树叶子割回来，再晾晒。晾晒好了，才能开始制作蒲扇。

先是"扯耳朵"。将蒲扇叶两边扯掉，这是为了蒲扇两边能平衡，看起

来圆顺。然后是"剪叶子"，把周围的枝叶剪掉。

接着就是割耳朵了，割完耳朵，就要拿出一把锤子，开始锤蒲扇叶的扇把，蒲扇叶的把是黑色的，锤一锤就会变成白色，而且也要把蒲扇叶的把锤宽，这道工序叫作"锤把"。

然后是洗扇。

接下来是熏和烤，要熏一晚上才行，熏过的扇子会变得白净很多。

然后就是烤，要把扇子拉平，不要那么多褶皱。烤完之后再将扇子压平。

接着就是"画样"。画好后，就要为扇子"剔骨"了。

再接下来是"缝扇"。

缝好后，就用测电笔将竹条顶入扇把内，这叫作"穿耳"。

最后一道工序是"剪把"，把长的扇把剪得一样整齐。

至此，一把蒲扇就诞生了。

还有一种蒲扇是用棕叶、竹片、青藤做的。

首先是挑选棕叶。取棕叶的棕心，即最嫩的部分，取的时候要慢慢砍，否则那一匹老棕叶会全部烂掉；然后将棕叶用水煮1个小时，煮到棕叶变白，这样也使棕叶变得牢固；接着是晒干，需要晒两天两夜，棕叶开始露白后，说明水分已完全蒸发；棕叶处理好后，可以开始编织了。

编一把扇子要两匹棕叶，一匹棕叶大约有30丝；横着打8丝棕叶，然后将两匹棕叶竖着，前后两面排好，交叉着编，一丝缠一丝；编好后，用削好后的径篾（竹片）作为把手，约30厘米，呈箭头形状，再用煮过的青藤将把

清代蒲席斧式木柄扇

手缠牢，这样可以防止把手部分散掉，把多余的须剪掉；最后用20厘米的棕叶对折搓成卷，作为挂绳，方便不用时放置。这样，一把桃心形的蒲扇就做好了。

摇煤球：大小匀称火力壮

20世纪末，大街上、胡同里，送煤的板车连同做蜂窝煤的煤铺，都曾是北京人熟悉的记忆。有资料表明，20世纪末，北京居民生活用煤达230万吨以上，冬季环境污染有三分之二源于燃煤所排放的烟尘。如今，煤球正悄悄淡出我们的生活。

渊　源

煤炭是过去北京人每天笼火做饭、烧水沏茶、洗澡和冬季取暖都离不开的生活必需品。由此出现的煤铺有上百家之多。据记载，在元大都内就有煤

京张铁路是北京运煤的重要路线

市和煤铺。明清年间，北京煤铺更加兴旺。1916年与京张铁路相连线的环城支线通车，山西、大同、阳泉等地的煤也源源不断地进入北京。当时北京城大大小小的煤铺有100多家，比如朝阳门外，有名的煤铺就有德丰元、益泰、益远长和元纪四家。

由于煤炭容易把手、脸染黑，煤屑四处飞扬，谁家也不愿意整天倒腾煤，而他们又离不开煤，所以北京煤铺摇煤球的行当应运而生，而且生意十分红火。

老北京经营煤炭行业的多数是河北省定兴县人，店里的伙计也是从老家招来的壮劳力。老板为了招揽更多的生意，也可能是为了服务于社会，就派几个手艺高超的壮工出门走街串巷为老百姓"摇煤球儿"。

后来由于需求过多，也出现了专门为居民摇煤球的工人。

中华人民共和国成立初期，北京煤铺的发展达到历史顶峰，煤球也由手工摇制向机械化方向转变。20世纪70年代，各煤铺都有了生产煤球的机器，事先生产出许多煤球，买煤球更加方便，门房开张票就可以取煤了，且多是干煤球。此后，"摇煤球的"慢慢消失。再到后来，出现了16孔的蜂窝煤和特制的蜂窝煤炉子，人们使用方便、快捷，蜂窝煤很快取代了煤球，摇煤球行业就成为了历史。

如今，人们做饭多用电磁炉、天然气，取暖多用空调、天然气，蜂窝煤也逐渐被淘汰，人们的生活环境越来越干净，越来越现代化。

流　程

摇煤球是个技术活儿，所以会摇煤球的人当时很"吃香"。摇得好的标准是摇出来的煤球圆整，大小统一，而且摇完了剩下的煤面子要少。

摇煤球的工具包括：铁锨、抹子、切刀、叉子、大扫帚，还有一个大大的荆条编制的扁箩煤筛和一个陶泥的花盆。

摇煤球看似简单，其中有很多技巧。首先要将原煤中不能燃烧的煤矸石分拣出来，然后筛分出煤末，然后要往这些煤面子里掺上大约百分之十五的

黄土面子，掺少了煤球易碎不成形，掺多了煤球火力弱。这全凭师傅的眼力。然后就可以把它们加水和成煤泥了。煤泥要不稠不稀，能成形。把煤面子铺在平整的地面上薄薄的一层，然后把煤泥摊在这些煤面子上，用木铣把煤泥在地面上摊平，厚约3厘米。弄好后，再把留下的煤面子撒在这煤泥上一小层，然后用专用的一个板铣把摊平的煤泥均匀切割成3厘米见方的小方块（又称煤茧）。最后用板儿锹将切割好的小方块铲入摇筐内，在转盆里摇制成煤球。

过去摇煤球的人

过后，把专用的摇煤球用的大筛子放在一个小花盆上，花盆在筛子底的背面的中心位置。这个大筛子直径有一米多，深约20厘米，是用粗荆条编成的。摇煤球的工人，外号"煤黑子"，他们摇煤球的时候，把煤块用木铣铲到筛子内，然后猫下腰，双手左右分开，分别抓住大筛子的边沿上，用力摇动，就像摇元宵一样。

这个摇动可就是个技术活儿了。摇动的方向要呈圆圈形，均匀使力，使筛子内的煤块做圆周运动，运动时块与煤面混合在一起，筛子内的煤块与煤面子互相搅和，因为煤块是湿的，所以就会把一些煤面子混滚在煤块上。过一会儿，筛子内的煤块就摇成了圆圆的煤球了。此时把筛子抬起，把煤球放在平地上晾晒，一次有百十来斤。煤球几天后就会晒干能够烧用了。

合格的煤球，个头大小匀称、光滑，不易破碎，而且笼火时易燃烧、火力壮又耐烧。

窝脖儿：最怕倾斜破碎声

如今搬家费时费力，好在有搬家公司。过去没有搬家公司，想搬家怎么办？其实过去也有专门帮人搬家的，他们被称为"窝脖儿"。"窝脖儿"就是用自己的脖子搬运各种小件物品的人。那时搬家没有远路，也很少有人雇大车。从这个胡同到那个胡同都是雇人搬迁。那些搬家具的人们就须把脖子向前窝成直角，用肩背、扛起重物。到了目的地，东西必须完好无损才能挣到工钱。不过，长期干这种工作的人都会留下残疾。

渊　源

在以前老北京的马路上，常见有人窝着脖子，背着东西健步疾走。这是为人搬家或代人送嫁妆的。"窝脖儿"是俗称，实际就是扛肩业。那个时

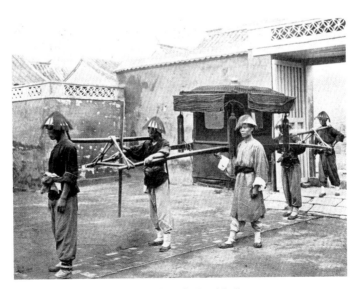

老北京抬轿子也属于肩扛业

候，干这买卖的生意还算不错。当时嫁女娶妇、搬家运送物品的事情很多，主顾们大多是怕损坏东西，又要省钱，而"窝脖儿"的是最合适的。

"窝脖儿"使用的工具很简单，只是两块结实的木板和几条绳子。干这活除了要有把子力气外，还得讲究技巧。什么东西放上边，什么放箱子里，高的怎么放，矮的怎么摆，都要事先考虑好，做到心中有数。捆好以后，用木板托起来放在脖颈上，从这时起，他就得弯着脖子低着头，直到运达目的地卸下东西，才能直起脖子。

因为"窝脖儿"搬运这些贵重的物件效率很高，磨损破碎率低，一些人家搬家的时候，大都请"窝脖儿"搬运。

"窝脖儿"不是随便什么人都能胜任的。它对人的肩膀要求特别严，不但肌肉要有耐久力和承受力，另外塌下腰时必须显出你肩膀的平实和稳重，不管大街上怎么人来人往，一路走来不至于把雇主要求搬运的东西碰翻或者滑落。如果"窝脖儿"搬运的物品比较贵重，又很娇贵，他们一旦将贵重物品磕碰损坏，有时候倾家荡产也不见得赔得起。

一般"窝脖儿"的头儿在招收"窝脖儿"时，都要进行严格的考试。其方法是在托板上放一只碗，并倒入凉水，让应试者扛在肩上，跑二里地，水不能洒，才算合格。不过，一般的搬运工人，经过长时间的实践，获得丰富的搬运经验之后，也可以"升级"为"窝脖儿"，工钱也随之提高。

"窝脖儿"这个行当随着洋车、排子车、三轮车、汽车等较为先进的交通工具增多而逐步减少。现在，各个城市都有了搬家公司，又快捷又安全，"窝脖儿"渐渐成为北京的一段古老记忆。

流　程

"窝脖儿"的"窝"法是：先将物品摆在一个长约一米、宽半米多、用软线绳捆好的长方形木板上，然后请两个人抬起，放在"窝脖儿"的肩上。窝脖人要在脖子上垫好一根板条（这条板的下面铺有棉布垫），蹲身低头将物件"窝"起。走时，只用一手扶大木板边，一手前后甩动，双目向前

平视，迈大步疾行。到地方后，下肩时也由两个人抬下。

在运送货物的过程中，路上不能停歇，不能抬头，眼睛有时要向上翻着才能看清前边的路。进院门、屋门时要半蹲下身子，用眼角的余光观察四周，不能磕碰承

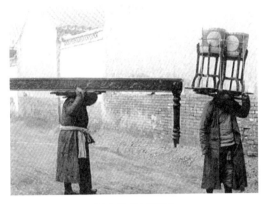

过去的"窝脖儿"

运物品。"窝脖儿"不但要善于负重，善于长途行走，还要懂得礼节，会讨好请赏。给人家送妆奁时，把东西放好，马上要给本家道喜。

"窝脖儿"也须有一定的技能，没有技能就"窝"不了那些又长、又高、又重、又易碎的物件。另外，"窝脖儿"还须有拆装各式硬木家具的本领。如果不会拆，有些东西就"窝"不走。

"窝脖儿"干的时间长了，脖子上都会长出一个大包，有的人甚至腰都直不起来了，被压成了驼背，这也算是职业病了。

更夫：夜间巡逻与报时

"更"与"点"是两种计时单位。古人把一夜分为五个时辰，夜里的每个时辰被称为"更"。一夜即为"五更"，每"更"约为现今的两个小时。"点"是比"更"小的夜计时单位。古时习惯是报"更"时敲钟鼓，报点时则击打"点"，一"点"等于现今的二十四分钟，五个"点"的时间正好是一"更"。打更是古代民间的一种夜间报时制度，由此产生了一种巡夜的职业——更夫，他们主要是提醒人们现在是什么时间，有的也兼防火防盗的

职责。

渊　源

早在先秦时代就有了更夫的最早记载，那时人们把更夫称为"鸡人"。战国时期儒家经典作品《周礼》中也有记载："鸡人掌共鸡鸣，辨其物。大祭祀，夜嘑（同"呼"）且以嘂（同"叫"）百官"，可见鸡人的主要职责便是负责守夜和报时，也就是更夫的工作职能。

更夫的工作主要是打更报时，随着时代的变化和历史的进步，更夫的工作增加了宣传教化和防火缉盗等类似今天巡警队夜晚巡逻等工作职能。明朝人所著作品《明集礼》中就有一首宋代更夫唱词："天欲曙，淡银河。耿珠露，平且寅。辟风阙，集朝绅。日出卯，伏群阴。光四表，食时辰。思政治，味忘珍。"

民国时期，有钱人家靠座钟掌握时间

更夫在夜间巡逻中的保城市平安工作同样不容小觑。更夫在巡逻过程中遇到各类人员，首先便要上前盘问此人是否有夜行牌。清代《福惠全书》关于夜行牌是这样描述的："长五村……上书本州县正堂谕，本保甲知悉，凡本保甲居民，昏夜有生产疾病，请稳延医者，许领此牌验明开栅放行，回时即缴。如无此牌，一律不许放行"。

在过去，城镇农村的更夫一般由当地居民轮值担任；大城市的更夫一般通过考察、选举产生。清代很多县志记载，更夫的推举一般程序是村庄的总管更巡的人推举产生，平时负责

监督，如果情况不佳可以向县衙举报。

在过去，政府有政府的更夫，有钱人家有自己的更夫。

政府的更夫，一种是要在谯楼上打更，那是为全城服务的。谯楼是城市中建起的高楼，站得高，看得远，还能够发现大规模的盗贼、火灾等。楼上架起钟鼓，敲击时远近都听得清楚。政府的另一种更夫，是只为保卫政府部门的。

更夫一般两人成为一个队伍，不仅有伴也能给自己壮壮胆。打更人一个晚上需要敲五次锣，即每两个时辰打一次锣，打了五次之后，也就是五更天了，这时候鸡鸣了，天也蒙蒙亮了。

中华人民共和国成立前，打更还很普遍，过去，一般城镇农村都少有钟表，晚上的报时就几乎全靠打更了。那时候大家晚上少有文化娱乐生活，基本上是日出而作、日落而息。人们听到更夫的打更声，便知道了时间，按惯例该做什么，人们都过着一种按部就班的平静生活。

中华人民共和国成立后，钟表也已得到普及，人们掌握时间比打更可精确多了。自然而然地，打更这门古老的职业也就逐渐消失了。

流　程

打更是古代民间夜间的一种定时、报时的做法，类似于现在巡夜的工作。通常两人一组，一人手中拿锣，一人手中拿梆，打更时两人一搭一档，边走边敲。打更时常说的话有："天干物燥，小心火烛。""鸣锣通知，关好门窗，小心火烛！""寒潮来临，关灯关门！""早睡早起，锻炼身体！"……

打落更（即晚上七点）时，节奏一慢一快，连打三次，声音是："咚！——咚！""咚！——咚！""咚！——咚！"打二更（晚上九点），打一下又一下，连打多次，声音是："咚！咚！""咚！咚！"打三更（晚上十一点）时，要一慢两快，声音是："咚！——咚！咚！"打四更（子夜一点）时，要一慢三快，声音是："咚——咚！咚！咚！"打五更

清末更夫的用具

（凌晨三点）时，一慢四快，声音是："咚——咚！咚！咚！咚！"

总体来说是由慢到快，连打三趟便收更。但为什么不打六更（凌晨五时）呢？因为古代人们早睡早起，五更一过便开始起床做家务了，连皇帝也在五更天便开始准备上朝了。另外，还有种说法是五更天鬼在串，此时不宜惊动他们以免影响他们使他们回不到阴间而在阳间为祸，当然，这是古代人们的封建迷信说法罢了。

古代的更夫十分辛苦，晚上不能睡觉，而要守着滴漏（古时一种计时的工具）或燃香（也是计时的工具），才能掌握准确的时间。

人力车夫：舒适便利价低廉

人力车夫这种职业出现于清末民初，中华人民共和国成立后渐渐消失。人力车夫俗称"拉车的"，一般是在大一点的城镇才能见到。他们以年轻小

伙子居多，拉着两轮黄包车，在闹市、车站和码头招揽生意。在过去，如果没有人力车，很多大城市的发展会受到影响。这类交通工具的重要性，不仅在于它对城市交通和城市风貌的影响，它也是成千上万的百姓赖以生存的一种职业。

渊　源

黄包车是一种用人力拖拉的双轮客运工具，黄包车的前身叫"东洋车"，又称"人力车"，约1870年创制。最早发明黄包车的是一位住在日本的美国传教士，他叫果伯。因为他的妻子有病，医生便嘱咐她要经常做轻微的室外锻炼，于是果伯就在一个日本木匠的帮助下设计了一种车子，拉着他的妻子锻炼，这就是最初的黄包车。没想到本是为果伯妻子治病的车，却很快在日本流行开来，成为城市中的载客工具。

1873年，法国人梅纳看到黄包车便利，就从日本购进。1874年正式成立了公司，梅纳从日本购进了300辆人力车开始运营。因为车是从日本引进的，所以就把它叫"东洋车"了。1900年义和团起义时，因为"洋车"是洋货，被义和团大肆毁坏。庚子事变后，秩序稳定了，洋车再次出现，并且

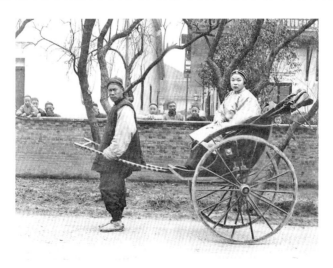

过去的黄包车

数量猛增。据当时统计，1917年北京共有人力车20274辆，其中自用车2286辆，营业车17988辆。1923年9月北京有公用人力车24000辆，私用人力车6941辆，共计30941辆。到1924年，在北京警察厅挂号的人力车达到36500辆，除自用车（即包车）7500辆外，其余29000辆均为营业车辆。1934年北平有人力车54393辆，人力车夫108786人。

与独轮车相比，人力车速度快，既平稳又气派，与马车相比，价格又要便宜许多，因而一经引进，就受到人们的欢迎，一些家庭殷实者开始置办这种时髦的交通工具，商人也从中找到了商机，纷纷效仿梅纳的做法，经营包车业务。不久有英商南华、吉成几家人力车行成立，为了醒目吸引路人注意，车身一律被漆成黄色，故又名"黄包车"。黄包车初时为双人同坐，男女可同坐，1879年，因认为男女同坐有伤风化，车夫拉双人车也颇困难，因而禁止双人同坐。

先期引进的几批人力车车身很高，木制的双轮同马车后轮差不多大小，轮外包镶铁皮，行路时隆隆作响，车座颠得厉害，乘坐很不舒服，一般人都不愿问津。后来加以改进，放低车身，用钢丝铁圈代替木轮，外箍橡胶车胎，由此行车时声音很小，车身也平稳，乘客再无震颤之苦，乘坐者也渐渐多起来，到辛亥革命后开始流行起来。

黄包车的结构简单、容易制造、成本较低，民国初年，黄包车已风靡京、津、沪、汉等大都市，并以很快的速度普及到全国各地。1931年，上海有黄包车24300辆。到抗战前夕，上海的黄包车夫发展到8万辆，而全国的拉黄包车者估计在100万人以上。当时上海人出门乘坐黄包车去办事、购物、串亲访友已成为一种时尚，也是一种主要的代步工具。

旧上海的黄包车大多是车行老板出租给车夫的，经营方式与现在的出租汽车相类似；有些银行职员私人购车雇用车夫拉，俗称"包车"。还有一种车夫自购的车，多为半新不旧，收拾收拾，又焕然一新，主顾可包月，亦可临时喝唤了去，俗称"野鸡包车"，又叫"跑单帮"。

1919年"五四运动"后，一些年轻人曾号召不坐人力车，作为他们所提

倡的"新生活"的内容之一。

抗战胜利后，随着三轮车的出现，黄包车渐渐退出了历史舞台。1956年，上海最后两辆黄包车被送进了博物馆。

近年来，作为一种特色旅游服务项目，新型黄包车又小批量地出现在国内一些城市的景点内。

流　程

人力车夫大都来自农村，为了生计，他们整日奔波在大城市的大街小巷，所得仅够勉强维持一家人的生活，还不时遭到警察、地痞流氓甚至乘客的打骂。据说，一些坐人力车的乘客，根本不屑与车夫讲话。他们坐上车后，即用手中的手杖戳向车夫的后背，戳背中，即朝前，戳背右部即向右转，戳背左部即向左转，如果没有手杖，有的人干脆就用脚。还有大城市马路上的巡捕、地痞流氓会找黄包车夫的麻烦。

在20世纪初的北京，黄包车夫的日收入约50枚至80枚铜钱，而当时一

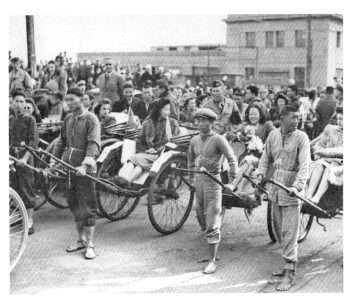

过去的黄包车相当于现在的出租车

个四口之家每日要花费60枚铜钱方可糊口。在20世纪30年代的上海，黄包车夫拉车的净收入月均不到9元，而每月的家庭支出需要16元。

　　这点微薄的收入却是以健康为代价的。长期没日没夜地奔跑在都市中，黄包车夫的身体受到极大损害，许多车夫拉不上几年，就因劳累过度而或病或付出生命的代价。

第二章

文娱服务类老行当

过去，没有电视、电影，没有网络游戏和手机视频，人们大都是日出而作，日落而息。不过，在单调的日子里，繁衍出了很多娱乐身心的行当，比如变戏法、拉洋片、吹糖人，等等，这些文娱类行当不仅丰富了人们的日常生活，还留下了很多精湛的技艺传承。

这些行业、工艺和匠人，是为适应当时人们生活的需求而产生的。他们像历史发展长河中的美丽浪花，对社会发展和方便人们的生活起了一定作用。历史不应忘记他们，而应给他们记上浓重的一笔。

变戏法：平中求奇手法妙

戏法是中国的一种民间艺术，按行当讲，叫作"彩门"，也叫"彩立子"。戏法分为两种，一种是大戏法，一种是小戏法，戏法的艺术形式有很高的艺术价值，就连外国的魔术，其中有很多表演形式和套路，都是来源于中国古典戏法中的一些要素。

渊　源

戏法距今约2000年历史。传说在夏代，夏桀的王宫中就常做"奇伟之戏"为娱乐，这可能是萌芽状态的戏法。

到了汉朝，戏法有了文字记载和绘画图片。在公元前108年，西汉武帝刘彻举行了以"鱼龙曼延（戏法）"和"百戏（歌舞杂技）"为主的表演招待国外使臣。

隋唐时期，宫廷戏法与民间戏法并举，繁荣发展。宋代出现了"瓦舍勾栏"的娱乐场所，流浪艺人众多，并产生了著名的戏法团体（如南宋"云机社"）。此时戏法分科也越发精细，并形成了"手法、撮弄、藏厌（挟）"三大体系，古彩戏法开始出现。宋人孟元老在《东京梦华录》中曾记录了汴梁城戏法艺人张九哥。张九哥最为拿手的戏法是吞剑。这个时期戏法已达到了很高的艺术水平。

到了魏晋南北朝时期，戏法更加盛行，曾涌现出不少精彩的节目。

至明清时期，变戏法的在民间比较多见，分"撂地（流浪艺人画地为台表演）"和"厅堂（艺人受召于富贵人家表演）"两种方式。清代光绪年间还出现了中国第一部辑录民间戏法表演现象和技法并进行分类的专门著作《鹅幻汇编》，也是现存中国历史上最早的戏法书。

戏法书籍《鹅幻汇编》

民间"撂地"的戏法,以"夹带藏掖"为手段,以"口彩相连"(即边说边变)为表演特色,表演自如,观众叫好,还能获得不少收入。

中华人民共和国成立后,戏法艺人走上了大舞台。后来开始在电视上表演,甚至出国参加文化交流、特邀表演。

如今,随着国外魔术的引进,国内戏法慢慢被取代,从业人员开始减少,市场不断萎缩。

2011年,戏法入选第三批国家级非物质文化遗产名录。现在,除了节日期间偶尔有商演外,古彩戏法的演出机会少了,市场影响力也越来越小。

流　程

古彩戏法是指变戏法都遵循传统,一直穿大褂表演,表演前必须上、下、反、正都要亮相,把盖布里外让观众看过。道具如鱼缸、瓷碗、花瓶、火盆等全部带在身上。

在过去,变戏法的场子一般不大,有几条长板凳供观众坐着看。"舞台"只是一张铺了白布的长方桌,没有灯光幻影、大型道具。表演者站在桌

后，另有一个帮腔的副手。表演时两人说得多"变"得少，不断地卖关子，却在你不经意时倏忽间"变"出了一套。

表演中国古彩戏法，一般要求身高一米八左右，头大脸阔，肩宽身瘦的演员为宜。这样穿大衫长袍能使得带在身上的彩物协调而不显得臃肿。

看演员的功夫，实物出的多少是一大标志。一般有二十几件彩物，除灯笼、花盆等小件外，还有大碗水、一套缸、火盆等大件实物。演员要在眨眼之间做到一抖一搭，毯到物出，难度可想而知。

拉洋片：好听好看土电影

"拉洋片"又叫"西洋景"，是过去常见的一个行当。在过去的大城市总会有一些走街串巷拉洋片的艺人。在那个娱乐生活匮乏的年代，拉洋片也成为很多人特别是孩子们一段欢乐的记忆。随着时代的变迁，各种娱乐活动的出现，如今拉洋片的艺人已经很少见了。

渊 源

拉洋片是清末由河北传入北京的。最早是以布做墙围成直径约6米的场地，2名至30名观众。有一张五六平方米的大画挂于人前，上绘各地山水兼人物，一张画成一卷。观众看完一张后，演员用绳索放下另一张。同时，用木棍指点画面并做解释。另有人打着锣鼓招揽观众。

后经多年变化，有人设计，用一木制箱，分上下两层，每层高约0.8米、长约1米。下层的正前面有4个或6个圆形孔，孔中嵌放大镜。箱内装有各地美景或历史、民间故事为题材的画面，演员用绳索上下拉动替换。木箱旁装有用绳牵动的锣、鼓、钹三件打击乐器，演员每唱完一段唱词后，以打击乐器伴奏。这种形式一出现，就深受人们欢迎。

自清末民初始，老北京天桥、护国寺、白塔寺等庙会以及各大胡同、集市上均能见到拉大片的表演。

老北京天桥，最有名的拉洋片的艺人叫焦金池，艺名大金牙。他从河北肃宁来到天桥，经过多年苦苦经营，大金牙逐渐在天桥站住了脚。大金牙人长得气派，口齿伶俐，嗓子好，唱腔滑稽悦耳，善于做喜怒哀乐各种表情及动作，会的曲目多，还能结合时事编写新词，因此深受观众喜爱，名声也日渐响亮。大金牙去世后，天桥的拉洋片就由其徒弟罗沛霖继承下来。

拉洋片的唱段是将北京琴书、京韵大鼓、评剧、河北梆子中的精华综合而成的，从焦金池开始，到罗沛霖这一代，表演的唱片发展到二十几段，都是固定的唱词。这些根据历史故事改编的唱段有《大闹义和团》《更子年间》《刘大人私访》《大闹月明楼》，等等。

在印刷的新画和挂历出现以后，人们就不爱看拉洋片了，拉洋片的画不多，很少更新，观众也没有了新奇感。再加上老画老词，观众慢慢也就腻了。后来，电影出现了，电影让人物、河流、景色，都能在银幕上活动起来，人们进而更喜欢这种新的娱乐方式，拉洋片这个行当慢慢地就衰落了。

现在，随着文娱活动的丰富，拉洋片作为一种民俗活动，被一些人重新整理，重新开始表演。在北京一些庙会的民俗展览活动中，偶尔还会出现。小孩子们很稀奇，也能唤起一些老年人的回忆，不过终究不多见了。

流　程

拉洋片有"琉镜""推片""西湖景""水箱子""大洋船"等表现方式与技巧。

过去，一般是观众坐在长条板凳上，眼睛紧贴瞭望孔，津津有味地观看着箱内那一幕幕的图景。艺人就站在"大木箱"边的凳子上，一边击打锣鼓镲，一边眉飞色舞地唱着"箱子"里的故事。

拉大片的唱词为上下句，每段唱词少则四句，多则七八十句，内容多是劝世之作。唱腔为由河北民间小曲传入北京后与北京语音结合而成。例如：

过去的拉洋片

"你就朝里边瞧来朝里边看，西湖的那个美景你就看不个厌，断桥边上青蛇白蛇闹许仙，法海师傅使手段，雷峰塔下镇住蛇妖几千年……"

"看了一片又一片，哎，来到了十里洋场上海滩。你看那呜的一声汽车屁股直冒烟，再看那一片杭州景，西湖桃红柳绿三月天……"

卖估衣：衣裳颠倒半非新

估衣，即七八成新的旧衣服，刚做好还没穿的衣服卖到估衣行也得按估衣算，俗称"下剪子为估衣"。估衣的成色很杂，上至绫罗绸缎，下至粗细棉布，款式能够隔朝接代，相差几十年，而且新旧程度也很难辨认。因此从当时社会人们的消费水平看，干这行确实有利可图。过去，老北京有估衣行，天桥一带有估衣铺，各庙会有估衣摊。

渊 源

清代崔旭在道光四年（公元1824年）写有《估衣街竹枝词》一首：

衣裳颠倒半非新，挈领提襟唱卖频。

夏葛冬装随意买，不知初制是何人。

这首诗生动地描绘了清代天津估衣街上主要店铺——估衣店的经营活动。

估衣历史悠久，尤其是物质不发达的古代，估衣行是一项调剂民间日用生计的商业活动。

宋代已有估衣叫卖，明代则有估衣店、估衣铺，到了清末民初，卖旧衣的开始蓬勃发展，形成一个行当，就是估衣行。那时候，富裕的人家有穿剩下的或过时了的衣服，都送到专门收售旧衣物的店铺，由他们再转手卖给那些生活困难买不起新衣服的人从中得利。估衣行是当铺中的附庸。当时，天津当铺很多，短时间没有钱花的人们把他们的东西拿到当铺当了换钱花，其中就有拿衣服当了换钱的，这些衣服有些到期赎不回来，就成了"死当"，估衣的人把当铺中形成死当的旧衣服还有加工粗糙的衣服便宜卖给穷人。

最早，天津估衣街只有估衣铺。到了清光绪年间，除了估衣铺外，绸缎、棉布、皮货、瓷器各业商店也发展起来。

在老北京，卖估衣的买卖集中在前门外大栅栏、天桥和崇文门外花市一带。过去老北京卖估衣，其必须大声吆喝收卖，这也是所谓"燕京百怪"之

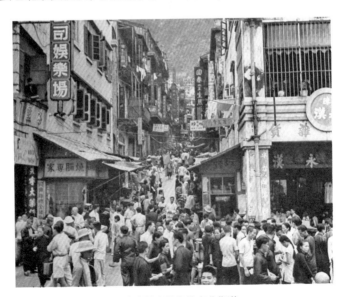

过去大城市繁华的商业街道

一。竹枝词说："远闻叫卖声，宛转颇可听。衣服两大堆，件件来回经。"

其他大城市，如河南、山东、东北一些地方，估衣铺、估衣摊也比较多，行走在大街闹市间的行人，有钱的去绸缎店铺置办新装，无钱的可以到估衣铺里捡便宜买件旧衣裳。

流　程

估衣行有两种经营方式：坐售和摊卖。前者称估衣铺、估衣店，后者叫估衣当、估衣摊。估衣店、估衣铺专卖七八成新或做好却没上过身的二手服装，质地还算可以。估衣当、估衣摊的经营方式很特殊，不是等顾客上门，而是大声吆喝，吸引顾客。

传统相声《卖估衣》里面，就简单介绍了卖估衣的吆喝。

甲：（吆喝）"谁买这一件皮袄啊原来当儿的啊！"

乙："不错。"

甲："黢的油儿的黑呀，福绫缎儿的面呀！"

乙："不错。"

甲："瞧完了面儿，翻过来再瞧里儿看这毛。"

乙："是呀！"

甲："九道弯亚赛螺丝转儿呀！"

乙："不错。"

甲："上有白，下有黄，又有黑，起了一个名儿叫三阳开泰的呀！"

乙："不错。"

甲："到了'三九'天，滴水成冰点水成凌，别管它多冷，穿了我这件皮袄，在冰地里睡觉，雪地里去冲盹儿吧，怎么会就不知道冷啦！"

乙："皮袄暖和——"

甲："早给冻挺啦！"

相声里面讲的和实际流程差不多。

在过去，一些不太富裕的人家添置衣服时，就到街上买现成的估衣，既

省工省料，又省钱省事。不过，估衣是何等货色，顾客也不知底细，买贵了的事常有。

过去老北京街边卖衣服的人

估衣的进货渠道有两种，一是从当铺里来的过期"死当"，有的是当了的衣物无钱来赎当，有的是当票的价码高过衣物所值，有意不来赎。二是到城镇农村收来平常人家的旧衣。这之中高下之分差距很大，买估衣的眼力稍差，就会买到价高质次的衣服。

吹鼓手：吹吹打打添气氛

在很多农村城镇，每逢有了喜事或者丧事，总能看到吹鼓手的身影。吹鼓手懂得吹多种曲调，也熟悉婚丧礼仪。吹鼓手主要服务对象是婚丧嫁娶和过年过节的扭秧歌等舞蹈娱乐活动，有了吹鼓手，气氛会热烈一些。

渊 源

吹鼓手这一职业起源于何时，没有确切的文字资料记载。据说吹鼓手起源于西周，形成于春秋，汉唐时成为一个完整的音乐形式。有专家认为，应该是唐代的"鼓吹"在民间的流传。过去，过年时节，吹鼓手初一、初二可以上富裕的人家去吹一段曲子，这叫迎喜神，可以得到喜钱。铺子开张、科举进秀、生儿育女过满月都会请他们去吹曲子，照样可以得到喜钱。甚至开庙会踩高跷、扭秧歌、划旱船等，凡是热闹红火的场合都需要吹鼓手去

奏乐。

　　早年的吹鼓手社会地位十分低下，没有人看得起他们，更没有人愿意和他们结亲，他们只能在自己的小圈子内寻找配偶。到了事主家，吃饭时也不能和其他客人坐在一起。改革开放之后，吹鼓手吃饭时也和客人同样入席，人格上得到了尊重。在正式场合，吹鼓手被称为"民间吹打乐艺人"，甚至被称为"民间艺术家"，社会地位大大提高。

过去年画中孩子吹唢呐的情景

　　吹鼓手所使用的乐器，除了有大小几种唢呐外，还有笙、笛、管子等，后来逐渐简化成只有唢呐一种主奏乐器。

　　随着时间的推移，民间习俗变革了，婚丧礼仪简化了，多数人家办婚事时，已不用吹鼓手了，而迎亲时则以洋鼓洋号来代替，不仅请来西洋乐团，还请来少男少女们跳舞、唱歌。相比之下，传统吹鼓手的演奏难免显得有些古板，越来越不受欢迎。吹鼓手行业市场萎缩，生意越来越糟。不过办白事的人家，偶尔还是请吹鼓手吹奏，娶媳妇办喜事者，很少有请吹鼓手吹奏者。

流　程

　　过去，吹鼓手的生意大多在晚上，下午去，次日早上回。演奏场合是红白喜事，红喜事包括嫁娶、孩子满月及其他吉祥庆典；白喜事主要是丧事。有红白喜事的人家不会亲自去请吹鼓手，大多由亲友掏钱雇请，报酬随行就市。

吹鼓手一般一班儿为六人，两人吹大喇叭，一人掌骨板，一人击鼓，一人打钹，一人筛锣。

过去，农家婚事中有"迎宾""行礼""坐席""送宾""迎娶""拜堂"等程序，吹鼓手们随着程序进行。娶媳妇家庭，吹鼓手都在先天下午抵达，晚饭后集中在新房吹奏，一般都要演奏到后半夜，有的演奏到第二天

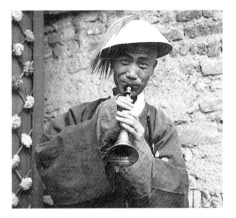

清末吹唢呐的人

拂晓方休，谓之"吵房"。第二天一早，新郎家都要派人抬着轿子迎娶新媳妇，吹鼓手必须跟随迎亲轿子同时出发。比如，当娶亲队伍准备起程时，吹鼓手在新郎家堂屋当中吹一曲《敬神调》，准备上路时吹一曲《探梅》，在行路途中，吹一曲《打乐牌》《赶子放羊》。当迎亲队伍来到新娘家大门口时，吹鼓手会吹一曲《大开门》《女看娘》，等等。

民间老人病故，也会请吹鼓手服务。吹鼓手围坐在桌旁，用尽各种乐器，吹奏各种剧目，当然，因为是办理丧事，大多为悲伤剧目，如《秦雪梅吊孝》等。

除喜事或丧事服务外，吹鼓手还有一项服务，那就是为扭秧歌伴奏，逢年过节或大型庆典之日，吹鼓手尾随娱乐队伍行进吹走，增添了不少喜庆气氛。

木偶戏：悬丝傀儡题材广

木偶戏是由演员在幕后操纵木制玩偶进行表演的戏剧形式。表演时，演

员在幕后一边操纵木偶，一边演唱，并配以音乐。根据木偶形体和操纵技术的不同，有布袋木偶、提线木偶、杖头木偶、铁线木偶等。

渊　源

木偶戏起源于春秋时殉葬用的木制俑人。孔子说："始作俑者，其无后乎？"（《孟子·梁惠王上》）那时，丧葬时，"舞俑为乐，执偶为戏"。

河南安阳殷墟出土了奴隶陶俑（商代），春秋战国有了木俑。长沙马王堆西汉墓出土的乐俑、歌舞俑，工艺、种类和造型水准较前朝又有很大进步。

汉代，已有"作魁儡"（《后汉书·五行志》）的记载，三国时马钧的"水转百戏"显然是对汉代人戏的模仿。

北齐时水动的"机关木人"制作，技艺高超，只可惜少有文字记载。

隋朝百戏中，"机关木人"多扮演神话、传说、三国故事，人物颇众，对木偶戏的制作与表演有直接影响。

唐代文化繁荣异常，歌舞戏、参军戏争奇斗艳，"机关木人"可以饮酒、唱歌和吹笙，表演与制作已达完美的统一。

宋代是我国木偶戏发展的一个重要时期，木偶的制作工艺和操纵技艺进一步成熟。

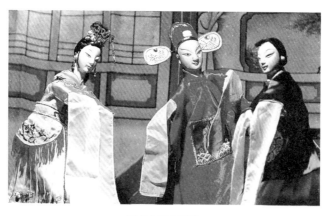

舞台上的木偶戏

随着社会经济的发展，明代木偶戏已流行全国各地，明初，朱元璋倡导民间游戏，应天府（今南京）"阛市盛行焉"，大街小巷均见木偶戏。经济发达的南方各省区木偶戏更为繁荣，故有"南方好傀儡"之说。

清代以后木偶戏进入全盛时期，不仅流行范围广，而且演出的声腔也日益增多，出现了辽西木偶戏、漳州布袋木偶戏、泉州提线木偶戏、晋江布袋木偶戏、邵阳布袋木偶戏、高州木偶戏、潮州铁枝木偶戏、川北大木偶戏、石阡木偶戏、阳提线木偶戏、泰顺药发木偶戏、临高人偶戏等分支。就演出形式而言，可概括为提线木偶、杖头木偶、布袋木偶、铁枝木偶和药发木偶五种。

中华人民共和国成立后，木偶戏的表演更加丰富多彩，除了演出传统的戏曲节目外，还表演话剧、歌舞剧、连续剧，甚至出演广告等。

2006年5月20日，木偶戏经国务院批准被列入第一批国家级非物质文化遗产名录。

流　程

木偶是死的，可它被提到手上，套入掌中，便立即"活"起来，达到了"无生命以生命化，无情物以有情化"的效果。

木偶的艺术语言是动作，能进行上天、入地、下海、降龙、伏虎、斗妖驱魔、奇术变幻等表演，给人以想象的空间。木偶还以其吸烟吐气、脱衣穿裤，甚至顶碗耍碟、耍枪弄棒等各种高难度的动作展现其高超技艺。木偶的一举一动、一言一语全靠表演者的操纵。这正是木偶人化的独特艺术性。

不同的木偶表演方式不同。

1. 提线木偶

提线木偶造型较高，多在70厘米左右。关键部位均缀以提线，最多可达三十多条，至少也有十余条，如进行特技表演还须根据需要增加若干辅助提线。木偶人表演各种舞蹈身段及武打技艺的水准，完全取决于艺人的操作技巧，这是提线木偶表演艺术水平高低的关键。

2. 杖头木偶

杖头木偶高于提线木偶，一般木偶高1米左右，装有三条操作线，两条牵动双手，一条支配头部与身躯表演。

3. 布袋木偶

布袋木偶造型最小，仅有20厘米左右，靠艺人两手托举表演，操作技艺特别，不同于提线木偶和杖头木偶。

4. 铁枝木偶

铁枝木偶高30厘米到50厘米，彩塑泥头，桐木躯干，纸手木足，操纵杆俗称"铁枝"，一主两侧，铁丝竹柄。表演者或坐或立，于偶后操纵，形象规整，结构独特。

除此之外，民间偶有水傀儡、药发傀儡显现，但流布、影响甚微。

皮影：全凭十指逞诙谐

皮影戏，又称灯影戏、纸影戏、驴皮影等，是一种集表演、歌唱、绘画、雕刻、音乐等多种艺术手段为一体的古老的综合性艺术，被称为中国民间艺术的"活化石"。法国乔治·萨杜尔在《电影通史》中，把中国皮影戏称作"电影的先驱"。"三尺生绡做戏台，全凭十指逞诙谐，有时明月灯窗下，一笑还从掌握来。"小小的皮影能演绎人生百态、历史沉浮。

皮影人物

渊　源

　　皮影艺术起源于何时，民间传说不一。但确有文献资料可证的，是晋代《搜神记》一篇文中载有"……影戏之源出于汉武帝李夫人亡。齐人少翁言能致其魂……少翁夜为方帷张灯烛，帝坐他帐自帐中望之仿佛夫人像也，故今有影戏"之段落。文中所述李夫人的帷幕灯影场面，当是影戏艺术的雏形。影戏虽分由真人成影的人影戏、用双手表演的手影戏和用平面偶人表演的皮影戏，但都同源于幕影表现原理。

　　这一推论与《搜神记》中"影戏之源出于汉武帝"说相合。故将皮影戏艺术的起源定位于两千年前的西汉较为客观。

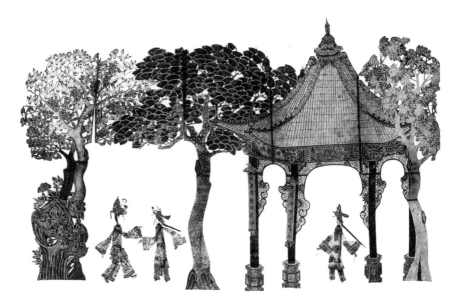

清代皮影戏《西厢记》

　　唐代元稹在《灯影》诗中说："洛阳昼夜无车马，漫挂红纱满树头。见说平时灯影里，玄宗潜伴太真游。"后面两句说的是当时人用皮影表演唐玄宗与杨贵妃的故事。皮影戏在宋代获得了空前的发展，是最受市民喜爱的文艺活动之一。

北宋末年，金兵攻陷汴京，京城中的皮影艺人随着难民开始四处流散，并相继在东西各处扎根发芽，逐渐形成了皮影戏的三大区域性流派，即以滦州皮影为中心的北方皮影，以陕西皮影为中心的西部皮影和以江、浙、湖、广为代表的中南部皮影。

南宋周密的《武林旧事》记载，杭州还出现了名为"绘革社"的影戏组织，"绘革社"里面有"镟影人"，负责专门刻镂影人。《百宝总珍》中记载，南宋时杭州皮影戏班使用的影箱——"影壳篓子"里人物分大、中、小三种，影人的头、身、脚要分开存放，准备随时调用。一个影戏班"有人头一千二百个，大小影身一百八十身，杂使公、茶酒、马车共计一百二十余件"。同时，皮影戏的道具材料也发生了变化。南宋吴自牧在《梦粱录》中记载："有弄影戏者，初以素纸雕镞，自后人巧工精，以羊皮雕形。以彩色装饰，不致损坏。"从此段记载可以看到，皮影材料先是用纸来雕刻结缀，后来出于避免损坏以便长期使用的考虑，才换成了皮革。

明代的皮影戏继承了唐宋以来的历史叙事方式，重点表演历史故事，此外，明朝皮影戏的流派已经相继成熟起来。

到了清代，皮影戏十分受皇室贵族的喜爱，当时还出现了著名的"宫影戏"，京城附近，甚至更远地方有名的艺人都会被特邀进王府官邸进行专门的影戏表演。

清代后期，曾有些地方官府害怕皮影戏的黑夜场所聚众起事，便禁演皮影戏，甚至捕办皮影艺人。皮影艺人还曾受清末白莲教起义的牵连，被冠以"玄灯匪"的罪名而遭到查抄。日军入侵前后，又因社会动荡和连年战乱，民不聊生，致使盛极一时的皮影行业万户凋零，一蹶不振。

1949年后，全国各地残存的皮影戏班、艺人又重新活跃。

2011年，中国皮影戏入选"人类非物质文化遗产代表作名录"。

2018年12月，教育部办公厅公布上海戏剧学院为皮影戏中华优秀传统文化传承基地。

流 程

皮影戏的演出,有历史演义戏、民间传说戏、武侠公案戏、爱情故事戏、神话寓言戏、时装现代戏,等等,常见的传统剧目有《白蛇传》《拾玉镯》《西厢记》《秦香莲》《牛郎织女》《杨家将》《岳飞传》《水浒传》《三国演义》《西游记》《封神榜》,等等。

皮影的制作是极为复杂的,从选皮到影人成形上戏,有许多工艺技巧。传统的制作工序可分为选皮、制皮、画稿、过稿、镂刻、敷彩、发汗熨平、缀结合成八个基本步骤。

1. 选皮

西安皮影均以上等"秦川牛皮"作为刻制原料,因为牛皮质地坚韧、透光性强,一般选用4岁至6岁的母牛皮为最好。如果选用黑牛皮,不论公牛或母牛均可。

2. 制皮

牛皮的炮制方法有两种:一个是"净皮",另一个是"灰皮"。净皮的制作工艺是在牛皮选好后,放在洁净的凉水里浸泡两三天(根据气温、牛皮和水的具体情况掌握),取出用刀刮制:第一道工序第一次先刮去牛毛,第二次再刮去里皮的肉渣,第三次是逐渐刮薄,刮去里皮。每刮一次用清水浸泡一次,直到第四次精制细作,把皮刮薄、泡亮为止。刮时一定要注意使皮子厚薄均匀,手劲要轻而稳,以免损伤皮子。刮好后撑于木架之上,阴干即成。

另一种灰皮制作也称为"软刮",浸泡皮时用氧化钙(石灰)、硫化钠(臭火碱)、硫酸、硫酸铵等药剂配方,分次化入水中,反复浸泡、刮制而成。这种方法刮出来的皮料,近似玻璃,更宜雕刻。

3. 画稿

制作皮影时所用的画稿称为"样谱",是历代艺人们相传的设计图稿。由于纸质的样谱比牛皮的皮影更不易保存,故现今能流传下来的明清样谱寥

寥无几，能觅得的几成"孤本"，如明末清初的样谱存世的仅此而已。

4. 过稿

雕刻艺人将刮好的牛皮分解成块，用湿布潮软后，再用特制的推板，稍加油汁逐次推摩，使牛皮更加平展光滑，并能解除皮质的收缩性，然后才能描图样。画稿前对成品皮的合理使用，也是一项细致的工作。薄而透亮的成品皮，要用于头、胸、腹这些显要部位；较厚而色暗的成品皮，可用于腿部和其他一般道具上。这样既可节约原料，又提高了皮影质量，同时也使皮影人物上轻下重，在挑签表演和静置靠站时安稳、趁手。描图样是用钢针笔把各部件的轮廓和设计图案纹样分别拷贝、描绘在皮面上，这叫"过稿"，再把皮子放在枣木板或梨木板上进行刻制。

5. 镂刻

艺人们十分讲究雕刻用的刀具，一般都有十一二把，多的达三十把以上。刀具有宽窄不同的斜口刀、平刀、圆刀、三角刀、花口刀等，分工很讲究，要求熟练各种刀具的不同使用方法。根据传统经验，在刻制线状的纹样时要用平刀去扎；在刻制直线条的纹样时用平刀去推；对于传统服饰的袖头袄边的圆形花纹则需要凿刀去凿；一些曲折多变的花纹图样，则须用尖刀（即斜角刀）刻制。艺人雕刻的口诀如下：樱花平刀扎，万字平刀推，袖头袄边凿刀上，花朵尖刀刻。

雕刻线有虚实之分，还有暗线、绘线之分。虚线为阴刻，即镂空形体线而成，皮影多为这种线法。实线保留形体轮廓挖去余部，为阳刻，多用于生旦、须丑的白脸，凡白色的物体都用阳刻法。虚实线沿轮廓的两侧刻出断续的镂空线，多用于景片建筑的刻制。暗线则用刀画线而不透皮，多在活动关节处。绘线是以笔代之，以表现细致的物体。

雕刻的刀锋起落点叫刀口。刀口有断口、尖头、齐口、圆口之分。齐口多用于方正规范的物象，如桌箱、柜橱、建筑等；尖口多用于炊烟、流云、水波、风带等；圆口多用于花卉图案；断口是用来截断过长的阳刻线，使连接处更多，加强影人的使用寿命。

6. 敷彩

影子雕完，开始敷彩。老艺人用色十分讲究，大都自己用紫铜、银朱、兰花、荔子等炮制出大红、大绿、杏黄等颜色着色。炮制的方法首先把制好的纯色化入稍大的酒盅内，放进几块用精皮熬制的透明皮胶，然后把盅子放在特制的灯架上，下边点燃酒精灯，使之胶色融为一起呈粥状，趁热敷之于影人上。虽然色彩种类不多，但老艺人善于配色，再加上点染的浓淡含露之变化，使色彩效果异常绚烂。

7. 发汗熨平

敷色后还要给皮影脱水发汗，这是一项关键性工艺，目的是使敷彩经过适当高温吃入牛皮内，并使皮内保留的水分得以挥发。脱水发汗的方法很多，有的用薄木板夹住皮影部件，压在热炕的席下；也有的用平布包裹皮影的部件，以烙铁或电熨斗烫；另一种土办法就是用土坯或砖块搭成人字形，下面用麦秸烧热，压平皮影使脱水发汗。

脱水发汗成败的关键在于掌握温度火候。所要求的温度一般在七十摄氏度左右。温度恰当，皮子脱水发汗顺利，皮内水分即可挥发，颜色即可吃入皮内，使皮影的色泽鲜艳，且久不褪色，而胶质也可溶化封闭住皮子的毛孔，使皮影永久不翘扭变形。如果温度过高则会使皮子抽缩一团，工艺全部报废；温度不足，则胶色不能溶化吃入肉皮，皮内的水分难排尽，造成皮影人物的色泽不亮，时间长了仍会变形。

上述各法有优有劣。用烙铁、电熨斗脱水发汗的方法虽然便捷，但效果较差；压在热炕席下发汗的办法，主要用于皮影大型布景，也可以用在皮影人物；用土坯和砖块脱水发汗效果很好，这是土坯烘热后，温度平和、吸水力强的缘故，但此法功效十分缓慢。

8. 缀结完成

皮影人物是影戏主体，它的结构是颇具巧思的。为了动作灵活无碍，一个完整皮影人物的形体，从头到脚通常有头颅、胸、腹、双腿、双臂、双肘、双手等，共计十一个部件。

头部：头包括颜面、帽、须及颈部，下端为楔子，演出时插入胸上部的卡口内，不用时则卸下保管。

胸部：上部装置卡口，以备插皮影人头用。与胸上侧同点相钉结的有两臂，各分为上下臂两节，小臂下有手相连。

腹部：腹上与胸相连，腹下与双腿相连，腿部与足为一个整体，其中包括靴鞋在内。

皮影人物各个关节部分都要刻出轮盘式的枢纽，叫作"花轮"或"空花"，老艺人则称之为"骨缝"，以避免肢体叠合处出现过多重影。连接骨缝的点叫"骨眼"。骨眼的选定关系到影人的造型美感，选择恰当会有精神抖擞之相，反之则显得佝偻垂死、萎靡不振。选好骨眼后，用牛皮刻成的枢钉或细牛皮条搓成的线缀结合成，十一个主要部件就这样装成了一个完整的皮影人。

为了表演的需要，还要装置三根竹棍做操纵杆，也就是签子。文场人物在胸部的上前部装置一根签子，铁丝连接之，使影人能反转活动，再给双手处各装置一根签子，便于双手舞动。而武场人物胸部签子的装置位置在胸后上部（即后肩上部），以便于武打，使皮影人能做出跑、立、坐、卧、躺、滚、爬和打斗等百般姿态。

吹糖人：一吹一捏见功夫

吹糖人是旧时北京的一个行业。早年间，做这种生计的人是挑着担子走街串巷的，集市庙会更是少不了他们的身影。过去糖人是儿童很喜爱的玩物。如今儿童的玩物多了，"糖人"挑子在大城市的街头巷尾也很少见了，一些集市、庙会偶尔还能寻得踪迹。

渊 源

吹糖人这一手工技艺源远流长。据考证，北宋时期，在当时都城开封就出现了栩栩如生、活灵活现的糖人，瓦肆里有不少吹糖人的艺人。

宋代的糖人，根据基本技法不同，逐步演变成今日的吹糖人、画糖人和塑糖人。

1. 吹糖人

吹糖人是把糖料吹制成各种造型。制作时把糖稀熬好，用一根麦秸秆挑上一点糖稀，再对着麦秸秆吹气，糖稀随即像气球一样鼓起，再通过捏、转等手法配合吹起塑成各种造型。最后用竹签挑下，冷却后成型。吹糖人以动物造型居多，体态丰满，常见的是以十二生肖为内容。吹出的糖人质地很薄，易碎。

2. 画糖人

画糖人，是民间用食糖来造型的艺术样式，多流传于四川各地。

画糖人是在石板上用糖浆画出者。石板多用光滑冰凉的大理石，用时在上面涂一层防粘的油。糖稀熬好后，用小勺舀起，在石板上浇出线条，组成图案。因糖稀在石板上很

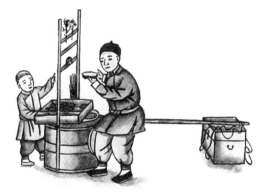

1920年，德裔法国人那世宝（1879—1933年）出版的《北京的胡同生活景观》中卖糖人插图

快就冷却了，所以要一气呵成。待造型完成后，用小铲刀将糖画铲起，粘上竹签，稍候凝结即成。

3. 塑糖人

塑糖人，即用模具塑造者，糖人有罗汉、财神、寿星、狮子、宝塔等。

吹糖人这门手艺在我国北方比较常见，北方的气候凉爽干燥，适合吹制糖人儿。过去，艺人多打着铜锣沿街叫卖，有的还带着一个画着花鸟兽虫的圆盘，交过钱后可以转动盘上的指针，指针停下来后指着什么就做成什么样子，以此来吸引孩子。过去糖人很便宜，在不富裕的时候是儿童很喜爱的玩物。在20世纪80年代初，几分钱或几个牙膏皮就可以换一个糖人。如今沿街的艺人少了，在北京年节的庙会上还可见到。

2013年，吹糖人这门技艺被列入河南省非物质文化遗产。

流　程

"吹"糖者也多为民间艺人，在寒冷的冬季或干燥的季节，身担火炉，走街串巷、沿街叫卖。担子一头是加热用的炉具，另一头是糖料和工具。使用的工具很简单，多是勺形和铲形的。他们将糖体加热到合适的温度，揪下一团，揉成圆球，用食指蘸上少量淀粉压一个深坑，收紧外口，快速拉出，到一定的细度时，猛地折断糖棒，此时，糖棒犹如细管，立即用嘴巴鼓气、造型。吹得太快，糖人容易破；太慢太轻，又无法顺利成形，所以可得把握火候。一边吹，还得快速趁热捏出各种细节，比如鸡的冠子、鸟的嘴、兔子的耳朵，等等。整个操作过程必须经过苦练，手法要准确、造型要简洁生动。

吹糖人所用的原料主要是自己熬制的饴糖。熬制饴糖的主要原料是淀粉，师傅们都有自己独到的配方和熬

现代糖塑

制方法。

在熬糖时，火候最有讲究，火不能烧得太旺，而要用暗火慢慢熬。对于糖汁儿，艺人们都有各自独到的配方和熬制方法，整个过程全凭经验来判断。

糖人不易保存，过去甜品短缺时，在把玩过后会将糖人吃掉。现在的人们多觉得很不卫生，也很少去吃了。

现今从事吹糖人这门手艺的人很少，春节和庙会期间仍有人表演，属于民俗中比较传统的节目。

私塾：习文练字有传统

私塾是我国古代社会一种开设于家庭、宗族或乡村内部的民间幼儿教育机构。私塾作为私学的一种，在漫长的封建社会，与官学相辅相成，在培养人才方面，做出了不可磨灭的贡献。

渊　源

作为中国固有的民间办学形式，私塾有悠久的历史。人们一般都认为孔子在家乡曲阜开办的私学即是私塾，孔子是第一个有名的大塾师。追根溯源，私塾是从更早的塾发展过来的。

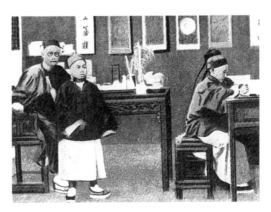

民国时期私塾先生和学生

西周时期，塾只是乡学中的一种形式。塾的主持人是年老告归的官员，负责在地方推行教化。

隋唐时期，科举制度的出现推动了私塾的发展。宋明理学的兴起，促成了私塾的兴盛。

到了清末，受废科举的直接冲击，很多私塾纷纷停闭。清末民初，义塾、族塾或者改办小学，或者停办。民国时期，私塾与社会发展的要求出现了距离，提倡新教育的人指责私塾不开设算术、历史、地理、格致，知识覆盖面过窄；教材长期不变，知识老化问题严重。1910年，学部颁布《改良私塾章程》，鼓励劝学所对私塾进行改良，调整私塾的课程、教材、教法，促使私塾向近代小学靠拢。有些私塾或者改办小学，或者停办。

不过，私塾改良遇到一定的社会阻力，改良收效不大，农村的私塾还是以旧式私塾居多。遇到战乱，官学受到冲击，私塾便趁机填补官学被破坏所造成的教育真空。

中华人民共和国成立后，有些县还有私塾存在，多者达数百所；有些县私塾所剩无几，甚至已经完全消失了。1952年9月，教育部指示各地接办私立中小学，随后，私塾有的被并入小学，有的主动关了门。到了20世纪50年代后期，社会上基本没有私塾了。

流　程

私塾是私学的一种，以经费来源区分，一为富贵之家聘师在家教读子弟，称坐馆或家塾；二为地方（村）、宗族捐助钱财、学田，聘师设塾以教贫寒子弟，称村塾、族塾（宗塾）；三为塾师私人设馆收费教授生徒的，称门馆、教馆、学馆、书屋或私塾。塾师多为落第秀才或老童生，学生入学年龄不限。

私塾的学生一般只需征得先生同意，并在孔老夫子的牌位或圣像前恭立，向孔老夫子和先生各磕一个头或作一个揖后，即可取得入学的资格。私塾规模一般不大，收学生多者二十余人，少者数人。

在教学方法上，私塾先生完全采用注入式。凡先生规定朗读之书，学生须一律背诵。另外，私塾中体罚盛行，一般是揪耳朵、打手心等。

私塾的教材一般是《三字经》《百家姓》《千家诗》《千字文》，以及《女儿经》《教儿经》《童蒙须知》，等等，学生进一步则读"四书"、"五经"、《古文观止》等。其教学内容以识字习字为主，还十分重视学诗作对。

民国时期的私塾学生

私塾的教学时数，一般因人因时而灵活变化，可分为两类：短学与长学。教学时间短的称为"短学"，一般是1个月至3个月不等，家长对这种私塾要求不高，只求学生日后能识些字、能记账、能写对联即可。而"长学"每年农历正月十五开馆，到农历十一月才散馆，"长"是指学生学习的时间长，学习的内容也多。

师爷：辅佐主官无官衔

师爷又称幕友、幕宾、幕客等，他们虽然是政府部门的佐治人员，但一般并无官衔，也不在政府体制之内。师爷由幕主私人聘请，与幕主实属雇佣关系。幕主尊师爷为宾、为友，师爷称幕主为东翁、东家。师爷相当于现在的顾问或者律师，是一门古老的行当。

渊 源

师爷，按其源流，源出周王之官——"幕人"。《周礼·天官冢宰第

一》记载："幕人掌帷、幕、幄、帟、绶之事。凡朝觐、会同、军旅、田役、祭祀，共其帷、幕、幄、帟、绶。"《周礼注疏》云："王出宫，则幕人以帷与幕等送至停所，掌次则张之。"据此看来，"幕人"的职责就是掌管帷幕等物，并在周王朝觐、会同、军旅、田役、祭祀时张幕、设案。

古代将帅出征，治无常处，需要安营扎寨，就由幕人张幕设案，以幕为府，故称幕府，其佐治人员如参谋、文书等则统称幕僚。以后相沿成习，幕府成为各级军政官署之代称，那些帮助军政大员办理各类事务的文人学士，也就获得"幕宾""幕僚""幕友"等称谓。

到了汉代，幕僚制度已基本成型。汉代公卿、郡守都有权聘用僚属。东汉光武中兴之后，辟召之风尤其兴盛。光武帝刘秀曾征召过故人严子陵，但严子陵却宁愿在富春江钓鱼。东汉末年，各派豪族军阀，拥兵割据，为确保各自发展，争将天下名士罗致幕下，以壮势力，这导致了幕僚制度进一步发展。

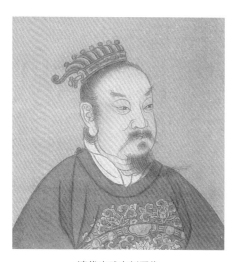

清代光武帝刘秀像

西晋永嘉之乱以后，中原战乱不断，北方大批士人南下，流落江南，一些地方实力派纷纷招引他们为宾客，以壮势力。

东晋时期，权臣桓温图谋篡夺天下，参军郗超为他谋划。谢安与王坦之曾经去拜访桓温，谈论国家大事，桓温就让郗超藏在幕帐之后偷听。没想到一阵风吹来，吹开了帘帐，郗超露了出来，谢安笑道："郗生可谓入幕之宾矣。"这是历史上首次出现"幕宾"一说。

南北朝时期，名士庾杲之受聘到王俭的幕府中去做长史，有朋友表示祝贺，说有这样的名士入幕，好比芙蓉依傍着莲花池的绿水，更加亮丽。后人因为这个典故，往往将幕府雅称为"莲幕"，因此入幕之宾也就连带成为莲

幕了。

隋朝开始罢郡，置州统县。及至唐代天宝之后，各地有团练防御使及节度使之属，允许配备判官两人、掌书记一人。在唐代诸使幕府中，府主与入幕之士之间虽有主客关系，但本质上是长官与佐僚的关系。

北宋初期，统治者鉴于藩镇势力导致中央大权旁落，就对幕僚制度进行改革，幕僚聘用由自辟改为中央任命；幕僚数目由不确定改为员额限定。最大变化乃是削弱幕僚地位，使其功能由可以决策政务，转向协助长官管理行政。

至明代，师爷作为一种特殊的幕业形态开始萌芽。明代徐珂在《清稗类钞》中载："盖仆从之于官，称老爷；于幕友称师爷。刑名（师爷）、钱谷（师爷）二席均得此称。"可以认为"师爷"之名，起自明代。当时，师爷的主要作用是为幕主出谋划策，参与机要；起草文稿，代拟奏疏；处理案卷，裁行批复；奉命出使，联络官场等。后来师爷由各级地方行政官署扩展至士绅、工商家族，不仅称呼依旧，而且连其类似佐僚人员亦统统称为"师爷"。

明代一个引人注目的现象就是绍兴"师爷帮"的兴起，在明代，科举落第的绍兴人已盛行做衙门书吏。明朝人王士性在他的《广志绎》里说，朝廷上自九卿，下至闲曹细局，书吏基本上是越人。州县的佐贰官，一大半出自绍兴。明清之际的多数地方官员，是科甲出身。他们所学的就是"四书""五经"，所熟悉的就是八股文的起承转合。一旦外放去当地方上的父母官，要去征粮收税、审人办案、送往迎来、上报拟稿、下发告示等，一样也做不来。有一些具有"专业知识"的师爷们帮助，他们才能坐稳官位。

清代是师爷的全盛时代，也是师爷活动的主要时代。清代地方主管官吏，上自总督、巡抚，下至知州、知县，一般都要聘请若干位师爷帮助自己处理政务。由于师爷并不是朝廷认可的官僚，所以在清朝晚期，著名的洋务派官员张之洞向皇帝上奏，呼吁改革师爷制度，被采纳，师爷的历史就此终结。张之洞督鄂以后，第一项改革就是不聘刑名师爷，在署中只设立刑名总文

案。这一改革影响了省、道、府、州及县各级衙门，它们都纷纷效仿，改设刑名师爷为科长，幕友制度由此逐渐走向终结，师爷制度也就成为了历史。

流　程

清代官场有谚语云："无绍不成衙。"说的是清代衙门中多绍兴籍的幕友和书吏。绍兴籍（指绍兴府，下辖山阴、会稽、萧山、诸暨、余姚、上虞、嵊、新昌八县）的幕友即著名的"绍兴师爷"，数量极多。绍兴籍师爷龚萼在《雪鸿轩尺牍》中说："吾乡之业于斯（作幕）者不啻万家。"他们广泛分布在全国各地大大小小的衙门中，形成了一个庞大的地域性"师爷帮"。"无绍不成衙"不仅表现为"绍兴师爷"遍布各地衙门，也表现为很多地方的衙门中书吏多为绍兴人。

幕友和书吏之所以为多绍兴人，与绍兴人的文化素养高、善治案牍等特点有关；绍兴人不远千里入都为师爷，又与绍兴当地人多地少的经济状况有关。

清末名臣李鸿章曾做过曾国藩的师爷

师爷是地方官府主要官员私人聘请的"佐治"人员。他们从主官那里拿薪水，只对主官个人负责。按照"佐治"内容的不同，师爷又分做主管判案的"刑名师爷"，催收钱粮的"钱谷师爷"，书写信札文稿、代拆代行、承上启下的"书启师爷"。

府、县两级师爷，属于低级师爷，他们多数来自绍兴，明清两代几乎所有基层政务全由他们一手包办。

道台以上的官所聘的师爷是高级师爷，他们大多有较高的功名，至少是举人。高级师爷包办事务多，手中有实权。当年左宗棠给骆秉章做师爷时，所有军政大事皆由他一手专断。

唱堂会：体面荣光待亲友

唱堂会，就是过去的官宦贵族、商贾权势人家有了红白喜事或是值得庆祝的事情，在家族宗祠、买卖铺面或者庭院当中找来各路戏曲名角进行专场演出。这是过去有钱有势人家光宗耀祖、彰显富贵的独有方式。演出种类除各种戏曲外还有相声曲艺、魔术杂耍之类，由主家决定。

渊　源

唱堂会自古有之，只不过称呼、规模不同而已。秦汉时的乐府制度便是唱堂会的滥觞，当时沦为乐籍的艺人，又称官伎，必须不定期地为统治者演出节目，供他们消遣娱乐。发展至宋元时期，戏班、娼家仍然保留有承应官府使唤的制度，叫作"唤官身"。

宋元时期，社会经济有了一定程度的发展，有钱有闲的人逐渐增多，便产生了一种与"唤官身"差不多的演出形式，也是宋元时期戏班的营业演出形式之一。同时这种演唱形式逐渐流行于官府衙门的团拜，近代著名戏曲理论家齐如山说："会全衙门堂官司于一堂，以在本衙门堂上之会，故名曰堂会。"由此可见，"唱堂会"由"唤官身"演化而来。

以后，戏曲艺术空前繁荣，在一些大城市，地主士绅、豪商巨贾，逢年过节或家庭喜庆宴客，均请戏剧名家来唱堂会。戏园承应堂会演剧被正式列入各戏园业务经营范围。随着京剧的兴盛，京剧在市民阶层中观众面的扩大，民间殷实人家也常有办堂会戏。此后，唱堂会之风愈演愈烈。

民国时期，上海黑帮头目杜月笙，为庆祝其在家乡高桥建造的杜氏宗祠竣工，请京剧名角唱堂会。当时演出阵营强大，有梅兰芳、程砚秋、荀慧生、尚小云、杨小楼、金少山、马连良、言菊朋、高庆奎等五十余位名角，上演了《天官赐福》《金榜题名》《龙凤呈祥》《富贵长春》《红鬃烈马》等40个剧目。

清代沈容圃绘戏曲名家像

1928年二次北伐后，北京堂会戏渐趋冷落，不过因为堂会戏已成习俗之故，还有时不断出现。1949年1月，京城"四大名医"之首的萧龙友先生过八十寿诞，在西单牌楼报子街的名饭庄"聚贤堂"请客办堂会。此后京城办喜庆做堂会的事就极少再现了。

20世纪40年代初，一般的戏剧戏班每月要承接堂会演剧五六场。每堂戏价为50元至60元，为当时艺人的重要经济来源。总体来说，尽管唱堂会时旧社会艺人社会地位低下，但对于艺人确实是赖以谋生的重要手段。

中华人民共和国成立后，不再有堂会戏之演出。

2004年11月，北京红馆演艺工场推出了堂会服务，中华人民共和国成立以后消失了的"堂会"又开始重现京城。相声演员马季称赞："这是个挺好的事。"不过，"堂会"火了三四个月便悄无声息了。现在即使有"堂会"这种性质的演出，内容、形式和名称都和过去不一样了。

流　程

办堂会戏要有供演出的戏台，还要有供大摆宴席的地方。旧时的堂会戏主要有以下几种：

一是自己家有戏台，有大的房子院落的；二是自己家没有戏台，选择有戏台的饭庄办堂会；三是自己家有院落但无戏台的，为办堂会就要在自己家里临时搭设戏台；四是租戏园子演堂会的。后来有的官方人士办堂会，就用公家的礼堂。

演员唱堂会戏的戏份要比唱营业戏的戏份高出一两倍。有的名角遇到演堂会戏时，故意索要很高的报酬。也有个别演员，因为与本家有关系，也有不要钱的。

旧时唱戏的场面

堂会戏，只供亲友观赏，一般不对外，但在本家办堂会，也要通知地方，派军警站岗保卫，免得出事，当然，也显示出自己的威风。

从时间来分，堂会又分全包堂会和分包堂会两种。

全包堂会，唱整整一天，从中午12点开戏，一直唱到深夜1点，甚至于唱到天亮。重要角色，多是双出。分包堂会唱半天，或白天或晚上。

从"戏码"来分，全包堂会全由本家点戏，分包堂会由演员自行决定戏码。

茶馆：一盏清茗伴棋局

茶馆，古代称为茶肆、茶坊，也叫茶楼、茶寮和茶室。茶馆这个名词，是直到明代才见于文献记载的。茶馆里气氛轻松、无拘无束，坐茶馆的乐趣不只在于喝茶，也在于其热闹，可以融入其中，也可以超乎其外，在喧闹之中兀然独坐品味生活的悠闲。

渊　源

茶馆起于何时，史料并无明确记载，汉时王褒《僮约》中有"武阳买茶"及"烹茶尽具"之说，但此是干茶铺。一般认为，茶馆的雏形出现在晋元帝时。

茶馆最早的雏形是茶摊，中国最早的茶摊出现在晋代。六朝时期，江南品茗清谈之风盛行。当时有一种既可供人们喝茶，又可供旅客住宿的处所叫"茶寮"。

唐代，茶叶的种植已十分普遍，朝野上下，寺观僧侣，饮茶成风，盛极一时。《封氏见闻记》中说："自邹、齐、沧、隶，渐至京邑，城市多开店铺，煮茶卖之。不问道俗，投钱取饮。"可见唐代的城市已有煮茶出卖的店铺。唐代长安外郭城有茶肆，城外有茶坊。民间还有茶亭、茶棚、茶房、茶轩和茶社等设施，供众人饮用。

宋代饮茶之风更盛，是中国茶馆的兴盛时期。自京城至各州县，到处设有茶坊。有的茶坊与浴堂结合，前面是茶坊，后面就是浴堂，也称香水行。杭州城内，除固定的茶坊茶楼外，还有一种流动的茶担、茶摊，称为"茶司"。宋代的茶馆经营也相当灵活，除白天营业外，还设有早茶、夜茶，同时还供应汤水、茶点等。

元代茶馆业是由宋至明的过渡时期，元代时一般茶馆称"茶房"，也有称"茶坊""茶店"的。元明以来，曲艺、评话兴起，茶馆成了这些艺术活动的理想场所。

"茶馆"的名称明代才出现，明张岱在《陶庵梦忆》一书中就有关于"茶馆"的记载。明代时，随着社会经济的发展，品茶之风更盛。

明代的茶馆较之宋代，最大的特点是更为雅致精纯，茶馆饮茶十分讲究，对水、茶、器都有一定的要求。当时最时尚的还是宜兴紫砂壶。在明代崇尚紫砂壶几乎达到狂热的程度。

清代是我国茶馆的鼎盛时期。茶馆不仅遍布城乡，其数量之多，也是历史上少见的。据记载，清代北京有茶馆30多家，上海有茶馆60多家。

近代百年，中国经历了战争、贫困和一些非常特殊时期，茶馆也一度衰微。

中华人民共和国成立后，随着经济的发展、人民生活水平的逐渐提高，出现了对茶馆的需求。1985年，杭州"茶人之家"落成，1988年，北京老舍茶馆正式开业，茶馆业开始进入当代茶馆的快速发展阶段。1995年，北京第一家茶艺馆——五福茶艺馆开业。

据有关部门统计，目前全国有2.5万家茶馆，从业人数达到250多万人。

清末的奉天茶馆

流 程

北京是清朝的政治中心，茶馆集中、品级俱全，许多皇亲王室、官僚贵族、八旗子弟成天泡在茶馆里。清代北京的茶馆史是清朝历史的一个缩影。

茶馆大多供应香片花茶、红茶和绿茶。茶具大多是古朴的盖碗、茶杯。

茶馆为茶客准备了象棋、谜语等，供茶客消遣娱乐。规模较大的茶馆建有戏台，下午和晚上有京剧、评书、大鼓等曲艺演出。

茶馆的伙计都是青壮小伙子。茶谱写在特制的大折扇上。客人落座之后，展开折扇请其点茶。茶客自带茶叶称为自带门包，茶馆为其泡茶只收水钱。茶馆里不供神像，只在柜台前放一缸水，表示以水为利。茶馆只用方桌长条板凳，没有用椅子的。四川茶馆多是较矮的竹椅，可以半坐半躺。

清代茶馆多种多样，按其经营方式的不同，大致可分为以下几个类型：

以卖茶为主的茶馆，北京人称之为"清茶馆"。前来清茶馆喝茶的人，以文人雅士居多，所以店堂一般都布置得十分雅致，器皿洁净，四壁悬挂字画。

在卖茶为主的茶馆中还有一种设在郊外的茶馆，北京人称之为"野茶馆"。这种茶馆，只有矮矮的几间土房，桌凳是土砌的，茶具是砂陶的，设备十分简陋，但环境十分恬静，绝无城市茶馆的喧闹。

清末街边卖大碗茶的小贩

另一类茶馆是既卖茶又兼营点心、茶食，甚至还经营酒类的茶馆，叫"荤铺式茶馆"，有茶、点、饭合一的性质，但所卖食品有固定套路，故不

同于菜馆。

还有一种茶馆是兼营说书、演唱的，是人们娱乐的好场所。

大碗茶：凉棚板凳歇歇脚

喝大碗茶的风尚，在汉族居住地区随处可见，这种饮茶习俗在中国北方最为流行，尤其是早年北京的大碗茶，更是闻名遐迩。大碗茶由于贴近生活、贴近百姓，自然受到人们的称道。即便是生活条件不断得到改善和提高的今天，大碗茶仍然不失为一种重要的饮茶方式。

渊 源

北京茶馆最昌盛的年代是在清朝。那时候，北京到处都有大大小小的茶楼、茶园、茶馆。不过，有的茶馆专做某一类人的生意，比方说小贩，打散工的泥瓦匠、木匠，等等，他们要求不高，对喝茶不怎么讲究，于是这类茶摊也很流行。

大碗茶多用大壶冲泡，或大桶装茶，大碗畅饮，无须做作，虽然比较粗犷，但随意，一张桌子，几条木凳，若干只粗瓷大碗便可。

大碗茶现在在北京很少见了。不过也有，声名赫赫的大碗茶集团公司还在卖大

过去卖茶都用大铜壶

碗茶。

1978年，北京大量知青开始返城，很多人没工作，街道干部尹盛喜就带领20名待业青年创业，办起了"青年茶社"，其实就是摆地摊卖大碗茶，价格不贵，地势又好，每天接待不少来天安门游玩的游客，慢慢地成了一个文化标志。

随着时代发展，大碗茶这种文化形式逐渐被各种冷饮店所取代。

流　程

人出门在外，逛公园、逛商店，走得口干舌燥，碰上卖大碗茶的，肯定会买碗解渴。茶好不好、水好不好都在其次，使什么茶具更不在乎了，这就为大碗茶的存在打下了基础。

讲究的，比如讲究茶叶，讲究水，讲究茶具，更讲究怎么个沏法、怎么个喝法，那么可以去茶馆、茶店。

早年间北京卖大碗茶的都是挑挑子做生意。挑子前头是个大瓦壶，后头篮子里放几个粗瓷碗，还挎着俩小板凳儿。一边走一边吆喝。碰上了买卖，摆上板凳就开张。

也有卖大碗茶的小摊子。一般是几根竹竿、一块白布，搭起一个小小的凉棚，一个小炕桌放在地上，桌子码放着盛着茶水的碗，旁边几个小板凳。路过的人走得口渴了，掏出几分硬币，就可以来碗大碗茶。

堂倌：嘴灵眼尖要勤快

堂倌，旧时民间对饭店、酒馆中的服务人员的称谓，流行于北京、河北及东北等地区。堂倌主要作用是推销揽客、售菜结账，有的还要在饭店门口吆喝，起到了招揽顾客的作用。

过去的堂倌，既是饭馆的"门面"，也是饭馆的"招牌"。随着时代的变迁，跑堂文化逐渐没落，堂倌从人们的视野中消失。

渊　源

在酒店、酒楼的经营中，哪个岗位最受重视？今人的答案多是厨师。但在古代，还有一个岗位比厨师更重要，所谓"一堂、二柜、三灶上"，这里的"堂"，就是指堂倌。宋代孟元老的《东京梦华录》卷四对北宋的"行菜"（堂倌）有一段非常生动的记载："每店各有厅院，东西廊称呼座次。客坐则一人执箸纸，遍问坐客。都人侈众，百端呼索……人人索唤不同。行菜得之，近局次立，从头唱念，报于局内。当局者谓之铛头……须臾，行菜者左手叉三碗，右臂自手至肩驮迭约二十碗，散下尽合各人呼索，不容差错。一有差错，坐客白之主人，必加叱骂，或罚工价，甚者逐之。"

清代袁枚的《随园食单》是过去很多饭店的必备书籍

从孟元老的描述可以了解堂倌的工作流程。人人索要的菜肴各不相同，堂倌得知后，站在靠近厨房的地方，从头开始将每位客人点的饭菜，用响堂的服务方式报给厨房。报完后，不一会儿，堂倌即左手叉着三个碗，右臂从

手一直到肩上，重叠放着约20个碗，散发给食客，都符合食客所点的饭食，而不允许有差错。这种不用纸笔记录的博闻强记也真是了得。

北宋之后，随着政治中心、文化中心、烹饪中心南迁，堂倌很多名称、叫法都发生了改变。宋代叫"行菜"，明代堂倌多称"小二"，因此在戏曲舞台上，"小二"成了对客栈、馆驿、茶馆、酒楼中服务人员的通称。

清代多称"堂倌"，本来"倌"字并无单人旁，应为"堂官"，但因明清中央各衙门的首长均称"堂官"，于是在官字旁加了立人（"亻"），又读作儿化音，成了"堂倌儿"。旧时北京将这一职业和厨师统统归于"勤行"。服务员又被称作"跑堂儿的"，后来在顾客与服务员面对面的称呼中，也时常用"伙计"或"茶房"相称。

堂倌儿分为外堂与内堂。外堂主要负责出外服务，内堂在店内服务。根据服务对象和服务场合的不同，堂倌儿又有雅堂和响堂之分。雅堂是只报不唱，堂倌中只会报菜名而不会唱菜名者，行内也称其为"哑堂"，俗称"哑巴堂"。而响堂的服务方式则是：报唱结合，以唱为主，气氛热烈。

1956年，饮食业实行公私合营后，"堂倌"这一称呼改为了服务员，堂倌也随之消失。

流　程

旧时饮食业流行"一堂、二柜、三灶、四案"之说。"堂、柜、灶、案"分别指跑堂的堂倌、管账的账房先生、掌灶红案厨师、白案面点师。在清末民初，堂倌的地位甚至比厨师、会计还要高上一筹。

一个合格的堂倌，得头脑清醒、反应灵敏、口齿伶俐、八面玲珑，而且鸣堂传菜技术要娴熟。

俗话说："卖不卖钱，全靠招待员。"只要食客进了饭店的门，引座、挂衣帽、落座、摆台、上茶、点菜、算账、送客……就全由堂倌一个人来招呼、接待。从客人进入店家的那一刻起，堂倌的工作就开始了。以前的餐馆都是客人来了，堂倌现摆席。有几位客人，就摆几副餐具，不能出一

点儿错。现在的位置都是由客人选择，要在以前，却是由堂倌来"安位子"。位子坐定后便是报菜名。以前的饭店，几百道菜很平常，这些菜堂倌都要记在脑子里。客人落座之后，堂倌报上菜名，食客开始点菜。过去，不兴拿个小本子记顾客点的菜，都是在心里默记。点菜完毕，堂倌站在雅间门口，向柜上、厨房"传菜"，噼里啪啦报上菜名，然后就是快速上菜、服务好顾客了。

民国时期哈尔滨致美楼饭店的礼券

此外，算账也是一绝。好堂倌能看着空盘子算出一桌菜的价钱，如果是在大厅里兼顾几张桌子，客人同时结账的话，堂倌就要把钱夹在不同的手指头缝里，哪个手指缝里夹的是几号桌的钱、客人给了多少、应交多少应找回多少，都要记得一清二楚。

堂倌是项很不容易的工作，要做到腿快、手勤。

腿快是永远在忙忙碌碌，没有闲待着的工夫，就是店里买卖不那么忙，也要步履轻捷，摆桌、上菜、撤桌都要一溜小跑儿。

手勤则是眼里有活儿，手里的抹布这儿擦擦、那儿抹抹，上菜、撤桌自然要占着两只手，就是没事儿，两只手也要摆好姿势，随时听候吩咐。手勤还表现在手头的功夫上，同时端几盘菜，错落有致，上菜时次序不乱，更不会上错了桌。

修钢笔：书写流畅字圆润

中华人民共和国成立前，使用的钢笔大都是舶来品，使用久了，出了问

题，就要找修钢笔的师傅。修钢笔的利润一直很低，一来钢笔的价格本来就便宜，二来使用者大都是莘莘学子，故而修钢笔一直是一个利润微薄的行业。

渊　源

在古代，我们中国人写字全是用毛笔。在我们的祖先发明毛笔的时候，古埃及人先后发明了芦苇笔和羽毛笔。

根据资料记载，1780年英国的戒指技师Harrison在伯明翰做成了最早的钢笔。1809年，英国颁发了第一批关于贮水笔的专利证书，这标志着钢笔的正式诞生。1829年，英国人詹姆士·倍利成功地研制出钢笔尖。1884年，美国有个叫沃特曼的人，制造出一种不漏墨水、使用又方便的钢笔。沃特曼的钢笔一经问世，便以年销量几百万支的惊人数字，风靡世界。

直至清朝末年，美国生产的华脱门、派克等名牌金笔相继出现在我国市场。但当时价格昂贵，只有官吏豪绅和洋行买办们才用得起。

1928年，我国第一家自来水笔工厂在上海创办，著名的上海金星笔厂也是这一时期创建的。

中华人民共和国成立后，钢笔排在百姓"幸福生活四大件"之首，"四大件"指钢笔、皮鞋、暖水瓶和痰盂。这些代表着一种全新的文明和富足。那时人们喜欢在上衣口袋插钢笔，以显示自己的体面和内涵。

20世纪50年代是钢笔普及的高峰期。那时候，钢笔是学生和公职人员的日常用品。钢笔坏了，就需要找修笔师傅，当时也是修理钢笔的鼎盛时期。一个当街的修理铺，从早到晚每天要修几十支钢笔。那时的钢笔，高档次的有美国派克、丁喜路、都澎，而国产的英雄、永生牌则是"大市货"，一般学生写作业用。

到了20世纪80年代，键盘书写开始流行，钢笔渐渐被淘汰了。随着科技水平的发展，中性笔的出现，可以

老钢笔

替代钢笔，在没水的时候，人们可以随时随地换一支笔芯而继续使用。钢笔行业日渐萎缩。

2012年上半年，中国曾经的钢笔业巨头上海英雄金笔厂有限公司在上海以250万元的低价出售49%的股权，标志着钢笔产业逐渐由成熟走向衰退。伴随着的，是修理钢笔的行当日渐衰落、消失。

流　程

过去，那个年代的派克金笔，因笔尖点了黄金，书写起来滑爽流畅，字迹圆润。但使用久了，磨损就大，就要找师傅维修，比如磨尖、点金等。点金对技术要求较高，修笔师傅把钢笔小心夹在一个模具当中，用喷灯熔化一根金丝，再用一根针挑起么一点来，蘸到笔尖上，冷却了，用细砂纸轻轻磨拭，一边磨，一边细细察看；末了，还要蘸上墨水在纸上试试。

还有一些用笔讲究的人，买了新笔也会找到他信赖的师傅处理一下，以求顺手、好使。道行深的师傅，可以从接修钢笔的种类、新旧程度上看出人的身份和爱好。比如送来的是一支"派克金笔"，他的主人一定就有着不同凡响的生活背景；送修的笔，如果笔尖右边损耗较大，说明这人写字习惯偏右倾斜；老来点尖的人，通常是书法家或书法爱好者。

钢笔师傅修笔，第一件事就是询问、检查、清理。接着就是收拾、打理，修好的钢笔，笔尖

过去的钢笔广告

润滑，肯定让顾客满意而归。

修钟表：方寸世界艺术家

手表、钟表，作为昔日的结婚"三大件"之一，备受人们的爱护，坏了甚至稍有磕碰刮擦就会拿去修理或保养。过去，钟表维修行业的生意曾红火一时。一张桌子，一个工具柜和两把凳子，就是修表师傅的全部家当。这些维修师傅们，因技术高超，被人们称为"方寸世界里的艺术家"。

渊　源

公元1300年前，人类主要是利用天文现象和流动物质的连续运动来计时。例如，日晷是利用日影的方位计时；漏壶和沙漏是利用水流和沙流的流量计时。

公元前140年到公元前100年，古希腊人制造了用30个至70个齿轮组成的奥林匹克运动会的计时器。

东汉时期，张衡制造漏水转浑天仪，用漏壶滴水推动浑象均匀地旋转，一天刚好转一周。

1283年，在英格兰的修道院出现了史上首座以砝码带动的机械钟。

13世纪，意大利北部的僧侣开始建立钟塔（或称钟楼），其目的是提醒人祷告的时间。

16世纪中叶，在德国开始有桌上的钟。那些钟只有一支针，钟面分成四部分，使时间准确至误差在15分钟内。

17世纪，逐渐出现了钟摆和发条。乔万尼·德·丹第被誉为欧洲的"钟表之父"。他用了16年的时间制造出一座功能齐全的钟。

1657年，惠更斯发现摆的频率可以计算时间，造出了第一座摆钟。

1728年到1759年，航海钟问世。

1797年，美国人伊莱·特里获得一个钟的专利权。他被视为美国钟表业的始祖。

1840年，英国的钟表匠贝恩发明了电钟。

1946年，美国的物理学家利比博士弄清楚了原子钟的原理。两年后，利比博士创造出了世界上第一座原子钟，原子钟至今也仍是最先进的钟。

18世纪到19世纪，钟表制造业逐步实行了工业化生产。

20世纪，随着电子工业的迅速发展，电池驱动钟、交流电钟、电机械表、指针式石英电子钟表、数字式石英电子钟表相继问世，钟表的误差已小于0.5秒，钟表进入了微电子技术与精密机械相结合的石英化新时期。

21世纪，根据原子钟原理而研制的能自动对时的电波钟表技术逐渐成熟。

我国制造钟表是在19世纪末期，1875年，由上海"美利华"作坊制造的南京钟，屏风式样，钟面镀金，镌刻花纹，以造型古朴典雅、民族风格鲜明和报时清脆、走时准确而闻名于海内外，曾于1903年在巴拿马国际博览会上获特别奖。

我国近代机械制钟工业始于1915年。民族实业家李东山出资在烟台开办了中国时钟制造业的第一家造钟厂——烟台宝时造钟厂，并在1918年自制成功第一批座挂钟投放市场。1927年，烟台第二家造钟厂——永康造钟公司开业。到1937年，烟台钟表工业已拥有6家企业和相当的生产规模。

中华人民共和国成立后，我国钟表工业得到迅速发展。1955年，由天津、上海试制出第一批国产手表。经过30年来不断地进行技术改进，我国手表行业已形成具有相当生产能力和配套完整的工业体系。1988年手表产量达6700多万块，其中石英电子表2900多万块，手表产量居世界第四位。现在较为出名的有东风、上海、宝石花、海鸥等品牌。

20世纪50年代和60年代，一个名词赫然出现——"四大件"，即"三转一响"，分别为缝纫机、自行车、手表和收音机。其地位就等同于今天的

"有房有车"。谁家要是有了这"四大件"，就算是当时的"土豪"了。

普通家庭有钟表的不多，殷实人家有座钟、挂钟，而戴手表的人都是比较富贵者，手表成了一种奢侈品。当时如果拥有一块手表，算是了不起的事。凡是手上戴着表的人，都爱撩起袖管，有意无意地显摆一下手腕上亮闪闪的手表。那时候钟表用的时间长了，难免出毛病，由此社会上就出现了修理钟表这个行业。

20世纪80年代，佩戴手表的人很多，也就带动了钟表维修行业的发展。那时修钟表的忙不过来，生意非常红火。对于精修钟表的人来说，放大镜、水晶灯、镊子等是他们的修理工具，他们还必须有一双灵巧的修理钟表的手。

现在，随着手机等电子产品的普及，掌握时间的日用产品在不断翻新，那些只有计时功能的电子表，简单且价格便宜，有些甚至是"一次性"产品，坏了也用不着维修。因此，老式的钟表修理行业日渐萎缩。

过去的老怀表

如今，人们对手表的热爱已不复存在，看时间这一功能逐渐被手机代替。现在的修钟表行业，多是换电池或者是修手表链，随着电子表、石英表的流行以及一些手表经销商提供售后维修服务，修表业日渐衰微。

流　程

过去，修钟表的小摊子很简单，一个长方形的桌子上面套着玻璃框，玻璃框上挂着一些钟表模型和配件用来招揽顾客。另外，桌子上有几个抽屉，抽屉里装着修理工具和各种不同品牌钟表的小配件。相对于其他的修理行当而言，钟表匠全套的工具较为复杂与精巧。所用的工具大致有以下种类：

两脚开表匙：开启以及锁紧螺丝底盖，直接用工具前面两个脚对准底盖的缺口往右转动，便可轻松打开手表的底盖。

开底刀：用于压底的手表底盖必须用到的工具之一，撬底刀。

拆表带器：如果你的手表是新的话，拆表带的时候用它最方便。

生耳批：专用于拆手表壳与表带之间的生耳，或皮带的生耳最方便了。

红色钳：装拆手表难免要用到钳子，如拆表带里用来夹出发夹、销钉，等等。

折表带胶座：拆手表链时，将表链夹在胶座的架上，能非常方便地将表带装上或拆开。

螺丝批：用于机械内部装拆用途。

胶锤：拆表带后装上的时候用来敲打发夹等。

金刚锉：如果你的手表带太紧了或者刚买来的钢带太大了，你必须把它锉小一点。

尖嘴镊：用于夹一些配件及其他细小零配件，等等。

此外，还有压盖器、吸耳球、小锤子、吹嘴、万用表、酒精灯、放大镜等。

传统的钟表修理技术主要包括"粘、补、焊、驳、种"五法。高超的钟表匠还能把乱成一团、直径只有四分之一发丝粗细的手表游丝盘整得又圆又平，把缺损了五六个齿的小齿轮镶补修复。

钟表匠在修理钟表时，先把单眼筒镜卡住，便于内力和眼光向机芯深处、缝隙拐弯里探进。钟表里面的零件有上百种，如果不熟悉每一个零件，就无法判断问题出在哪里。那时通常修理的是

民国时期的掐丝珐琅座钟

机械表，因为机械表的摆轮最容易损坏，轴心容易折断，换一根轴必须用弓钻钻，打一个小得不能再小的洞，再把头发丝一样的新轴换进去。所以钟表匠在修表的时候，注意力都得高度集中，从不轻易和别人交谈。

穿牙刷：牛骨猪鬃不耐用

以前的牙刷，都是骨质的，毛是白色的猪鬃。使用时间久了，猪鬃变细变软，还会一点点脱落。过去的生活很不富裕，用牛骨做的牙刷柄，结实耐用，弃之可惜，于是就找穿牙刷的，花不了几分钱，再重穿一副新牙刷，还可以继续用。如今的牙刷都是五颜六色的了，上面的"毛"是各种尼龙丝了，用起来也不再是几年换一支，而是几个月、几个礼拜换一支了。

渊　源

在2000多年前，古人就懂得保护牙齿的重要性。《史记·仓公传》中就批出引起龋齿的原因是"食而不漱"。《礼记》中"鸡初鸣，咸盥漱"就说明人们已有了漱口的习惯。当时人们清理口腔和牙齿用手指和柳枝。中国古人通常把杨柳枝泡在水里，需要用的时候就把杨柳枝的一端咀嚼咬开，产生很多细软小条，形成类似牙刷的刷毛，兼具牙刷和牙签的功能。古语"晨嚼齿木"就是这个来源。

敦煌壁画《劳度叉斗圣图》中，画有一个和尚，蹲在地上，左手持漱口水瓶，用右手中指揩前齿。

西晋时期，有了"牙签"的记载。晋代陆云在致其兄陆机书有"一日行曹公器物，有剔牙签，今以一枚寄兄"之语。其制法虽不知其详，但可看出，牙签当时尚属罕见之物。

在唐代，牙刷的形态已经非常接近现代牙刷。它的刷毛部分用猪鬃制

成，然后固定到竹子或骨骼制成的柄上，形成一支牙刷。据1223年日本道元和尚的记载，他在中国游历时曾见到和尚使用马尾毛制成的牙刷清洁牙齿，这可以视为一个佐证。

从古书记载来看，到了南宋时期，城区里已经有专门制作、销售牙刷的店铺。那时的牙刷是用骨、角、竹、木等材料，在头部钻毛孔数行，上植马尾，和现代的牙刷已经很接近了。南宋俗称牙刷为"刷牙子"。南宋吴自牧描写杭州生活的笔记体专著《梦粱录》中第十三卷写道："诸色杂货中有刷牙子。"南宋人周守忠编写养生书籍《类纂诸家养生至宝》，甚至专门讨论了用牙刷来刷牙的时间要不要安排在早上："早起不可用刷牙子，恐根浮兼牙疏易摇，久之患牙痛，盖刷牙子皆是马尾为之，极有所损。"因为早上牙根较松，而马尾较硬。

在元代诗人郭钰的"南洲牙刷寄来日，去垢涤烦一金值"诗句中，首用"牙刷"一词，此后沿用至今。

19世纪30年代，杜邦公司开始制造合成纤维（尼龙），用尼龙做刷毛的新一代牙刷才开始诞生，牙刷这时候才成了大路货，飞入寻常百姓家。

在我国，五六十年前，牙刷还是用骨头做柄的，上面的毛是用猪鬃做的。那时的牙刷的价钱一般在四五角间，相当于一天半的伙食费，还是很贵

过去的牙粉广告

的，于是就有了穿牙刷这个行当。走街串巷的穿牙刷匠备受人们欢迎。

后来发明了塑料牙刷，牙刷的价钱也更便宜了，于是穿牙刷这一行当也就慢慢消失了。如今，我国是世界上牙刷整体产量最大的国家，也是牙刷最大的消费国，同时还大量出口国外。

流　程

过去制作牙刷有10道工序：下料、造型、浸油、漂白、钻眼、穿毛、抛光、刻字、着色、烘干。刷柄选用的是牛骨，而牛骨仅用牛腿部的"三愣、中筒、圆筒"，刷毛用的是马鬃及白猪鬃，穿线选用蚕丝弦，封眼则用牛肋骨骨签。每道工序都要求比较高，技术娴熟的匠人一天最多只能穿六七十支。

而穿牙刷的艺人工序就简单多了。过去，走街串巷的穿牙刷匠，肩背一只木箱，箱子正面插半截玻璃，像个小橱窗，箱子内摆放的东西一目了然。有五彩缤纷的成品牙刷，有新的，也有旧柄新穿了毛的；还有约莫一寸长的猪鬃刷毛，都用牛皮筋捆成一个个圆柱体，整整齐齐地排列着。玻璃罩下面，上下有两个小抽屉，存放穿牙刷必需的工具。

穿牙刷匠揽到活儿了，就把木箱放在地上，就成了工作台。当时穿一把牙刷的价钱约在一角多一点，要根据所用的猪鬃的质量和牙刷柄上孔的多少而定，大约是买一把新牙刷价钱的三分之一。他们先用钳子把旧牙刷的毛拔掉，露出一个个小圆孔，然后在牙刷柄背面用锯条锯几条凹槽，再用蜡线将新的猪鬃穿起来，蜡线则正好嵌在凹槽中，最后将猪鬃剪齐，就做成了一支新牙刷。穿过的牙刷用旧后，还可以再次穿猪鬃，因为省了一道开槽的工序，价钱还更加便宜一点，一直用到牙刷柄磨损严重，不能再穿为止。

旧时的牙刷

在具体做活儿时，有的穿

牙刷匠会使用些小技巧，用小刀在刷柄上镂刻花样，或一幅山水，或一朵花卉，或刻上主人的姓名。

抬滑竿：山路漫漫吱呀声

滑竿是我国江南各地山区特有的一种供人乘坐的传统交通工具。用两根结实的长竹竿绑扎成担架，中间架以竹片编成的躺椅或用绳索结成的座兜，前垂脚踏板。乘坐时，人坐在椅中或兜中，可半坐半卧，由两名轿夫前后肩抬而行。中国西南各省山区面积广大，因此滑竿最为盛行。如今，滑竿的意义已不局限于交通工具，更多的是当地民间习俗的一种体现。

渊 源

西汉时期，在嘉峪关新城出土的彩墨砖画《出行图》，反映的是汉成帝与选入后宫的班婕妤出行时的情景。汉成帝坐的是四人抬的"肩舆"（轿子），它与现代的滑竿有相似之处。这种"肩舆"传到江南后又称"竹舆"。因为南方产竹，用竹制肩舆更方便。

到了唐代有了简易的二人抬的裸露式的"梯轿"和"椅轿"。

南宋时期，范成大曾任四川制置使，知成都府，淳熙四年（公元1177年）六月到峨眉山，写了一篇《峨眉山行纪》，其中写道："……天下登山险峻无此比者。余以健卒挟山轿强登，以山丁三十人曳大绳前行挽之，同行则坐山中梯轿。"这里提出了"山轿"与"梯轿"，"山轿"为民间小轿，"梯轿"就是滑竿的雏形。

到了元代，画家龚开（公元1222—1307年）的《中山出游图》画的是钟馗偕妹深夜巡游的场景。画面上钟馗和其妹妹坐的是与现代滑竿相似的一种交通工具。

明代时期，画家戴进（公元1388—1462年）画的《钟馗夜游图》上钟馗坐的就是滑竿了。

清代，在峨眉山就开始存在挑夫通过滑竿挣钱的现象。

抗战时期，蒋介石和宋美龄坐着滑竿上峨眉山是电视剧中经常出现的画面。

关于现代滑竿的由来，有人考证是在民国初年，当时袁世凯称帝复辟，蔡锷在云南举义讨袁，与北洋军激战川南，因伤病员多，担架周转困难。为应急需，便就地取材，砍些竹子扎成简易担架。后经改造，滑竿始成型并盛行于川内乃至全国。

中华人民共和国成立前，由于交通不便，抬滑竿便成了苦力人吃饭的行当。抬滑竿的人通常叫"力夫""脚夫"，更通俗的叫法是"抬脚儿"。作为一个行当，脚夫们靠两个肩头和一双"铁脚板"谋生。

中华人民共和国成立后，抬滑竿这门行当逐渐消失，但是在交通不便的山区，滑竿依旧存在。20世纪80年代以后，在中国许多名山旅游区，这种旧式的交通工具与现代化的汽车、索道、缆车并用，是当地旅游交通的一个重要工具。

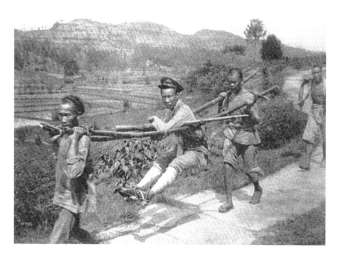

过去的滑竿

近些年，抬滑竿在许多旅游景点又重新出现。滑竿装饰得很漂亮，脚夫们也统一着装，叫价统一。抬滑竿不仅仅是卖力气的行当，还是旅游景点的一道景观。

流　程

滑竿的构造很简单，两根三米来长的竹竿，作为"杠子"，杠子的两端分别绑上宽于两肩的短杠，叫"抬杠"。竹竿与竹竿的中间用竹片或绳子编成类似凉床或躺椅的软垫，躺椅的前面有的还系上一块木板，作为"踏脚板"。为了遮阳和挡雨，滑竿的顶上撑着油伞或篷布。

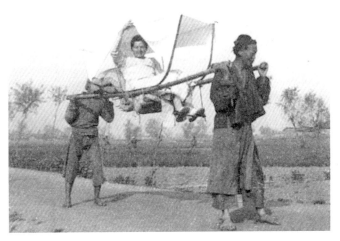

过去的滑竿

抬滑竿虽有趣，却不是一个省力的活儿，一要靠力气，二要靠技巧。通常是二人结伙，一人在前一人在后，走在前面的人视野宽阔，走在后面的人只能看见客人的头，无论起步，上下坡，拐弯，落脚，两人都必须配合默契，保持一定的速度。如遇上坡，为了保持平衡，走在前面的人要将抬板从肩头移到手上，不让客人脚高头低。下坡时，走在后面的人也得把抬板放在手上，变抬为手提。这样，客人坐在滑竿上才觉得舒服。

滑竿后面的视线被前面挡住，须前面轿夫传话告诉后面情况，这叫报点子或报路号子。如前面路很平直，前呼："大路一条线，"后应："跑得马来射得箭。"要上桥了，前呼："人走桥上过，"后应："水往东海流。"前面的路弯拐多，前喊："弯弯拐拐龙灯路，"后应："细摇细摆走几步。"路上有牛粪，前呼："天上一枝花，"后应："地下牛屎巴。"上坡时，前呼："步步高！"后应："踏稳脚！"下坡时，前呼："遛遛坡！"后应："慢慢梭！"遇路两边有人，前呼："两边有！"后答："中间走！"前呼"之字拐"，后就应"两边甩"；还有什么"三块板板两条缝，专踩中间不踩缝""上有一个坝，歇气好说话""大钉带小钉（指石头），脚上长眼睛"，等等。

彩蛋：细腻晶莹小见大

彩蛋，是在蛋壳皮上绘彩图的一种民间手工艺品。蛋壳，常常被人当作废物丢弃，可是在我国民间，巧手的艺人却能在蛋壳上画上各种图案，变废为宝，创作出许多人见人爱的手工艺术品。人们管这种手工艺品叫作"彩蛋""蛋花"。

渊　源

南朝梁宗懔在《荆楚岁时记》中述："古之豪家食称画卵，今代犹染蓝茜杂色，仍加雕镂，递相饷馈，或置盘俎。"一些豪富之家食用的蛋类都讲究画、染或精细加工后作陈设礼品。南宋吴自牧《梦粱录》卷二十述："杭城人家育子，如孕妇入月，期将届，外舅姑家……以彩画鸭蛋一百二十枚""送至婿家，名'催生礼'"。这里明确了是"彩画鸭蛋"。

随着民间艺人对彩蛋的加工越来越精细，品种花样也越来越丰富，彩蛋

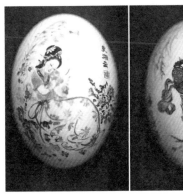
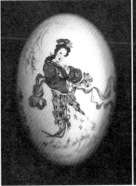

赵伟的彩蛋作品

越来越受人们的喜爱。

据记载，明末瑞安有一位老人，精画彩蛋，他在50岁左右时，还能在一个鹅蛋上画出《水浒传》中的一百零八将，情节生动，人物神气十足，人们都叫他"花蛋叔"。当时，在民间不论北方或南方，应市应节就有彩蛋，庙会上有专营彩蛋的，曾流行有"龙灯鸡蛋壳"的说法，把画蛋壳列入"七十二行"，管画像的叫"丹青师"，对画建筑图案的叫"彩画师"，画彩蛋的叫"蛋花师"。

清嘉庆、道光年间，民间出现了彩蛋灯，即鸭蛋上粘五色彩，施以彩绘成鱼形，在蛋壳上钻一小孔，从洞眼处放进萤火虫，夜间透过蛋壳可隐约闪烁发光，供儿童嬉玩。道光、咸丰年间，湖南人黄熙曾在鸡蛋壳上以蝇头隶书小楷浅刻唐太宗《小山赋》。当时市场上的要货摊和古玩摊上常见画有戏剧脸谱及鼠、牛、虎、兔、龙、蛇、马、羊、猴、鸡、狗、猪等十二生肖的彩蛋。这些彩画蛋既可供玩赏，又可剥壳后食用。

20世纪40年代，彩蛋画主要产地是苏州。1950年，苏州艺人周公度在传统彩蛋的基础上，在鸭蛋壳上彩绘虎丘等名胜风景，成色鲜丽。虎丘寺僧果岩也参与了彩绘，提高了彩蛋画的艺术水平。20世纪60年代，赵国良的女儿赵伟继承其画法。20世纪70年代赵伟迁居北京，她在继承传统技法的基础上，创出一蛋双画、一蛋双雕、一蛋双绣的技法。

流　程

最早的彩蛋工艺品，大都是先将蛋煮熟，然后再绘画加工。随着这种工艺品陈设欣赏功能的不断扩大，一些人有了将其长期保存的愿望，后来逐渐改成将蛋清蛋黄取出来，再在上面绘画加工，使其能够较长时间供人观赏，也便于添加饰物和绘制。

彩蛋的制作工艺，要经过挑选、抽空、清洗、风干、打磨、堵洞、配座、切割、绘制、题款、罩光、包装等工序。彩蛋的原料来源广泛，可以就地取材。鸡、鸭、鹅、鸵鸟等禽类的蛋壳都可选用，但从蛋壳的薄厚及表皮的质地、光洁滋润度来看，还是选择鸭蛋壳为宜。

香包：古韵新姿暗香来

香包，俗称荷包，耍活子，古时称香囊、香袋、香球、佩伟、容臭。香包具有香味，这香味来自里面装有的有香味的中药材，如雄黄、艾叶、冰片、藿香、苍术等，所以在民间认为香包具有驱除异味、杀菌除病、清爽神志的作用。

渊　源

香包在《诗经》的一些篇章里已有描述，说明早在约3000年前就有了香包。《礼记》云："五彩谓之绣。"香包用青、赤、黄、白、黑五色丝线刺绣而成，色彩绚丽，又因填有特殊的中药材，兼有驱邪摒歆、除菌爽神功效。《礼记·类则》载，未成年男女，晨昏叩拜父母，必须佩戴香包，说明香包还有礼仪作用。

战国时期以至秦、汉、晋，一般是男人佩戴香包，晋以后渐渐成为女

人、儿童的专用品。

到了唐宋时期，香囊逐渐成为仕女、美人的专用品。而男官吏们则开始佩戴荷包了。有的官吏上朝时干脆把荷包缀于朝服之上。当然，那时的荷包与香包不完全一样，香包里主要装的是香草，而荷包主要是"盛手巾细物"的。

清代，香包成为馈赠佳品，特别是相恋男女以此作为馈赠的信物。

而历史演化到近代，香包则多半用于民间端午节的赠品，主要功能是求吉祈福、驱恶避邪。

2008年，香包入选第一批国家级非物质文化遗产扩展项目名录。

清代刺绣香包

流　程

香包制作工具包括剪刀、针、线、熨斗等。

以前香包的制作，大都采用做衣服剩下来的碎头布，都采用比较好的布料，当然主要的选择在于布料的质感，对于体材合适的程度。

线是各色的绣线，既可以拿来缝合，又可以绣成各式各样的图案。线有两种，一种是丝线，一种是棉线。

香末就比较复杂，因为配料不同，所研出来的香末味道自然就不同，配料包括艾草末、雄黄粉、檀香粉、香粉，等等。

棉花是用来做香包内部的填充物的，因为棉花本身轻柔而且可以久存不坏。

纸包括纸板和棉纸，前者用来绘图打稿，后者根据前者描图再剪成纸样，有时也用来做衬底用。

树脂是用来做细部粘贴用的。

装饰用的配件材料，有金线、利安线、亮片、珠子，等等。

香包制作流程主要是：

先选择适合的布料，剪裁为基本型，然后根据剪好的布料选择适合的绣线。将剪好的长方形布料对折面向里，缝合布边以后，再翻面缝边绣合，以平针缝合开口处，缝一圈以后，把线头抽紧，留一小口倒入适量香末，再塞入棉絮，塞好以后把收口抽紧，再缝边成形，把做好的流苏缝合在香包底端，再用胶把剪好的叶子和丝带黏在香包的顶端，一个鸡心形的香包就完成了。

第三章

店铺经商类老行当

随着时代的发展和社会生活方式的变迁，旧时代许多商人和店铺已经在大城市中消失得无影无踪，中介代替了牙行，热水器代替了"老虎灶"，冰激凌代替了冰糕，小超市代替了香蜡铺，很多以前的手工制品被机器制品取代，饭店商铺的普及取代了过去街头的小吃摊位，这是时代的进步，也是老手艺人的悲哀。

不过，冷冰冰的流水线机器是无法取代手工制作包含的那份亲情、温馨和感动的，这份感动深存于人们的记忆里，让人怀旧、遐想。

牙行：双方说合成交易

"袖里吞金妙如仙，灵指一动数目全，无价之宝学到手，不遇知音不与传。"这话说的就是牙行。牙行是在市场上为买卖双方说合、介绍交易并抽取佣金的商行或中间商人。牙行常常是一手托两家，先找"上家"，再找"下家"，来赚取佣金。人们通常将这些人叫作"牙子"，牙，活动于唇舌之间，恰如"牙子"置身于买卖双方之间。牙行在旧时的商事活动中，是不可或缺的一种商业体制。

渊 源

牙行是我国古代和近代从事贸易中介的商业组织。先秦及汉代，贸易中介人称"驵""驵侩"，唐五代称"牙""牙郎""牙侩"，宋元明清又有"引领百姓""经纪""行老"之称，一般称之为"牙人"。

明代嘉靖时始称行，1523年（嘉靖二年）制定的市场法中已有"牙行"

民国时期的猪市

一类，规定选有资产的人户充任，由官府发给印信文簿，称为"牙帖"。领帖需交纳帖费，连同每年所纳税银，统称牙税。

清沿明制，最初严格限定开户额度，由户部统一印制牙帖，由各省布政司统一发放。持

帖经营的牙人不许跨市集、跨品种经营。

牙行的作用是双重的。在中国封建社会，农民和手工业者生产的商品零星分散，他们又不熟悉行情，赖牙行居间说合，进入市场流通，这是牙行的积极作用。但牙行因此操纵价格、垄断行市，以至把持地方市场，坑蒙拐骗，对商品流通又有消极作用。鸦片战争后，有些牙行又成为外国洋行搜刮中国农副产品的爪牙。

随着商品经济的发展，客商势力愈发庞大，慢慢摆脱了牙行的把控。逐渐衰落的牙行，有些转开贸易货栈，有些改营旅店仓储。中华人民共和国成立后，牙行全部被淘汰。

20世纪80年代前期，牛、马、驴、骡是农民离不了的役畜，农村大量的役畜要经常进行买卖交易。交易场合主要在农村庙会的骡马市上，买卖交易时要有中间人为买卖双方介绍买卖、商量价格、协助成交。这个中间人农村俗称为"牙行"。如今，在某些城镇农村仍旧有牙行存在，不过都是以货物中间人的身份出现，只是一个职业，已经不能称为一个行当了。

流　程

如今，说到牙行，一般是指牲畜市场的牙行，其实就是一种特殊的中介，专门在牲畜交易过程中为买卖双方说合生意，成交后从中抽取佣金的中间人。有的农村还有粮食中间人，村子来了收购粮食或者棉花、花生一类农作物的，先要找到中间人，由中间人带领，去农户收购，买卖成交，收购者给中间人一定中介费，农户不用承担。

过去牙行须有牙帖才能执业

牲畜市场的牙行，没有十几年的磨炼是干不了的。一要能说会道，嘴皮子麻利；二要懂牲畜的口呲（岁数）；三

要会捏价，用右手的五根指头，塞进买方卖方的衣襟下或用草帽盖住双方的手，捏1—5根指头便是1—5个数字，捏拇指和小指叫"两边六"，拇指、食指、中指捏到一起叫"撮撮七"，捏拇指和食指叫"张口八"，把食指捏弯叫"弯弯九"；四要会"行话"，牙行有行话，庄稼人称"黑话"：一是叶，二是都，三是邪，四是岔，五是盘，六是乃，七是心，八是考，九是弯，十百千万依次类推。

在农村骡马市上，双方同意"牙行"做中间人，"牙行"就开始出手，看牲口的牙口、槽道、蹄胯、跨步等，先在卖方的袖口里捏要价，再到买方的袖口里捏给价，经过几次袖口里捏价，多数能够成交。如果成交了，这个买卖双方的差价就是"牙行"的佣金。现在，农村牲口很少，少量牲口在集贸市场、骡马市上交易变得公开、透明，"牙行"基本消失。

编扫帚：扫尘除秽爱干净

扫帚一般是指用竹子做的，用来打扫院子及面积大的场地和院坝。用高粱头扎的较小的叫笤帚，一般用来打扫屋子。扫帚的主要原料有竹枝或高粱穗、金丝草、竹梢、扫帚草等。扎扫帚是手工活，非常辛苦。

渊 源

扫帚是扫地除尘的工具，多用竹枝扎成，比笤帚大，它们都是清洁的工具，属于一个种类。

笤帚，古称"列"，曾用以扫除不祥。《周礼·夏官·戎右》载："赞牛耳桃列。"汉郑玄注："桃，鬼所畏也。笤帚，所以扫不祥。"后逐渐变为清扫工具。明代徐光启在《农政全书·农器》载："编草为之，清除室内，制则扁短，谓之笤帚。"

《集韵》云："少康作箕帚。"据说，早在四千年前的夏代，有个叫少康的人，偶然看见一只受伤的野鸡拖着身子向前爬，爬过之处的灰尘少了许多。他想，这一定是鸡毛的作用，于是抓来几只野鸡拔下毛来制成了第一把扫帚。这亦是鸡毛掸子的由来。由于使用的鸡毛太软，同时又不耐磨损，少康即换上竹条、草等为原料，把掸子改制成了耐用的扫帚。

扫帚和笤帚使用范围极广，所用材料极杂。南方多用竹篾、细竹枝、棕榈，北方多用高粱苗、黍子苗（俗称黍脑子）。按用途分类，有扫地扫帚、扫炕笤帚、扫碾笤帚等。加工扫帚、笤帚，以冀东最有名。

冀东的扫帚、笤帚，名扬东北、华北，销往国外。河北唐山乐亭县的黑王庄、小坨，滦南县的毕庄等都是扫帚、笤帚加工区。冀东的扫帚、笤帚制作可以追溯到清中期。有资料介绍，民国年间，乐亭、昌黎、滦县的扫帚、笤帚已占领东北市场。从1963年起，乐亭的白苗笤帚开始出口日本、朝鲜、美国及东南亚各国，1966年出口量达170万把。1995年以后，年出口量超过300万把。

扫地扫帚、扫炕笤帚与现在机械加工的棕榈笤帚、化纤笤帚等相比较，各有优势，手工扎制的耐老化、苗子松散爽手。现在，无论家用还是生产用，其都是主要的清扫工具。

如今，仍有农村艺人编扫帚、编笤帚，不过随着机械生产扫帚、笤帚，年轻人不愿意学这门手艺，这门手艺渐渐地要消失了。

流　程

扫帚，从选材到成品要经过浸水、空水、铺杆、捆扎、打叶、修剪等好几道工序。其中，捆扎环节最为关键、最为下力气。要先用夹板将扫帚头固定好，再将蹬子上的一条宽厚的皮带缠在腰间，用比小拇指略细的钢丝绳将扫帚把缠绕、双脚前蹬、勒紧，然后用细绳子扎好。

笤帚和扫帚的制作方法不一样。笤帚大多用高粱糜子做成，制作用具有沾绳、木槌（或木棒）、镰刀等。

现代人工编制的笤帚

制作流程是：

1. 刮苗子

高粱穗从上数第一个节处掐断，保留尽量长的秆，然后用锄头刮掉粒，保留完整的秆，使苗儿不破损，称"刮苗子"。用以编笤帚的黍苗子也须刮干净，以保留完整的秆和苗儿。

2. 轧苗子

高粱苗子先按苗儿长短、好坏挑选分类，然后用水洇透，摊开沥去表层余水，用木槌把秆及与苗儿连接处的节子砸软。黍苗子不碾压。

3. 搓麻绳

用线麻搓成直径0.3厘米左右的细绳，用以做笤帚的经儿。近年来多用细尼龙绳为经儿。

4. 扎笤帚

操作者席地而坐，平伸双腿，把沾绳系挂腰和脚之间，将碾轧好的苗子用沾绳缠绕好即可。

扫炕笤帚与扫地扫帚的扎法基本相同，只是苗儿短、把儿短细、经儿密。

5. 晾晒

笤帚扎完后要晾晒。苗子捆扎前均喷水洇湿，刚扎的笤帚不及时晾晒会发霉、长黑锈或长绿毛，彻底晾晒干才能打捆、入库或发运。

6. 熏白

高档次的高粱苗笤帚还要熏白。扎完后的笤帚，表层再略喷水，用柳

编熏白的方法加工。熏白后的笤帚不能淋雨或受潮，否则苗子泛黄，影响外观。

鸡毛掸子：五颜六色不沾灰

鸡毛掸子，就是用鸡毛做成的掸状物。用一根棍子作为主干，周边插上很多鸡毛，可以用于清洁各种家具、电器等，而且鸡毛五颜六色的，比较美观。在当今社会，鸡毛掸子更多地成了人们的回忆，也有人借着鸡毛掸子的灵感，设计制造出了羊毛掸子、鸵鸟毛掸子等其他除尘掸子。

渊　源

掸子是生活清洁用具之一，用公鸡羽毛制作的称"鸡毛掸子"，主要用于拂去灰尘。

鸡毛掸子源于我国。前面说过，据说是夏代少康发明的，有将近四千年的历史了。过去连皇家都用，给皇家专门做的鸡毛掸子叫贡掸。极品贡掸所取的羽毛，来自一龄至四龄的成年公鸡，每只公鸡可选羽毛不超过10根，一把掸子约用8000根这样的羽毛，可见，当时贡掸是一件贵重物品。

到了20世纪60年代和70年代，不论贫富，大多数人的家中几乎都

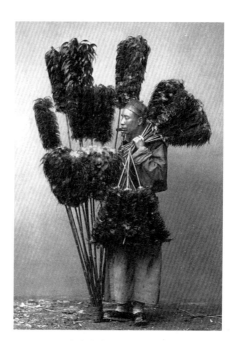

清末卖鸡毛掸子的小贩

有一把鸡毛掸子，平时插在掸瓶里，掸瓶有山水画的，有青花瓷的，寓意着"平（瓶）安吉（鸡）祥"。

鸡毛掸子主要用公鸡羽毛制成，公鸡作为吉祥物，有辟邪之作用。再加上"尘"与"陈"谐音，扫尘有"除陈布新"的含义，扫屋不单纯是为了扫掉尘土，而是为了把一切"穷运""晦气"统统扫地出门。因为鸡毛掸子寓意美好，所以深受当时人们的欢迎。

在过去，每种鸡毛掸子都有它的寓意：

红色——红火驹，财源滚滚，红红火火；

黑墨龙——镇宅辟邪，是新房稳居的首选；

白色——玉兔，健康长寿，祛病消灾；

孔雀蓝——招财纳福；

丹凤——大展宏图，招财纳福；

……

旧时，有讲究的人家嫁姑娘，陪嫁里要有一对掸瓶，寓意壮胆儿，又有"家法"之意。

鸡毛掸子是当时很多家庭中不可缺少的一种生活用品。鸡毛不沾灰，柔软有韧性，不损伤物品。特别是生活中的一些细软和怕碰怕磕之物，落上灰尘后，鸡毛掸子是非常好的掸灰尘工具。

早饭后，一般女主人都要拾掇家里，首先从掸瓶抽出鸡毛掸子，在桌椅板凳、柜子墙上等处打扫几下，再轻抚几下掸瓶，房间即干干净净，焕然一新。

鸡毛掸子的作用为打扫房间卫生，也有些家长把它当成"家法"工具用来管教孩子，一旦发现孩子顽皮捣蛋，几经教诲不改，皆会抄起掸子，责打孩子。20世纪80年代以后，随着用掸子的人家的减少，用掸子执行"家法"的现象日趋少见了。

改革开放后，人民生活水平提高，家具摆设都更新换代，时髦的组合家具，严实的房间门窗，很少有尘土飞进，鸡毛掸子已无处可用。再加上塑料

制品的除尘工具开始兴起，工业化生产造价低，塑料制品除尘工具很快占领市场，后来，随着家用电器的广泛应用，吸尘器代替了鸡毛掸子。

鸡毛掸子有多种类型，人们使用的鸡毛掸子大多为手工制品，一般精选公鸡背部的长毛，用手工穿线制作而成。由于鸡毛掸子的市场需求量小，价格低，利润空间少，又是纯手工工艺，所以，专门从事鸡毛掸子生产的厂家不多见了。

流　程

在河南洛阳、开封及郏县等地，还有专门从事制作鸡毛掸子的艺人，他们农闲之余就在家中缠鸡毛掸子，掸子制成后，挑起担子四处游乡兜售。

鸡毛掸子看起来美观，制作工序相当复杂。扎制鸡毛掸子是个讲究活儿，需要用活公鸡身上的尾毛、背毛、颈毛，俗称"三把毛"，要经过选毛、排把、消毒、晾晒、挑拣分类、涂胶、上杆绑毛等十几道工序才能完成。一般的鸡毛掸子一天能扎两把，好的鸡毛掸子三四天才能扎一把。

鸡毛掸子的制作流程大概有以下几步：

1. 收集公鸡的毛

公鸡毛的种类分为尖毛（尾毛）、项毛（颈毛）、泳毛（背毛）等。其中，尖毛是较常见的，也是比较多的，扎成的鸡毛掸子最为洒脱和大气。项毛扎成的鸡毛掸子显得比较敦实和稳重，泳毛的则比较柔软。鸡毛的颜色有白、红、黄、黑、紫色、芦花等几十种。其中天然的一级白尖、芦花尖最为稀少。

鸡毛采用平拔的鸡毛，就是在大公鸡被宰杀之后，马上把又长又亮的羽毛取下来。平拔鸡毛柔韧度高，不易折，光泽度好，比较油润，手感好。

鸡毛掸子

将收集到的"三把毛"分别置于竹席上晒干，不能用水洗，更不能加热。数量较多时，或要大批量制作时，可摊放在平整的场地上晾晒，并随时用竹制的长柄爪耙翻动，晒至九成干时，再按照鸡毛的种类、色泽进行分类。

2. 木把儿

鸡毛掸子的木柄使用拇指粗细且笔直的木棍儿和竹竿皆可，需六十厘米长，再找一些线麻皮子和小麦面粉，如找不到线麻皮儿，使用一指宽的长布条亦可，把小麦粉调成糨糊，用于黏结。为了翎掸子更加牢固，使用融化的松香作黏结剂更好，松香凝结后特坚硬，并具有不怕潮湿的优点。

3. 扎制

扎制掸子的技术可分为"干缠""混胶""栽胶"三种。一是"干缠"：围一道鸡毛缠三道经子，用经子勒紧即可。二是"混胶"：将皮胶熬好，依次往杆儿上刷，刷一层胶往上粘一圈鸡毛，依次再缠绕一道经子，直到做成为止。三是"栽胶"：手中捏住一定数量的鸡毛，根部必须整齐，蘸一次胶后在藤杆儿上粘上鸡毛，然后缠一道经子，层层相叠，直至完成。

一般来说，扎前，要把翎毛按长短和颜色分类，长而漂亮者放一块儿，用来扎翎掸子顶儿，把其他翎毛放一堆，三四根一撮，将颈部捏到一起蘸上糨糊或松香搓一下，毛尖儿朝外围绕在木把儿顶部，用麻皮儿缠紧后，再稍往下一点挨顶上羽毛根部粘一圈翎毛，亦用麻皮缠上，依次类推，蘸好糨糊或松香，粘到木棍上一圈儿，随即缠一层麻皮，粘贴缠绕长度达40厘米为止，最后用线麻皮儿或布条包裹结实，抹上糨糊或松香，晾干后就是一把鸡毛掸子了。

老虎灶：卖茶卖水兼浴室

老虎灶就是专门卖茶或卖开水的店铺。过去，老上海的老虎灶分几个档次，最小的只供应热水，稍大的兼营茶室，再大的兼营浴室。从前的老虎灶一般并排设计两口大锅，在它们后面设计一口更大的锅。前两口大锅像老虎的眼睛，后一口像虎身，烟囱则像虎尾，故被称作老虎灶。

渊　源

关于老虎灶的起源问题，上海文史研究专家薛理勇认为：19世纪末和20世纪初，从外地进入上海寻找工作的人数激增，上海就成为人口密度最高的城市，成千上万的人集中居住在一条弄堂或一片棚户区中，而当时上海的主要燃料是柴草，于是喝水洗澡就成了很大的问题，因此遍设在巷口街头的老虎灶应运而生。

关于老虎灶名称的由来，一种观点认为，与其形状有关。上海早期热水店的灶膛口设在墙外，墙上设计两个小窗口，可以看见灶内情况。灶膛口如虎口一般，两个小窗如同虎眼，屋顶的烟囱则如虎尾，因此被称为老虎灶。

过去人们使用的暖水瓶

另一种观点认为，与灶耗柴有关。中国民间习惯将消耗原料较多的物件称为"老虎"，如"油老虎""电老虎"。老虎灶烧水耗柴量很大，所以称为"老虎灶"。

不过，这些都是推测，老虎灶的起源与得名还有待学者考证。

据上海原闸北区档案局资料记载，闸北区境内有"老虎灶"始于清末民初。清光绪三十四年（1908年），南川虹路（后改名新疆路）两侧就出现了老虎灶兼营茶楼。抗日战争胜利后，上海经济开始复苏，城区人口迅速增加，老虎灶也随之快速发展。

过去，老虎灶的盛行主要是居民为了节省成本，有这么一个专门供应热水的地方，百姓省钱、省事、省力。在20世纪60年代和70年代，城市居民生活的主要燃料是煤球，但那是按人口计划供应的，平常烧饭做菜都还不够用，所以一般的居民用热水都会去离家门口不远的老虎灶打热水。

过去的老虎灶原来全部是人力来开办，如木桶挑水，舀子打水，人工烧火。中华人民共和国成立后，老虎灶变成国有经济，已经加以改造了，有自来水、出水龙头，装水的是一个大水箱。

老虎灶主要经营热水。零售热水叫"泡水"，为厂商送热水叫"挑水"，为茶客提供喝茶聊天的场所叫开"茶馆店"，兼营提供洗浴的叫"清水盆汤"。

老虎灶零售热水，一般以勺论价，1918年每勺开水售价2文钱。中华人民共和国成立初期，业内以旧币100元（即人民币1分）3勺计价售卖开水。因3勺开水正好约等于一瓶普通热水瓶的容量。

当时的100元

"挑水"，即为附近的厂商企业和单位送开水上门。老虎灶送开水一般要按客户预定的用水时间和数量，及时将开水挑送到预定地址供人使用。早期送水多为人力挑送，相当辛苦，故为"挑水"。

"茶馆店"，是规模较大的"老虎灶"附设的一种低档茶室。老虎灶附设的"茶馆店"，价格低廉，接待的多为劳动阶层、平民百姓。

"清水盆汤"，是一种提供简易沐浴的形式，俗称"浑堂"。起先是在夏天开放，专为男客服务。中华人民共和国成立后，有些店家逐渐有女宾洗浴，有的一直开放到冬季。"清水盆汤"收费低廉，深受市民欢迎。20世纪70年代后，企事业单位纷纷建起内部浴室，"清水盆汤"因实在太简陋而不再受青睐。1980年以后，"清水盆汤"被彻底淘汰。

有资料显示，上海自建埠伊始，就有老虎灶了。20世纪50年代初，鼎盛期全市共有2000多家老虎灶。直到20世纪90年代中期，市区的老虎灶渐渐式微。至2003年，市区基本已绝迹。

流　程

老虎灶，其实就是一个巨大的火炉。炉子呈方形，炉子上面嵌着一块两三厘米厚的钢板，巨大的钢板上面，切割出七八个、十来个圆洞。一把把烧水壶放在圆洞上面，一个老虎灶就变成了若干个小炉子。老虎灶烧水都用铜壶，铜壶把上一周一遭全部缠绕着厚厚的麻绳隔热，以免烫手。钢板上烧水的铜壶很有讲究，刚刚放上去还未烧开的水，壶嘴朝里面，刚开的滚烫的开水，壶嘴向外，这样加以区分。

清早六七点钟，老虎灶上热气腾腾的开水，络绎不绝的买主，很是热闹。一早一晚打开水的人特别多，老虎灶也从来不熄火。

老虎灶单靠泡水，利自是薄的，一般腾挪得开的老虎灶总会设几张桌子，权为茶室。老茶客一早把着一紫砂壶喝茶聊天。有的则设有盆汤，热水现成，浴资便宜，还有的老虎灶场子更大的，前室辟为书场，每天两场。

酸梅汤：炎热夏季好饮品

酸梅汤是老北京传统的消暑饮料，在炎热的季节，多数人家会买杨梅来自行熬制。常饮酸梅汤可祛病除疾，保健强身，是炎热夏季不可多得的保健饮品。

渊　源

我国很早以前就有酸梅汤。商周时期，我们的祖先就已经知道用梅子提取酸味作为饮料，《周礼》中所说的"六饮"中有用梅子制作的冷饮。北朝时有乌梅浸汁制作饮料的记载。

南宋《武林旧事》中所说的"卤梅水"，也是类似酸梅汤的一种清凉饮料。到北宋时，酸梅汤已很常见了。

到了明代，梅汁的品种更加繁多，有"青梅汤""黄梅汤""梅苏汤"，等等。清代开始，梅汁正式定名"酸梅汤"，影响力也发展到了顶峰。清朝宫廷和王公贵族对酸梅汤有着狂热的爱好，酸梅汤成为皇室的日常保健饮品。后来，酸梅汤从宫内流传到民间，也受到老百姓们的欢迎，被誉为"清宫异宝御制乌梅汤"。

现在人们喝到的酸梅汤是清宫御膳房为皇帝制作的消暑解渴饮料，配方为：去油解腻的乌梅，化痰散瘀的桂花，清热解毒、滋养肌肤的甘草，降脂降压的山楂，益气润肺的冰糖一并熬制。酸梅汤不但去油解腻，还富含有机酸、枸橼酸、维生素B_2和粗纤维等营养元素。酸梅汤一问世，就受到了乾隆皇帝的喜爱。据说乾隆皇帝茶前饭后都喝酸梅汤。

后来酸梅汤的秘方流传到民间。在大街小巷、干鲜果铺的门口，随处可见卖酸梅汤的摊贩。摊上插一根月牙戟（表示夜间熬得），挂一幅写着"冰

镇热水酸梅汤"的牌子。摊主手持一对小青铜碗，不时敲击发出铮铮之声来招揽顾客。过去老北京售卖酸梅汤的小摊，盛放酸梅汤的器具大多是青花小碗或瓷缸子，一来显得非常干净清爽，二来酸梅汤中忌放冰块冰镇，否则会使酸梅汤的味道大打折扣，所以一般均是在小碗外加冰块冰镇。

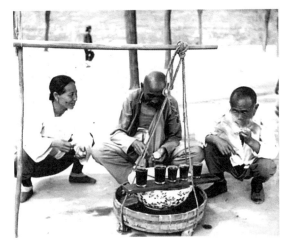

民国时期路边卖酸梅汤的小贩

那时的酸梅汤经营者不光沿街叫卖和摆摊出售，以酸梅汤为主的店铺也不少。如今，尚存的有九龙斋和信远斋。

九龙斋的酸梅汤汤酸味美，还用限量销售的方式来吸引人。清晨酸梅汤熬好后晾凉，然后装在一个大青花瓷罐里，每天只卖两缸，多了没有。信远斋始建于1740年，1910年和1919年它先后得取了南洋博览会的银奖以及巴拿马国际博览会的金奖。信远斋的酸梅汤是在半夜里熬得后，放在白底青花的大瓷缸里，镇在老式绿漆的大冰桶里，到上午售出时，酸梅汤就冰凉可口了。信远斋的酸梅汤每年自端午节起到中元节止，只卖70天，每天只卖两缸，卖完为止。

流　程

现代，家庭自制酸梅汤的熬制，其实就是中药的熬制过程，第一次熬制完成后，再添加第一次水量三分之二的水进行第二次熬制，才能将材料中的物质充分熬制出来，而且味道并不比第一次熬制的淡多少。

酸梅汤的制作原料主要有乌梅、山楂、甘草，比例大概是3：2：1，甘

九龙斋的酸梅汤

草多了味会苦。还有就是冰糖（如果味道太酸或太苦的话再放）。

制作的过程是：

第一步，将搭配好的材料放入盛满水的锅中煮开；第二步，煮开后将火开为小火熬制40分钟左右；第三步，闻闻味儿熬制出来没有，再品尝一下味道是否合适，如果合适就可以等凉后饮用了，如果味道不合适可以放入冰糖调整一下。

放入材料后一定要煮开一次水，再调小火熬制。之前不要放冰糖，等最后味道出来后再放冰糖调整味道。

豆腐脑：口感滑嫩润肠燥

豆腐脑是豆腐的近亲。用黄豆磨成稠浆，过滤烧开，然后用熟石膏点，轻重长短不同，就有了豆腐脑、嫩豆腐和老豆腐等不同的变种。从南到北，从东往西，不管是吃甜还是吃咸，不管是叫豆花儿还是豆腐脑儿，这种润白

滑溜的半凝固豆制品，是美食中的大众情人。

渊　源

豆腐，据说源于汉代淮南王刘安炼丹偶然发现的美食。汉武帝时，汉高祖刘邦的孙子刘安承袭父亲封为淮南王。他喜欢招贤纳士，门下食客常有数千人。为了解决这么多人的吃饭问题，他们利用淮河流域产盐有卤水做凝固剂的条件发明了豆腐。

豆腐脑和豆花都是做豆腐过程中的产物，成分上并没有太大区别。豆腐脑是最先出来的，比较软嫩，用筷子难以夹起，需用汤勺盛用；等到豆腐脑再凝固一点，就是豆花，与豆腐脑相比口感凝滑；豆花放入模具里面压实更加凝固之后就是豆腐了。

豆腐脑虽与豆腐是同一家族，但又有区别。豆腐是凝固体，豆腐脑是半凝固的流汁。

清代名医王孟英在《随息居饮食谱》中记载："豆腐，以青、黄大豆，清泉细磨，生榨取浆，入锅点成后，软而活者胜。点成不压则尤软，为腐花，亦曰腐脑。"

豆腐脑在吃法上区别很大，北方多爱咸味儿，而南方偏爱甜食。四川地区吃豆花喜欢麻辣口味。

北方的豆腐脑在京津地区非常盛行，大多浇卤食用，而且这卤还有区别，老北京的豆腐脑清真的居多，卤的味道堪称一绝，卤稠而不泄，脑嫩而不散，清香扑鼻。早年间，西单的米家、天桥的白家制作豆腐脑的口碑都非常不错，但是要说卖豆腐脑最出名的，还得说门框胡同的豆腐脑白和鼓楼的豆腐脑马，人称"南白北马"。

《故都食物百咏》中记载："豆腐新鲜卤汁肥，一瓯隽味趁朝晖。分明细嫩真同脑，食罢居然鼓腹旧。"还注说豆腐脑最佳之处在于细嫩如脑，才名副其实。它的口味应咸淡适口，细嫩鲜美，并有蒜香味儿。

在过去，有人会挑着担子走街串巷卖豆腐脑。担子一头是个小水缸，

民国时期卖豆腐脑的挑子

缸外面用竹篾编了一个套，里面塞上好多布条裹着的稻草把儿，为的是保温。缸里面是热气腾腾的白豆腐，缸盖是一块圆木，用布包上，中间安个木棒为提手，有点像杂货铺里的酒坛子盖。担子的另一端是个盛满卤子的大木桶，只有一半盖儿是可以打开的，另一半木盖上放着花椒油、麻酱、蒜末等小料，木桶里的卤子一直到卖完都是热乎的。

如今，走街串巷卖豆腐脑的小贩已经没有了，随之而来的是在全国各地，无论是大城市，还是小城镇和农村，都可以看到卖豆腐脑的小店铺或者摊子。

流　程

豆腐脑是用黄豆制作的小吃。将黄豆用水泡涨，磨碎过滤出豆浆，豆浆如果加入盐卤或石膏，就会凝结成豆腐，用盐卤点的豆腐较硬，常见于中国北方，用石膏点的豆腐较白软，多见于中国南方。

如果加入的凝结剂少，豆浆凝结成非常稀软的固体，一般用盐卤点的叫豆腐脑，石膏点的叫豆腐花。

食用豆腐脑时，用一个类似碟子的铁铲将豆腐脑撇入碗中，加上卤或佐料。卤或佐料各地也有不同，一般用黄花菜、木耳等，北方有加入肉馅的，沿海有用海带丝、紫菜、虾皮的，也有放入麻酱、辣椒油、香菜、酱油、醋的，也有放韭菜花、蒜泥、葱花的，等等。各地的口味不同主要取决于卤和佐料。

在我国台湾，豆花通常加入糖水或黑糖水食用，夏天通常将豆花放凉了

吃，冬天则加入热糖水食用，有人为了驱寒还会在糖水中加入姜汁，或是为了口感加入绿豆、红豆、各色水果一起食用。

糖葫芦：酸甜适口老少宜

冰糖葫芦又叫糖葫芦，在东北地区被叫作糖梨膏，在天津被叫作糖墩儿，在安徽凤阳被叫作糖球。冰糖葫芦是中国汉族传统小吃，冬天常见，一般用山楂串成，糖稀被冻硬，吃起来又酸又甜，还很冰。冰糖葫芦具有开胃、养颜、增智、消除疲劳、清热等作用。

渊　源

冰糖葫芦，相传起源于大约800年前的南宋绍熙年间，和南宋的宋光宗皇帝有关。

宋光宗，名赵惇（公元1147—1200年），是宋孝宗赵昚的第三个儿子。赵惇即位比较晚，当上皇帝时已经43岁了。一次，赵惇最宠爱的黄贵妃病了。她面黄肌瘦，不思饮食。御医用了许多珍贵药品，皆不见效。赵惇见爱妃身体不好，也整日愁眉不展。最后无奈只好张榜求医。一位江湖郎中揭榜进宫，为黄贵妃诊脉后说："只要用冰糖与红果（即山楂）煎熬，每顿饭前吃5枚至10枚，不出

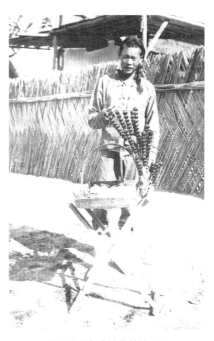

民国时期卖冰糖葫芦的小贩

过去卖糖葫芦的小贩

半月病准见好。"开始大家还将信将疑，好在这种吃法还合黄贵妃口味，黄贵妃按此办法服用后，果然如期病愈了。皇帝自然大喜，重赏了郎中。

后来这种做法传到民间，老百姓又把山楂串起来卖，就成了冰糖葫芦。

明代医药学家李时珍曾说过："煮老鸡硬肉，入山楂（山楂）数颗即易烂，则其消向积之功，盖可推矣。"道出了山楂的助消化特性。

冰糖葫芦酸甜适口，老少皆宜，它不仅好吃，而且十分好看，深受大人孩子喜欢，就一直流传下来。

在老北京，老百姓认为冰糖葫芦做得最好的有两家，一家在东安市场，一家是北京琉璃厂的信远斋。信远斋的冰糖葫芦当时可称糖葫芦中的精品。梁实秋先生在《雅舍谈吃》一文中记述道：冰糖葫芦"以信远斋所制为最精，不用竹签，每一颗山里红或海棠均单个独立，所用之果皆硕大无比，而且干净，放在垫了油纸的纸盒中由客携去。"

如今，全国各地都有卖冰糖葫芦的，尤其是北方，逢年过节，销售者最多。过去，老北京的春节更是冰糖葫芦大卖的时候。从正月初一到十五，北京和平门外琉璃厂厂甸庙会上人山人海，人潮间四处穿梭着冰糖葫芦的身影。

流　程

糖葫芦的制作原料主要有：白砂糖、山楂、竹棍、食用油。

制作流程大致为：

先将白砂糖放到锅中，再加入干净的清水，加水量以浸透白糖为宜。然后一边加温一边搅拌，待锅内糖液全部沸腾，就停止搅拌，继续小火加温。

到锅内有噼啪响声后，用筷子蘸少许糖液放入冷水中冷却，冷却后，用牙咬一下，如果粘牙，需继续加热；如果不粘牙，有吃水果糖的感觉，证明火候恰到好处。此时可把预先穿好的山楂串放糖锅中，滚一圈蘸满糖液，拿出放在抹了食用植物油的木板上，用力摔一下，这样做出的糖葫芦有一块明显的大糖片，很美观。再冷却五分钟，即可取下。山楂既可去核，也可不去核，还可在山楂上用刀划口，夹入花生仁或者苹果、核桃仁等，做花样冰糖葫芦。

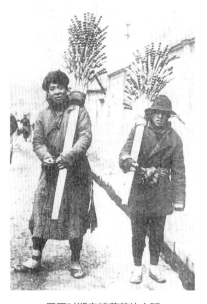

民国时期卖糖葫芦的小贩

好的冰糖葫芦，出锅后外面的裹糖会迅速冷却，咬起来是嘎嘣脆、完全不粘牙。

馄饨摊：巧卖馄饨暖人心

在过去，馄饨摊就是一副担子。担子这头，是一个木柜，有七八个抽屉，里面盛着杂七杂八的东西。担子那头，是一个小火炉，炭火熊熊，上面支一口锅。卖馄饨的挑着这副担子，走街串巷，来到人流密集的地方，放下担子，开始做生意。如今，街上看不到这样的馄饨摊了，馄饨摊成了很多人心中的回忆。

渊 源

馄饨的历史又可追溯到2000年前的汉代。西汉扬雄所作《方言》中提

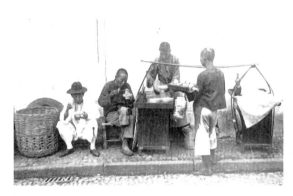

民国时期路边的馄饨摊

到："饼谓之饨。"馄饨是饼的一种，差别为其中夹内馅，经蒸煮后食用；若以汤水煮熟，则称"汤饼"。

直到宋代，每逢冬至节，市镇店肆停业，各家包馄饨祭祖，祭毕全家长幼分食祭品馄饨。富贵人家一盘祭祀馄饨，有十多种馅儿，谓之"百味馄饨"。南宋后，馄饨转入市肆食店作为点心卖了。

馄饨之名也曾为"饺饵"，与饺子系同胞兄弟。至唐朝起，正式区分了馄饨与水饺的称呼。除了文学记载，还可以看到1300多年前完整的唐代饺子和馄饨。它们是从新疆出土的。出土了一个饺子和四个馄饨，被放在一个木碗中，形状和现在的饺子和馄饨相同。

馄饨发展至今，更成为鲜香味美、制作方法各异、遍布全国各地的深受人们喜爱的著名小吃。馄饨名号繁多，江浙等大多数地方称馄饨，而广东则称云吞，湖北称包面，江西称清汤，四川称抄手，新疆维吾尔自治区称曲曲，等等。

过去，有专门挑着馄饨摊子沿街叫卖的小贩。一副馄饨挑子，两张小桌，几个矮凳，就能解决很多人的早饭或夜宵。清代有一个叫孙兰荪的文人，吃完馄饨作了首《竹枝词》："一碗铜圆五大枚，薄皮大馅亦豪哉。街头风雨凄凉夜，小贩肩挑缓缓来。"在过去的老京城，街头巷尾的馄饨挑儿很多。客人吃一碗走人，摊主忙忙碌碌中总有客人。

如今，专职的馄饨挑子很少见了，尤其在大城市里已几近绝迹。

流　程

　　20世纪初期和中期，馄饨挑子是街头的一道风景。那会儿的馄饨担挑儿是用竹木做支架，一头儿搁放小煤炉子，上方搁置晾盘，四周边沿放碗和调料；中心墩坐着一口滚沸的小锅。另一头罩着白布，放着装满各式小料以及货物的抽屉架子。高一头、低一头，俗称"骆驼架"。为什么呢？这里有两种说法，一是因为商贩肩挑担，挑子中间略微高耸，担其行走恰如行进时的骆驼；二是因为货担挑"一头高一头低"，形状像骆驼。

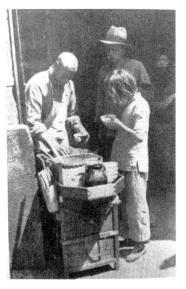

过去路边的小吃摊

　　过去的馄饨摊子，必须货真价实，否则生意难以长久。肉丸子不带掺假掺菜的，皮薄得透亮儿，红润润的馅儿看得明了。

　　包馄饨是门近似表演的手艺活儿。一根筷箸在一手端，一摞四方形面皮在另一手掌。箸头点馅儿，迅疾往皮角一抹，用两个手指轻轻一卷，对头捏紧，齐活儿。

　　来了客人，就连汤带水盛入碗中。事先备着料的碗里，有精盐末、味之素、鲜虾皮、紫菜碎以及香油、酱油，等等，芳香四溢，做好的馄饨吃起来绵软爽滑，令人齿颊留香。有好酒的顾客，还要准备酒肴，诸如酱排骨、酱猪肉等。

烤地瓜：香甜软糯营养多

地瓜，又名白薯、红薯、山芋、番薯、甘薯、凉瓜、土萝卜等。烤地瓜是街头小吃一类，价钱便宜，香甜味美。在寒冷的冬天，看到热气腾腾的烤炉，想到热乎甜软的口感，很多路人都会买上几块。这种买卖，冬天比较多。

渊 源

甘薯原产于美洲，1492年哥伦布把它带入欧洲，经葡萄牙人传入非洲，并由太平洋群岛传入亚洲，而传入我国是在明朝万历年间。

徐光启的《农政全书·甘薯疏》云："闽广薯有二种，一名山薯，彼中固有之，一名番薯，有人自海外得此种。"所谓甘薯，应是山薯之类，为中国土产。今日所食之番薯，来自外洋，在明朝万历十年（公元1582年），从当时的西班牙殖民地吕宋（今菲律宾）引进中国，由东莞人陈益从安南首先引入广东。万历二十一年（公元1593年）五月，福建长乐人陈振龙又从吕宋携带番薯回中国，试种后，"甫及四月，启土开掘，子母勾连，大者如臂，小者如拳"。明万历二十一年（公元1593年），闽中恰遇灾荒，福建巡抚金学曾令各地栽种番薯，闽中饥荒得以缓解。

陈振龙被誉为中国的"甘薯之父"，金学曾在陈振龙之子陈经纶所献《种薯传授法则》基础上，写成中国第一部薯类专著《海外新传》。闽人感念金学曾之功，将红薯改名金薯，又因来自"番国"，俗称番薯，并在福州等地建报功祠，专祀陈振龙和金学曾。清代，陈振龙五世孙陈世元撰《金薯传习录》传世，金薯种植推广到全国各地。

北京是何时开始种植白薯的呢？据《北京种植业志》记载：清代雍正八

年（公元1730年），福建海关官吏将白薯呈送进京，只在圆明园内栽种，作为皇室御用品，未能推广。

清乾隆十四年（公元1749年），新任直隶总督方观承将白薯传至直隶等地。由于味甘美、产量高，其茎蔓又是家畜的好饲料，因而逐步扩大种植，一度成为北京地区重要的粮食作物。

清末民初，烤白薯的摊贩开始出现在京城的街头巷尾，其从业者多来自山东、直隶各县。清末富察敦崇所著《燕京岁时记》称："京师食品亦有关于时令，（农历）十月以后，则有栗子、白薯等物。"民国年间文人张醉丐曾为烤白薯绘画配写过一首打油诗："白薯经霜用火煨，沿街叫卖小车推；儿童食品平民化，一块铜钱售几枚。热腾腾的味甜香，白薯居然烤得黄；利觅蝇头夸得计，始知小贩为穷忙。"民国时的另一位文人徐霞村所著的《北平的巷头小吃》中也提到烤白薯，并将烤白薯的特点概括为"肥、透、甜"三个字。肥，是选用那种圆乎乎、皮薄、肉厚实的白薯烤制；透，说的是烤白薯的手艺，不能生心也不能烤煳、烤干了；甜，就是甘甜且不腻，越吃越香，令人赞不绝口。

烤地瓜的品种主要有两种：一种是白瓤的，含淀粉较多，吃起来很面，水分较少，较为耐饥；另一种是红瓤或黄瓤的，含糖分较多，水分较多，吃起来甜软。常用来烤地瓜的是前者。

烤好的地瓜

流　程

在很多大城市，一般入冬之后就有卖烤白薯的了。商贩们多是一大早就推着车出门，找个人来人往且背风的街口招揽生意。

卖烤地瓜所用的炉子，过去几乎约定俗成的是用圆柱形的大汽油桶做成。上面开圆口，再做成盖子。炉膛里一般放两层箅子，都是用铁条做成。下面的一层用以将生地瓜烤熟，上面的一层中间留出空间，把烤熟的地瓜拿到这层箅子上保温。炉子的下层是煤炉，现在也有用电烤箱的。

因为地瓜本身就含有很高的糖分，既不用去皮切块，也不用放任何佐料或预备碗筷，只要洗净烤熟就可以吃，所以卖这种熟食只要再有一杆秤就可以开张，甚至连秤都不用，直接按地瓜的大小论价钱。

烤白薯看似简单，但要掌握好火候并不容易，俗话说"七分烤，三分捏"，也就是烤的过程只占七分，余下的三分全凭一点点地去捏熟。这捏要轻重适度，捏轻了，不易熟，捏重了白薯会变形，就不好卖了。卖烤白薯有两种方式，一种是论斤卖，一种是论块卖。

卖凉粉：晶莹沁齿有余寒

凉粉是一种制作便利的食品，山芋、豌豆、扁豆、绿豆、荞麦都能做凉粉。绿豆凉粉碧如翡翠，豌豆凉粉晶莹透亮，荞麦凉粉柔软滑爽，各有特色。凉粉制作要经过浸泡、磨浆、过滤、冷却等工艺。三伏天来临，遇到路边的凉粉小担，来一碗凉粉，顿觉神清气爽。

渊　源

凉粉是一款汉族食品，流行于全国各地。相传早在蜀汉时期，安汉县（今南充市）嘉陵江中渡口码头，有两个凉粉棚：大棚姓薛，人称薛凉粉；小棚姓谢，名叫谢凉粉。据说巴西郡（今阆中）太守张飞，巡视安汉，对谢凉粉喜爱有加，备加封赏，成为蜀国刘备御前贡品。

到了北宋时，汴梁就有人将绿豆粉泡好搅成糊状，水烧至将开，加入白

矶并倒入已备好的绿豆糊，放凉即成，这才有了宋代孟元老《东京梦华录》中称北宋时汴梁有"细索凉粉"的记载。

现在人们所食用的凉粉，最有名的当属川北凉粉。清末时，原南充县（今南充市）江村坝农民谢天禄，在中渡口搭棚卖担担凉粉，他的凉粉制作精细，从磨粉搅制到调料、配味都有独到之处，行人品尝后无不称道，谢凉粉便有了名气。其后，农民陈洪顺悉心研究谢凉粉制作工艺，取其所长并加以改进，凉粉制作工艺得到进一步完善。至今，南充市和成渝等地的一些凉粉店仍以"川北凉粉"为招牌。

除了川北凉粉，广州的凉粉也很有名，据说是清咸丰年间一个叫"大只威"的人发明的。"大只威"在西关开凉茶铺，也常卖一种叫凉粉草的药，并教人用凉粉草煲粉葛，医治咽干咽痛、暑天烦渴。后来又因为小孩都不太喜欢喝药，于是他就用凉粉草和葛粉调煮，再冷冻成糕，吃时再拌上糖胶，取其名曰"凉粉糕"。果然，小孩都十分喜欢吃此凉粉糕，这样做出的凉粉糕既可治病保健，又可作为甜品食用，真是两全其美。

如今，老百姓最常见的是绿豆凉粉和豌豆凉粉。

过去卖凉粉，多是挑着担儿卖，或在街边，或在十字路口，担儿一放，四面八方的顾客就来了。现在一般只卖成品凉粉，吃辣、吃酸，自己加佐料拌。

流　程

制作凉粉的方法非常简单。以豌豆、胡豆或扁豆（槟豆）为原料，浸入水中泡涨磨浆，去掉粗渣，经漂滤沉淀，掺入适量清水置锅内烧火加热，边搅边煮，呈糨糊状时舀在盆里，冷却后

旧时街边卖凉粉的小贩

就成凉粉。

老北京凉粉要用绿豆制的淀粉为原料。先将绿豆淀粉用水化开搅匀，锅内盛水烧开，待将要开时将化匀的绿豆淀粉倒入，边倒边搅，搅均匀后，盛入大瓷盘中晾凉，放入凉水浸泡，即成凉粉。

吃时用刮挠（一种刨凉粉的工具）沿着凝结的凉粉刨出条，放入碗内，浇上酱油、醋、蒜泥和胡萝卜丝、芝麻酱、辣椒油拌和，这种凉粉叫刮条。还有用刀切成小长条块的，也是浇上面的佐料食用。

另外，还有一种煮凉粉的吃法，这种吃法一般是在四川地区。把凉粉过水煮了之后，就上碎芹菜和葱，浇上炒制的酱料，又香又辣。

卖冰糕：风吹日晒游乡卖

20世纪70年代和80年代，烈日炎炎的麦收时节，冰糕在乡间最畅销，小贩们也都瞅准了商机，推着自行车穿梭在田间地头或者打麦场边，大声吆喝：卖冰糕！割麦或者打麦的农民，偶尔会买上一支，品味炎炎夏日里的一丝清凉。那时，孩子们不仅迷恋冰糕的清凉美味，就连那些被人丢弃的冰糕棍他们也视若至宝，爱不释手。

渊　源

早在3000多年以前，中国就有用冰解暑的记载。后来皇宫里就有了用奶和糖制成的冰棍。到了元世祖忽必烈时代，皇宫里又有了类似现在冰激凌的食品，叫作冰酪。直到清代，每当盛夏到来之际，北京大街上还有人买冬天入窖保存下来的天然冰块、冰核。

大约在1935年，北京有人把天然冰放进一个大木桶里，加入适量的食盐，这样的木桶就成了一个"冷冻室"。再准备许多圆柱形小铁筒，每个

小铁筒里都装满加了香料和糖的水，并插上一根木棍。然后把一个个装满糖水的小铁筒放进"冷冻室"的大木桶里，封闭起来冷冻。经过半小时后，小铁筒里的糖水就冻结成了冰棍。由于这种解暑食品很受顾客的欢迎，所以很快就在前门大街出现了专售冰棍的商店。

民国时期的冰棍摊

20世纪30年代，《申报》报道上海百姓依靠冰棍消暑。1936年《申报》报道："冷饮品中常以冰棒行销最广。"1938年《申报》报道："本埠冷饮业酸梅汤冰棒，供不应求。"

冰棍销路看好，人们欢迎，自然吸引投资者涌入。上海有些商家开始出售制作冰棍的机器，1939年夏天，一台二手机器可以卖到400元，日均产量在3000根冰棍的新机器，可以卖到1000元。

1941年，上海报纸仍在呼吁孩子们不要乱吃冰饮，说"市上所售的往往不很卫生"。

随着时间推移，到了20世纪70年代和80年代，冰糕开始成为一种普及的降暑食品。很多大城市都有专业冰糕厂，大量生产冰糕，这也为卖冰糕的从业人员提供了货源。当时，一支冰糕能赚四五厘钱。一大清早，很多卖冰糕的人便在冰糕厂排起了长队。当时提货很难，晚了，就没多大选择的余地了。冰糕箱一般80厘米至1米高，宽40厘米至45厘米，厚度15厘米至20厘米。箱体由木头做成，内包白铁，中间夹层里塞些刨花、锯木面、废旧棉花、衣物之类。码放冰糕前，还要在箱内一层层地铺垫毛巾之类的织物，底层和上面分别用上棉垫。一切都为了保温，能抵挡40摄氏度左右的高热，尽量做到"冷气出不去，热量进不来"，否则，几百支冰糕化掉，就亏本了。批发到了冰糕，就可以去沿街叫卖了。过去农村地区，多见骑着自行车、驮

旧时老冰糕的包装纸

着冰糕箱卖冰糕的妇女或者半大的孩子。

后来，由于冰箱和冰柜在中国日益普及，每逢炎热的夏季来临，无论城市还是乡村的大小商店，都有冰糕出售；许多家庭还习惯自制适合自己口味的冰糕；卖冰糕的小贩失去了市场，渐渐地就消失了。

流　程

20世纪80年代和90年代，卖冰糕的很常见，以妇女和孩子居多，他们带着麦秸草帽，骑着自行车，后座上固定着一个盛装冰糕的大木箱，用绳子捆绑得结结实实。当时，农村地区小学有麦假、秋假，一些村里孩子在田间地头也实在帮不了太大的忙，有的由于家庭经济困难，就在假期自己卖冰糕挣钱补贴家用。

走村串巷卖冰糕的人很辛苦，一大早要骑上很远一段路去进货，回来后连饭也顾不上吃就要走街串巷去卖。一箱子冰糕，能装百八十根，天热卖得快。要是遇到阴天或者下雨，买的人少，没卖完的冰糕有的厂家管退，不管退的冰糕就化成了水，只能自己承担损失。

卖冰糕的人每到一个村子，会一边推着自行车一边吆喝"冰糕冰糕，小豆冰糕；冰糕冰糕，白糖冰糕……"那时候，冰糕不仅可以拿钱买，还可以

以物易物，用啤酒瓶换，当时一个啤酒瓶可以换一根冰糕。

ᨒᨒᨒ 爆米花：味道微甜白如雪

传统爆米花制作过程现在已很少见了：一根扁担、一团炉火、一个风箱、一口黝黑爆米锅，一声巨响后，飘来阵阵香气，一锅热乎乎的爆米花就出锅了。在很多人童年的记忆中，那是一种幸福与甜蜜。如今，农村城镇地区还可以看到崩爆米花的，而在城市的街头却很难遇到了。

渊 源

爆米花是一种古已有之的膨化食品，起源可上溯至宋朝。当时的诗人范成大在他的《石湖集》中曾提到上元节吴中各地爆谷的风俗，并解释说："炒糯谷以卜，谷名勃娄，北人号糯米花。"

古时爆米花还被用来占卜、算命。

农人根据爆米花的响声及米花膨胀程度来预测该年的庄稼收成。如《姑苏府志》《太仓县志》《昆山县志》均有这样的记载："糯谷投釜曰卜流言，卜流年也。"古人除了用爆米花占卜庄稼收成的好坏，还用来算命。《吴郡志·风俗》中有明确的记载："上元，……爆糯谷于釜中，名孛娄，亦曰米花。每人自爆，以卜一年之休咎。"占卜时，爆米花"花多者吉"。

至明代，以爆米花占卜之风极盛。每年正月十三（另说十四），家家户户都要爆米花。青年男女用米花来占卜自己美好的未来，成年汉子则用米花来预测生意前景。

清代时爆米花占卜的民俗仍然流行，同时爆米花已进入人们的日常生活，广为食用。

清代以来，人们不仅直接食用爆米花，而且把其作为烹饪原料，加工成

菜肴、糕点等美味食品。屈大钧在《广东新语》中记载："广州之俗，岁终以烈火爆开糯谷，名曰炮谷，以为煎堆心馅。"爆米花在川菜中可入肴烹制成炒米野鸭羹等。

20世纪60年代，中国出现了转炉式爆锅，被人戏称为"粮食放大器"。当时很多小贩买来，然后走街串巷为人们崩爆米花。

20世纪70年代和80年代，街头巷尾常见崩爆米花情景。随着时代变迁，这种传统的爆米花早已淡出了人们的视线，街头崩爆米花行业也成为一个面临消失的老行当。

旧时的崩爆米花机

流　程

一辆推车、一团炉火、一个风箱、一口葫芦状的爆米花机就是爆米花师傅的全部家当。密封的带压力计的铁质容器，外形像鱼雷，支在烧炭火的小炉子上，摇着手柄就可以在炉子上旋转起来，炉子旁边接着一个手动的风箱。把玉米灌进容器里，加入少许糖精后拧紧盖子，再把它架在炉子前后的"V"形槽内。一手推着风箱一只手摇着炉把转着圈。几分钟后，随着"嘭"的一声巨响，热腾腾的爆米花就做好了。

在20世纪70年代和80年代，农村城镇只要听到"崩爆米花哟……"的吆喝声，人们就纷纷提着自家米口袋前去加工。那时，吃爆米花的人多，崩爆米花的也不少，如今只能偶尔见到了。

梨膏糖：三分卖糖七分唱

梨膏糖以前是手工制作，工艺很讲究，采用梨、老姜、红枣、冰糖、蜂蜜熬制，可以润肺、化痰、止咳、安神，吃起来芳香适口。过去卖梨膏糖的，是唱卖梨膏糖，"嚓嚓嘟嘟"的小锣声以及幽默诙谐的唱词和调侃，能吸引大人和孩子前去购买。

渊　源

据我国有关史料记载，梨膏糖始于唐朝贞观年间，距今已有一千多年历史，相传当朝宰相魏征之母患有咳嗽症，因嫌中药太苦，不肯喝药，魏征急中生智，选用甘草、薄荷、橘皮、茯苓、杏仁、莱菔子等中草药并加以梨汁、白砂糖等熬制成"梨膏糖"，供其母服用，不日即告痊愈。后经百年传承流入民间，成为清凉可口、老少皆宜的传统佳品。

上海梨膏糖目前在国内外享有盛名，深受广大消费者的喜爱。

上海历史上最早的卖梨膏糖的是城隍庙的"朱品斋"，创建于清咸丰五年。据传朱家拥有家传秘方，而且用料地道、精心配制，所以朱品斋开设以后，生意一直十分兴隆，其梨膏糖和药梨膏深受大众欢迎。

最具有上海卖梨膏糖经营

旧时上海梨膏糖的包装纸

特色的是当时在老城隍庙晴雪坊的"永生堂"梨膏糖店，其创办于清光绪八年。永生堂出售各类梨膏糖，店主张银奎父子还开创了现做现卖的卖糖方式。还有一家有名的梨膏糖店是"德生堂"。店主曹德荣原是"永生堂"的学徒，后来自己开店，为不忘永生堂恩典，取名"德生堂"，专研中医，改良梨膏糖的配方。

1949年以后，中央人民政府在50年代公私合营高潮期，把朱品斋、永生堂、德生堂组织起来，生产各色梨膏糖。

如今，上海老城隍庙梨膏糖是上海著名的传统土特产，深受国内外消费者的喜爱。

流　程

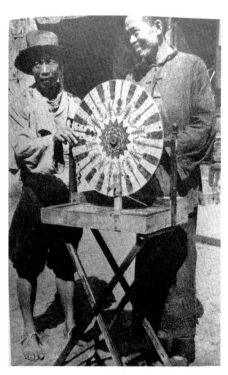

旧时卖药糖也搞转盘售糖，吸引顾客

梨膏糖制作不算难，过去，都是预备一个炭炉，炉上放一个熬制梨膏糖的紫铜锅，放入白砂糖，慢慢地在锅中熬，用手中的长竹棒不断地搅拌，看一看小气泡冒上来了，将已经磨成粉的药材倒入锅内，待搅拌均匀时，就连锅端起往一个一尺见方的红木格里倒。待糖汁与木格一样平，冷却凝固，在糖面上用木尺铁钎画线格，以便脱模时，将梨膏糖掰成一块一块的。

过去，梨膏糖讲究"三分卖糖，七分卖唱"。20世纪40年代和50年代，在上海，每当夜幕降临，小码头的空旷处，常有一副

四脚架，上置一个小木箱，内有做好的梨膏糖。架子的左侧用绳子缚住一根竹竿，挂着一盏汽灯。右侧有一条长凳，唱卖梨膏糖的艺人，站在长凳上，手拿一面小京锣唱开了："小锣一敲嚓嚓哴哴响，开场卖脱几块梨膏糖，这位老伯伯（指观众）吃了我的梨膏糖，返老还童体健康。老伯伯勿吃我梨膏糖，嘴上两根长须被老鼠全咬光……"

卖梨膏糖的艺人风趣幽默，见什么人唱什么词儿，不仅能吸引大量观众，还能较快地卖掉梨膏糖："老太太吃了我的梨膏糖啊，有说有笑寿命长啊！小妹妹吃了我的梨膏糖啊，走起路来真漂亮啊！……"听那诙谐幽默的唱腔，也成为买梨膏糖的人的一种享受。

货郎担：口齿伶俐嘴巴甜

货郎担就是挑着小担子摇着拨浪鼓吆喝叫卖小百货的人。过去，货郎担的足迹遍布乡村的每个角落，拨浪鼓的声音也响遍了村头巷尾。货郎担走村串户，促进了商品流通，给交通不便、信息闭塞的村庄带来方便。如今，货郎担已是乡村一道遥远的风景，珍藏在一代人的脑海里，成为抹不去的乡愁。

渊　源

货郎担起源久远，宋代的《严氏书画记》就有"宋苏汉臣儿戏货郎八轴"的记录。

在我国，大多数地方都有货郎担的记载，山东和浙江的货郎担在古时候影响很大，《水浒传》里就已经有了对货郎担的记述。

元朝时，《桃花女》有言："待绣几朵花儿，可没针使，急切里等不得货郎担儿来买。"可见那个时候货郎担已经很普及了。

老画中的货担郎

据史料记载，明末清初就出现了以物换物的货郎担。

现在我们大多数人印象中的货郎担，大都是在20世纪70年代和80年代出现在我们生活中的。那时候，商品短缺，商店集中在县城和集镇，乡下几乎没有。平时村民购买生活用品大多到设在大队部附近的供销社代销店。在交通不便的村落，一年难得几次到集镇供销社，更不用说到县城了。货郎担恰恰瞅准这个空缺，挑着小百货到村庄叫卖。他们不仅卖货物，同时还收购破烂之类的东西。他们的经营方式灵活，既可以用现金交易，也可以用实物交换。因此，货郎担很受农村男女老少的欢迎。

货郎的拨浪鼓是货郎担的标志，拨浪鼓一响，人们就知道货郎担带着日用小百货来了。拨浪鼓有大、小鼓之分，摇出的鼓点子有行路、进村、逗留、出村的不同。也有的货郎担敲手中的一块窄长的铁板。

货郎担一般体质要非常好，翻山越岭，一天不停地在一个个村庄走着，还得挑着很重的担子，非常辛苦。

随着时代的进步，大街小巷都有卖东西的，自选超市、购物广场、专卖店，等等，人们不缺购物的渠道，货郎担逐渐走出了人们的视野。

流　程

过去的货郎担，一头的竹箩筐上摆着一个四方的、装有玻璃的货盒子，盒子分好多格，一格一格摆着不同的小货物，例如玩具小铁片、玩具水枪和白色板糖，还有用透明的玻璃瓶装的糖果、糖丸等。担子的后头，搁着

针线、圆镜子、锅碗瓢盆等日常生活用品等。箩筐大多分为两层，箩筐的下层，一头装着废铜、旧铁、纸张、旧鞋等破烂儿，一头装着没有摆上的货物以及用商品换来的猪毛、鸡毛、鸭毛、头发等。

货郎担一进村，人们便把家里的猪毛、鸡毛、鸭毛和头发等，捧到货郎担跟前换取日用百货。有的孩子赶忙把家里平时积攒下来的破烂、旧鞋、牙膏皮之类的东西拿来换糖果。

遇到用大豆等粮食交换的，货郎担也不拒绝。他们虽然卖了东西，但箩筐里也增加了不少东西。虽然担子不轻，但毕竟是沉甸甸的收获，他们心满意足。

清光绪年间的货郎担

当铺：乘人之危假救济

过去有句俗语：穷人离不开当铺。旧社会的当铺，也称"典当""质库""押店"等，它专以"济民"为招牌，行牟利之实。如今，关闭的当铺又火爆了起来，只是名字叫典当行了，他们与旧时当铺有本质区别，主要是服务大众，解燃眉之急。

渊 源

当铺起源很早，在东晋后的南朝时已有寺院经营为衣物等动产作抵押的放款业务。

汉代时，典当在民间非常普遍，当时司马相如曾把自己穿的袍子拿到集市上阳昌家里去赊酒，有了钱以后再去赎回来。

唐朝时，当铺成为质库，唐玄宗时有些贵族官僚修建店铺，开设邸店、质库，从事商业和高利贷剥削。

宋代，当铺称长生库，由于宋朝社会经济日益发展，长生库（质库）亦随之发展。富商大贾、官府、军队、寺院、大地主纷纷经营这种以物品作抵押的放款业务。送入长生库抵押的物品除一般的金银珠玉钱货外，有时甚至还包括奴婢、牛马等，而普通劳动人民则多以生活用品做抵押。长生库放款时限短、利息高，还任意压低质物的价格，借款如到期不还，则没收质物，因此导致许多人家破产。

元代经营商业的大多数是回族人。开当铺的人也是回族人。元时当铺除称解库外，还称解典铺，典当放债的利息很高，劳动人民多有无钱赎当者，自己的质品被当铺吞没。

明朝正式称当铺，从事典当业的多为山西人、陕西人及安徽人。明朝乡

镇中还有"代当"，即乡镇小当铺领用城市大当铺的资金做资本，押的物品再转押给城市的大当铺。

清朝，当铺已十分普遍，乾隆时北京已有当铺600家至700家。清代当铺对人民的剥削相当严重。

1900年前后，北京当铺多达200多家，这些当铺的经营资本多来源于清廷内务府官员和太监。

清末民初，北京传统的当铺，都是由北京人开设经营的，老板雇用的职员都是知根知底的北京人。当铺的常客主要是清王朝破落皇族的后人。

中华人民共和国成立后，典当业被视为剥削人民的行业，而且因涉及官商勾结而被禁止。

旧时的当铺招牌

如今，国家已开放当铺经营，在通过所有审核后当铺列入合法经营的范围。

流 程

中国的典当业以"蝙鼠吊金钱"为符号，蝙与"福"谐音，而金钱象征利润。当铺的柜台高于借款者，故后者需要举起抵押品，接待员称为"朝奉"。在大门与柜台间有一木板称为"遮羞板"，另外有"票台"和"折货床"以进行交接手续；而当铺为多层楼房，用以储存抵押品。

典当业以前也供奉其他特有的行业神，即财神、火神、号神。号房内供奉火神、号神，一来是对老鼠表示敬意，免得各种贵重毛皮、衣料、绸缎、布匹遭受破坏；二来是为避免灾祸，防止发生火灾。

过去，每年正月，北京当铺的开张仪式很有趣。上海书店1992年出版的《京华风物》记述："正月初二凌晨，铺堂众人按等级职位依次排列，

相互团拜礼毕。总导演大缺（当铺内较为高级职称）传令开当铺门，四门大开，算盘摇动三通，这时从大门外跑进三位童子（实际上是提前安排好的当铺伙计），第一个手拿银锭元宝，第二个怀抱一大瓷瓶，第三个手执一柄如意，进来贺年。三件吉祥物都有个讲究，一为'立市之宝'（银元宝）；二为'平安如意'，取其'瓶'音；三为'吉祥如意'，取其'如意'。将这些吉祥物都放在柜台之后，又从外面走进一位当客（实际上是提前安排好的），身着紫锦衣，手拿土黄色白裤腰长裤一条，前来典当。业务人员焉敢怠慢，来人张口要价白银二两。管账先生立即开票、付钱，编入第一号当物。当然此裤不用赎，早已够本有余，主管伙计立即将此裤入库，作为镇库之宝物"。当铺的新年开张仪式，充满了封建迷信色彩，不过是为讨个彩头而已。

旧时的当票

旧时当铺的工作人员，通常是实行"终身制"的，不允许随便"跳槽"。当铺的员工，除工资、利润分配外，还供给膳宿，伙食较为丰盛，每月2日、16日以鱼肉改善生活。每年尚有四大犒劳，春秋两季还请员工分别看两次戏。

过去，老北京的各行各业都有自己的隐语行话，又称秘密语，当铺行业也有自己的行话。当铺称袍子为"挡风"，裤子称"又开"，狐皮称"大毛"，羊皮称"小毛"，长衫称"幌子"，戒指称"圈指"，桌子称"四平"，椅子称"安身"，

珠子称"圆子"，手镯称"金刚箍"，银子称"软货龙"，金子称"硬货龙"，等等。

当铺将平时常用的1至10的数字说成"由、中、人、工，大、王、夫、井、羊、非"，也有将这10个数字写成"喜、道、廷、非、罗、抓、现、盛、玩、摇"的。

当铺在写当票时，多用草书、简笔或变化字，其功能一是写时迅速，一挥而就；二是行外人难以辨认、模仿、篡改、伪造；三是防止不法当商来欺骗当户。

提起老北京的当铺，人们对老当铺评价不高，源于两点：一是服务差，二是盘剥重。

服务差，做生意讲和气生财，但当铺却恶声恶气，且当面说谎，故意将好东西说成是不好的，压低价格。

盘剥重，老当铺一般是五分利，此外还有很多霸王条款，东西只要进了当铺，当天取回也要按一个月计利。

直到中华人民共和国成立前夕，北京几家较大的当铺，与当地官绅也有所勾结。有的是由某个官绅入股，从中渔利，同时成为这个行业的"后台"。

过去的当铺纯粹为营利而生，如今的典当行主要是为了解决人们资金周转的困难，时代不同了，本质上也有区别了。

香蜡铺：生意红火物品多

香蜡铺算得上历史悠久，最为直观形象的资料首推宋人张择端的《清明上河图》，在众多的市肆招幌中就有香蜡铺。近百年间的香蜡铺，主要是卖敬鬼神的香蜡纸码等迷信用品，纸、墨、笔、砚"文房四宝"以及账簿

文具。

渊　源

　　旧时，在官府、民间盛行祭祀天地、神佛时，高香、蜡烛是必用之物。所以香、蜡行业极为兴盛。北京从金代海陵王天德五年（公元1953年）正式建都以后，封建王朝的统治者都迷信神佛，并利用神佛麻痹老百姓，以维护其统治。特别是清王朝在北京大建寺庙，有人说，"明修长城，清修庙"。北京在清代，烧香拜佛是人们日常生活中一件大事。根据社会的需求，商人和手工业者到处开办香厂、蜡厂和香蜡铺。

　　清末民初时，各种店铺琳琅满目，能满足人们吃、穿、住、用、行等各种需要，其中最贴近生活的就是香蜡铺。

　　香蜡铺中的主要商品，除了祭祀、敬神所用的芸香、线香、藏香、高香、百束香、子午香以及丧事所用的白蜡、婚庆所用的红烛之外，还出售各种神码（即纸制的神像）、黄表纸和折叠元宝所用的锡箔等。锡箔是一种纸，可以叠成元宝。黄表纸可以剪纸钱，银锞是纸制的银锭，线香除了祭祀用，点炮仗也用得着，所以香蜡铺的生意非常好。

　　除此之外，香蜡铺也经营一些低档小百货，如手纸、肥皂、牙粉之类，甚至化妆用的胭脂、香粉、桂花梳头油等，价格较低廉，以市井贫民为主要销售对象。

　　煤油，是光绪末年有电灯之前主要的照明能源，而煤油也有相当一部分归香蜡铺经营。

　　香蜡铺生意最红火的时节多在清明、端午、中元节、中秋节、冬至等时令节气。这些时候，生意

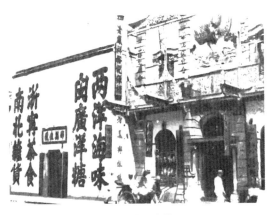

旧时路边的店铺

很是兴隆。香蜡铺是城市中一项大行当，在过去，各大城市的主要街道上几乎都能找到香蜡铺。

20世纪30年代后，爱国人士和进步青年倡导市民抵制日货，洋蜡制品和日货被撤出柜台，但国产货仍琳琅满目。20世纪40年代末，那会儿用蜡的人逐渐少了，而且一般的蜡制品日杂小店，路边摊位都有，香蜡铺生意开始清淡。

清光绪二十四年（1898年）进行"戊戌变法"。变法虽然失败，但一些新学堂在北京、在全国各地相继设立。由于青年人学习了新的科学知识，破除了封建迷信，所以烧香拜佛之人不断减少，以生产经营香、蜡烛为业的香蜡铺开始走下坡路。

进入民国以后，由于科学的发达，神佛在众多居民的观念中变得淡薄了，烧香拜佛之人日渐减少。直到1949年中华人民共和国成立，社会上没有人再公开去寺庙给泥胎偶像烧香礼拜了。

在老北京东四牌楼附近，较有名的香蜡铺就有天馨楼、蕙兰芳、合馨楼、万兴楼等。20世纪50年代后期，香蜡铺渐渐地绝迹于北京城。

流　程

过去的香蜡铺，一般门脸不大，门窗上时常张贴着各种各样蜡制品彩色宣传画，门口有一个大的蜡制广告模具，也就是幌子。很早的时候，香蜡铺的幌

旧时富贵人家点蜡烛用的铜质烛台

子是在门外两边房檐下吊装铁钩，下挂木质红色蜡烛（蜡烛横放）各一串，每支蜡烛之间用红线绳在两边连接牢固，离开间隔约25厘米，蜡头朝外，成软梯状。

香蜡铺的香种类很多，主要产品是三种：一是线香，因为粗细似一根粗线而得名，俗称"高香"，专供信佛烧香祭祀用；二是鞭杆子香，由粗长似鞭子之杆故名，此香既为居民燃香计时用，又为丧葬"接三"晚间送丧时点燃；三是杷兰香，为富有人家熏居室用。

蜡烛是香蜡铺的次要产品，因为销量远比不了香的销售大。走进香蜡铺，柜台上摆的蜡制品很多，有蜂蜡、白蜡、石蜡和洋蜡等，可以制作各式各样家庭照明用的蜡烛。就用途而言，有结婚用的喜蜡、庆寿用的寿蜡、丧事用的丧蜡，以及平时用的小白蜡等。有时香蜡铺也代销蜡品摆件用的蜡扦和蜡台，价格比杂货店的同类商品要低。

棚铺：扎彩牌楼搭席棚

早年，大户人家每逢结婚或祝寿等喜事时，都要搭建棚子，以表示家庭的富有，一般朋友及本村、邻村的乡亲们都要前来随份子，原有的房间也坐不下，必须搭建临时大棚，用来招待一般客人和乡亲。有的也是为了突出这类事宜的场面和展示个人的实力。

渊　源

棚铺，是一个古老的行当，其来源起始于举办婚庆或白事及老人祝寿等大型家庭活动。棚铺历史悠久，源远流长，活动范围极其广泛，几乎全国各地都有，千百年传承长盛不衰，清末民初时期达到顶峰。

以前，每逢过年过节及大型喜庆活动，例如婚丧嫁娶、老人祝寿，婴儿

十天、满月等，那些官员豪绅家庭，都要请人搭建短期临时彩棚及牌楼，一是用来招待较多邻里客人，二是为了显示家庭富有和增加喜庆气氛。

搭建彩棚和牌楼，是一项技术性较强的工程，不但需要深厚的力学知识，还要有一定的美学艺术，搭建出来的彩棚既要雅致美观，还要坚实牢固。有需求就有供应，由此滋生出一个行当，名曰棚铺。过去大城市人家办婚丧大事，一般都是在家里办，首先要在院子里搭棚，自然要请棚铺包办。棚分为`"喜棚"和"白棚"，婚、寿和小儿满月都属喜棚，丧事叫白棚。

搭喜棚时，在院子里平地起棚，多用杉木，称为"沙高"。喜棚棚顶四周竖立起彩色玻璃框，玻璃面上绘有彩色

民国时期为庆祝新店开张搭建的彩棚

民国时期商铺前搭建的凉棚

花卉，中间用红漆书个"喜"字或"寿"字，四周严丝合缝，边角不露一丝芦席痕迹。凡是暴露出的沙高、梁柱，一律用红布包裹，不露底色。

白棚又叫"脊棚"，是将整个棚搭成殿堂式样，飞檐起脊、兽头、雕饰、梁栋俱全，外形惟妙惟肖，实际上都是用编织极为精细的草席仿制彩绘而成的。脊棚一般比喜棚高得多，也大得多。

棚铺为一种商业性服务机构，除了搭建喜棚和丧棚，还应各界客户的需求，或为高门大户或豪商巨贾搭建夏季纳凉之凉棚，或为政府及社团组织搭建重大节日牌楼，或为各地庙会搭建各种游戏娱乐舞台，从中收取合理服务费获取利润。

中华人民共和国成立后，开始公私合营，各类棚铺都合并到一起。直到20世纪50年代，各地还能看到它们的身影，进入60年代，棚铺业日渐萎缩，现在已经很少看到了。

流 程

棚铺主要的工具有：竹席子，杉篙，麻绳，毛竹，油布（后来改为油毡）。生产工具是弯月针（用来缝制竹席子接口）、刀子（用来割断麻绳），还有钢钎（用来扭动铅丝绑制架子）、老虎钳子（俗称铗剪）、杉篙、毛竹等。

棚铺也有自己的行话，比如干活叫"搭儿"，上工说"上搭儿"。扑在竹席子上面的竹竿叫"逼"，手套叫"手把扎"。干活的时候是不允许戴手套的，因为容易失手，拿不住毛竹会出事故。

搭建棚子，首先把主要横竖框架绑好，接着固定覆盖棚面，最后的工序是上棚顶，谓之"上脊"，棚子上"脊"时，主人必须给"头搭"喜钱，以求吉利。

干棚铺这一行者，必须胆大心细，遇事不慌，要身手矫健、行动灵敏，好的棚匠，一干就几十年，技术精湛，手艺超群。

一般来说，牌楼、灯棚、彩棚、戏棚、神醮棚等，所用棚面种类繁多，如栏杆、傍柱、主柱、傍脚、花边、花窗、对联、诗屏等，它们用竹丝织成立体形象，装配成套历史故事、美丽神话等。棚面上有亭台屋宇、人物、山水、鱼虾、鸟兽、龙凤等图案，皆以竹篾笪平涂、彩绘或描金，也有用竹丝织成数寸高的工艺品者。

许多地方的庙会，彩棚的布置精彩纷呈，棚里有唱戏的、变戏法儿的、

说相声的、唱大鼓书的、玩杂耍的，五花八门，应有尽有。

过去，有条件的豪商巨贾家中办理老人的丧事，除请棚匠搭建彩棚以外，所有一应出殡抬杠人员，亦由棚铺负责安排，他们专门安排一位经验丰富的领班者，名曰"杠头"。在棚铺里，"搭棚扎彩"者皆为专职技术人员，而"抬杠"者均为临时雇的贫苦农民。

大车店：房屋简陋功能全

大车店是中国传统民间旅舍，主要设置于交通要道和城关附近，为过往行贩提供简单食宿。大车店因行贩常用的交通工具大车而得名，只有普通的商旅、车老板及行人才会居住。随着现代交通工具的发展，大车店逐渐消失。今日东北的许多地名，都是由从前大车店的店名而来。

渊　源

马车历史久远，安阳殷墟的考古发掘表明，中国在商代晚期已使用双轮马车。中国古代的马车用于战斗之中。到了汉代，随着骑兵的兴起，战车逐渐退出了战争舞台，两轮马车的使用也逐渐转向了民间。宋朝时，为了预防民变，朝廷禁止民间大规模养马，轿子成为大众出行的一种流行方式，马车进一步减少。

在明代以前，东北的主要运输靠水路，唐代两次征讨高句丽的军事行动，兵员和辎重运输都来自水路。明代为了加强对东北的统治，在明初和永乐时期，相继建立了辽东、奴尔干、建州等地区的驿站，但只用于邮递、运输军事给养和供奉物品等，主要是骡马驮运。

清末，随着围禁和长白山区的开发，出现了用以运输的畜力大轱辘车。公元1652年，清政府颁布辽东招民垦荒条例，山东登州、莱州的农民陆续到

东北垦荒，当时，东北三省虽然非常荒凉，但南北两条官道畅通，是过往客商的必经之路。有些人就沿着官道盖一些瓦房，开设大车店，为过往客商提供食宿。

民国初期，出现了橡胶轮胎的胶轮大车，民间大车运输业的兴起，促使为其服务的大车店开始普及开来。尤其是20世纪70年代以前，胶轮马车一直是民间运输的主要工具。由于马车可以长途运输，接纳长途跑运输的马车为主的大车店生意很红火。

过去的大马车，其样式皆为两根长长的木车辕托着一敞开式车厢，前后足有四五米长，车厢底宽不足一米，高不过50厘米，有的车厢前后还堵上桑条编织的车帘子运送煤炭沙土等重物，有的车厢上垛得高高的运送稻草、纸张、百货或废品之类。因为运输的距离不一，进行长途运输时，有时需要走三五天或更长时间，晚上必须找个地方住下来休息就餐，除了车把式要吃饭、睡觉以外，还要让牲畜休息一晚，吃足草料。大车店的出现就为这些人提供了方便。

大车店，是那时最简陋、最便宜的旅店，住宿费用相当低，是真正意义上的农民旅店。东北大车店一般位置上都是邻近县城、乡镇的交通要道，

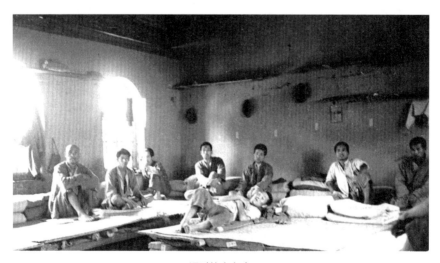

旧时的大车店

每隔十多里地就遇上一个大车店，布局上有点像清代的驿站。东北大车店是赶车人和拉车用的马共同的家，在这里赶车人可以好好休息，马有伙计帮忙喂，车有伙计帮着照看，车上的货物也丢不了，而且住店价格很便宜。因此，东北大车店能延续存在好多年，经久不衰。

改革开放后，我国国民经济快速发展，加上科学技术的飞速进步，许多现代化的运输工具纷至沓来，小四轮、三马、双排汽车、大卡车、大货车、客车等应有尽有，纵横驰骋几千年的马车逐渐淡出了人们的生产和生活。进入21世纪以后，无论大小城市还是中小集镇，都看不到大车店的影子了。

不过，远郊近巷的一些小旅店，吃得便宜，住得也随便，后院还可以停车，既经济又实惠，其实这种旅店有些就是从过去的"大车店"演变而来的。

流　程

大车店与其他旅馆不太一样，设施及住宿条件相对较差，大车店里有人居住的房间，也有大车及牲畜停放、住宿的地方。

大车店的院子一般都比较宽敞，因为要有地方停放牛马车，要有喂养牲畜的地方。房间设施大多较为简陋，除了有车把式住宿的平房或瓦房外，还有一排马厩、牲口棚。有的小型大车店更简陋，几乎连牲口棚也没有。尽管大车店的居住条件十分简陋，但店家对客人的车马照料得十分尽心。

东北大车店一般都是清一色的小平房，都是用土坯和苇草盖成的，待客的房间都很大，一进屋中间是条宽2米左右的过道，过道长有4米至5米，过道的两边是东北大炕，即为南北大通铺火炕。每铺炕上能睡十几个人，一个房间最多时能睡几十人。铺上长长的芦苇炕席，每人一床棉被一个枕头，一床被子紧挨一床被子。虽然住宿条件不好，但是相当便宜。

大车店的设施也比较简陋，一般都在地上放张木桌和几个长条凳，预备两个洗脸盆、胰子和毛巾，胰子是店家用猪胰子、羊胰子掺加火碱制做的。

先期的大车店都是男女混住的，来了女客人就安排在大炕一角，挂块布

帘，发个尿盆。后来发展到男女分住，有专门接待女客人的房间。有条件的大车店还开设了单间雅室、包房小灶，收费当然贵了许多，但比一般客栈还是便宜。

大车店一般都有伙食，基本是玉米面大饼子、大煎饼，夏季做些茄子、豆角等蔬菜，冬季主要是萝卜条汤、白菜土豆汤，豆腐算是好菜。大车店也负责给自带干粮的人热饭，店里赠送一碟咸菜，一碗开水。大车店只收住宿费、饭费和草料费，价格很低，热饭不收费。

大车店夜间都有打更巡夜的人，一是负责看管车辆牲畜和车上的货物，二是白天打扫院内及马厩的卫生，车把式们喂好自己的牲畜后，尽可放心地休息。

因为大车店是外地客人比较集中的处所，周围也带动起一些相关的买卖，如小卖店、小酒馆、铁匠铺、木匠铺、麻绳铺等，人越聚越多，久而久之就形成了村落和集镇。现在东北以店命名的地方，如郭家店、瓦房店、普兰店等，很多都袭用原来某家大车店的名字。

旧时赶大车的人

大车店红火起来后，使各行各业的人聚集到了一起，形成了一个小"江湖"。每到晚上，大车店里灯火通明，三教九流粉墨登场。最受欢迎的是唱"蹦蹦"的，也就是一男一女在台上表演。"蹦蹦"就是现在的二人转。可以说东北大车店与乡间的炕头地头一道培育了东北二人转这门民间艺术。

大车店的种类很多，从大车店外面挂的招幌能分辨出来。挂柳罐斗子的是一般的大车店，留车不备马料；挂一个梨包的大车店，只收驴车牛车，睡大炕，没有洗脚水；挂一串罗圈的大车店，车、马、人都管，而且晚饭后还有免费的戏班子表演。

随着机动车辆日渐增多，曾盛极一时的大马车逐渐退出历史舞台，"大车店"一词也很少有人再提起了。

扎彩铺：房屋车马花样多

彩扎最早源于古代民间的宗教祭祀活动，而后延伸为庆祝节日的一种装饰艺术，分为祭祀性彩扎和游艺性彩扎两大类。一般逢年过节、祈福拜神、红白喜事、添丁祝寿都用得到。彩扎品还常用作春节、元旦、端午等节日喜庆的游艺道具及观赏品。

渊 源

在过去的行业中，有一种行当是扎彩铺。一般在办白事时需求较多。古代中国风行厚葬，陪葬器物门类众多，彩扎祭品因其价格低廉在民间尤为盛行，祭祀之日，人们扎就房屋车马等供奉亡魂，企盼逝者能在阴间乐享富贵。

南朝梁宗懔的《荆楚岁时记》有正月七日"剪彩为人，或镂金箔为人，以贴屏风，并戴之头鬓"的记载，虽不是彩扎，但剪彩"像人入新年，形容

改从新也"，已有了浓厚的装饰作用。

　　唐代，彩扎艺术已开始盛行。彩扎匠人用竹备篾子做骨架，通过艺人巧妙的构思和娴熟的技艺，可以扎制成各种飞禽走兽、名山古刹和广为流传的戏曲故事。传说唐睿宗时京师安福门外制作灯轮，高约70米，"衣以锦绮，饰以金玉，燃五万盏灯，簇之如花树"；唐玄宗时尚方都将毛顺，"以缯彩结为灯楼，高一百五十尺"。这都是大型的、豪华的彩扎。

　　宋代，是彩扎艺术发展的极盛时期，据《东京梦华录》记载：汴京彩扎匠人"剪绫为人，裁绵为衣"，已经能扎出寿星、麻姑和栩栩如生的寿桃、寿面，作为献给长者寿诞的礼品。

　　明清以后，彩扎、纸扎在民间仍很盛行。民国时期的扎彩铺主要经营纸扎，纸扎品多用于红白喜事中，随着社会的进步，逐渐发展成为两种谋生形式，一种是单纯为"丧葬文化"服务的传统"彩扎活儿"；另一种是为满足大众娱乐文化和民俗节令出现的"灯彩""绢人"等新的彩扎工艺。不过，更多的扎彩铺是服务于丧葬事业，扎一些纸人、纸牛、纸马，等等，供有丧事的人家祭奠亡人时摆放。

民国时期彩扎的小汽车

中华人民共和国成立后，彩扎的创作题材开始反映现代生活，材料上也由过去仅用纸扎发展成为使用土、蜡、搪塑、丝绸布料等，使之更加富于表现力。

以泉州为例，过去民间彩扎来源于古时候的糊纸，扎制纸俑、古装戏人物等。20世纪五六十年代，泉州的民间彩扎工艺师卢全钗、陈昌土、张丽华等的彩扎作品《武松打虎》《梁红玉》《五虎将》参加全国工艺美术展览，获优秀作品奖。

2008年，彩扎入选第二批国家级非物质文化遗产名录。

流　程

彩扎分为"站活"和"坐活"两种，"站活"一般制作大型作品，如灵厝、彩楼等；"坐活"一般制作精巧作品，如知名人物、飞禽走兽等。彩扎的人物造型、玩具等以戏曲人物为主，制作流程分扎骨、包堆、剪贴、框线、画笔等，衣饰一般用绸缎制作，很有生活气息。

如今，彩扎艺人近年对传统技艺做了创新。传统彩扎的原料是用竹篾做架，但竹篾刚性太强易折，拿狮子为例，如今就采用竹藤刚柔结合做坯瓢，对狮头的角、额、须、鼻等形状、大小等的处理，每年都有创新。装饰环节中，仅以上须一项为例，以往单一用马尾，现已发展到用兔、羊、人造毛等，丰富了表现形式。

彩扎中的一个主要分类是丧俗纸扎，所扎制车马人物主要供焚化、祭祀用。丧俗纸扎一般要经过烤弯（烘烤竹条使之弯曲）、绑扎、糊纸、施彩等工序，所用扎纸主要是棉纸、宣纸、毛边纸，服饰图案一般采用木版刻印或金银箔剪镂，服饰衣纹采用折叠法、扎剪法、打折法等转折处理，人物造型采用动态骨架，很具艺术性和欣赏性。

丧事用品中，有彩扎而成的人、马、幡、轿、车、家具、家电、家畜、花圈、金山等。工艺所需材料主要有芦苇、秫秸、彩纸、白纸、线、糨糊等。

丧俗纸扎工序大致有五个步骤：

一是将芦苇、秫秸等截成长短、粗细不等的材料；

二是用线将截好的芦苇、秫秸扎出形状骨架；

三是裁剪不同尺寸、颜色的彩纸；

四是用糨糊把彩纸粘贴在骨架外部；

五是粘贴上花网、花边、花絮、花围裙等饰品。

第四章
农业农村类老行当

随着社会的进步和人民的富足，人们的价值观和生活习惯也在悄悄地发生着变化。一些手艺人和他们的行业，也从生活中消失了。弹棉花、锻磨、赊小鸡、钉马掌、捉漏等，都曾和我们的生活密切相关。还有那些杀猪匠、泥瓦匠、木匠、银匠及其行业，也随着社会的发展而消失，无奈地退出历史舞台。

那些传统的老行当，记述了历史的昨天，它们虽然退出了历史舞台，可是我们却不应该忘记它们，它们为过去的生活做出过无可替代的贡献，为人们服务了数百上千年，记住那份历史，传承那份精神，是时下的我们应该做的。

弹棉花：声声弦响雪花飘

弹棉花是一种老手艺，过去的弹棉花匠是用专用的弹弓先将棉花的纤维弹开，使其松软均匀，然后铺成一张张棉被，用专用工具压平。现在的弹匠弹棉花时多用一种专门机械——弹花机。过去，农村有不少贫苦农民和工匠因生活所逼，整年在外地为人弹棉絮，所以弹棉花是一个很辛苦的行当。

渊　源

弹棉花，又称"弹棉""弹棉絮""弹花"，是中国传统手工艺之一，我国最迟在元代即有此业。在元代王桢的《农书·农器·矿絮门》中就有记载："当时弹棉用木棉弹弓，用竹制成，四尺左右长；两头拿绳弦绷紧，用县弓来弹皮棉。"

有资料记载，在过去，弹棉花的京津一带居多，不过，艺人也分南北两地，通过他们所用的工具便可区分。北方弹棉花的弓子大多采用自然生长的弯曲树木，南方弹棉花的弓子基本采用竹片。弓弦都一样，均用牛筋。

弹棉花的店铺比较简易，但多是上门服务，因为一般人家里不够大，往往就在院子里、空地上，用条凳支上门板，搭个床即可开工。两人搭档，一般都是师徒、父子、夫妻、兄弟等。

弹棉，实际上指的是弹棉胎，

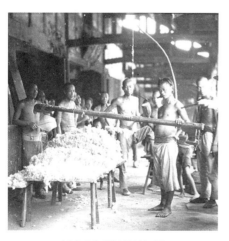

过去人们弹棉花的场景

也有的弹棉褥（垫被）。棉花去籽以后，再用弦弓来弹，絮棉被、棉衣的棉，就加工到这一步。如过去作为女儿嫁妆的棉絮都是新棉花所弹。一般人家也有用旧棉重新弹的。

从20世纪末起，弹棉花这项老手艺就已经慢慢地淡出了人们的视线。人们家里盖的，已经不仅仅是老的棉絮棉胎，取而代之的是品种繁多、色彩斑斓的各种各样腈纶被、九孔被。同时，弹棉花的手艺也慢慢地被机械化操作所代替，一个机械化工厂的生产效率是手艺人的几十倍。

由于棉絮一经重新弹制，又洁白柔软如新，比色彩斑斓的各种腈纶被、云丝被好，所以，现在手工弹棉仍在各地流行，并广受追捧。

流　程

"檀木榔头，杉木梢；金鸡叫，雪花飘。"这是弹棉花工匠对自己的手艺的一种诠释。

弹花的主要工具是杉木弓、

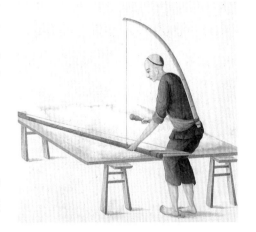

西方人画的中国人弹棉花的场景

檀木槌。此外，还有磨盘、弹花槌、牵纱篾、篾栅等。

弹棉花的人在工作时，系一条腰带，后插一根竹条，用绳系住，左手持弓，右手持槌。竹条高出头顶七八十厘米，超出肩膀的部分向前弯曲，用来悬挂弹花弓。弹棉花时，首先撕絮。旧絮翻新时，须先除掉表面的旧纱，然后撕松，再用弓弹。

篾栅很像凉席，皮棉在栅上弹可漏掉尘土。出门弹花时，将小用具放在栅内卷成圆柱，捆紧。弓当扁担，一头栅，一头压板，扛起就走。

弹时关键是振动弓弦，用木槌有节奏地打击，弓弦忽上忽下，忽左忽右，均匀地振动，使棉絮成飞花而重新组合。弦入棉花，弹弦四五下，随即

过去弹棉花的工具

提弓，空弹四五下，将弦上缠着的花弹开。若空弹几下后，弦上仍有棉花，用剃刀细心剔削。总之，弓弦要干净无花。

弹棉花对技术的要求还是很讲究的。以弹棉被为例，要经过打散、铺匀、磨盘、上纱网等数道工序。第一步是打散，把成团的棉花钩开、钩碎；第二步是弹棉花；第三步是铺完后，必须用一个木制磨盘把棉花压平整，这就是所谓的压棉；第四步是牵纱，用一块很大的纱网罩住整张棉被，让棉被定型；第五步是揉棉，手拿着木制磨盘在棉被上揉，还要人站到磨盘上踩，为的是使纱和棉花交织在一起，起到固定作用；最后用木制圆盘压磨，使之平贴、坚实、牢固。

锻磨：铁锤錾子响叮当

石磨是过去农村必备的生活工具，磨面、磨豆腐、磨红薯粉都离不开石磨。使用时间久了，磨齿变得平而钝，不仅磨面速度会变慢，而且磨出来的面也会变粗。因此，石磨需要找锻磨匠锻一下，会这门手艺的就是锻磨匠。20世纪60年代后期有了磨面机，石磨逐渐被淘汰，锻磨匠也淡出了历史舞台。

渊　源

过去的老石磨

磨，最初叫硙，汉代才叫磨。据文献记载，石磨起源于1900年前，西汉的淮南王刘安发明了石磨。刘安还发明了手摇石头磨来磨豆浆，丰富人们的饮食生活。我国石磨的发展分早、中、晚三个时期。西汉为早期，这一时期的磨齿以洼坑为主流，坑的形状有长方形、圆形、三角形、枣核形等，且形状多样极不规则；东汉到三国为中期，这时期是磨齿多样化发展时期，磨齿的形状为辐射型分区斜线型，有四区、六区、八区型；晚期是从西晋至隋唐，一直到今天。这一时期是石磨发展成熟阶段，磨齿主流为八区斜线型，也有十区斜线型。

在农耕时代，石磨是生活中必备的生活用具。石磨按大小分为腰磨、垒子（砻）、手磨几种。腰磨大得很，需要由驴拉或水力来推动；垒子比腰磨小一点的，常要两个人才拉得动；手磨是最小的，可以一个人手摇，也可以推动。红砂石、绿砂石、青石是加工石磨的最好石材。要做一个好石磨，要请石匠在家做上十天半月，石磨在很多贫穷人家几乎就是唯一值钱的家当。

石磨的大量存在，就离不开锻磨师傅。社会需要决定了这种职业存在的必要性。

如今，随着大机器

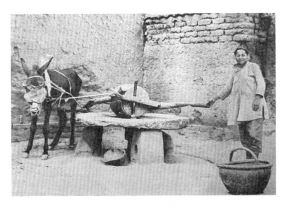

过去的驴拉磨

的普及，大型面粉厂越来越多，石磨作为粮食加工工具不得不退出历史舞台。除了磨豆腐之外，在一些旅游景区和饭店偶尔还可以看到石磨，靠卖石磨面吸引顾客、招揽生意。

流　程

从材质来说，石磨可分为红石磨、青石磨、大理石磨、花岗岩磨等。青石磨和大理石磨不耐用，花岗岩磨石质比较脆，易断齿，用上一段时间就需要锻磨。

石磨分为两扇，下扇固定在磨盘上，当中安有木楔，叫"磨脐子"，木楔上套铁圈，叫"磨圈"。石磨磨面、磨红薯、磨豆腐，靠的是上下两扇相对应的磨齿碾磨。久而久之，从事锻磨的石匠就会形成新的分工，类似于现代的生产和售后服务，也就是造磨和修磨，狭义的锻磨就是修磨。

一盘磨上有12个穴，每个穴有9个磨齿，共有108个磨齿，如有一个磨齿和齿沟不和谐就会影响磨面的效果。石磨使用一段时间后，磨齿就会变得平而钝，磨面的速度就变慢，磨出来的面粉就会粗粝。因此，石磨多则半年少则一年，就要锻凿一次。

过去的锻磨匠极少游街串巷，他们大多在家中等候需要锻磨的主顾上门邀请，然后背上工具上门服务。但也有石匠手擎铁锤、钢钎，走街串巷，专门为人锻打石碾、石磨，他们属于游走锻磨匠，有经验的主顾一般不会雇用他们。

修磨的工具不多，一般是一把小锤、两三根錾子，装在竹背箩里。修磨的工钱也不贵。

有事主把锻磨匠请到家中，锻磨匠就把磨扇搬下来，

过去用石磨磨面

分别把两扇磨面仰放在地上，然后端坐在旁边，右手握铁锤，左手扶錾子，顺着磨盘固有的纹路，用钢錾子把凹槽錾深。

锻磨是技术活，因为石磨的磨齿有公母之分，上扇的磨齿为"公"，下扇的磨齿沟为"母"，只有磨齿的高低和磨齿沟的深浅一致，"公""母"的契合度高，磨面的效果才会好。锻磨时用力大不行，力小也不行，力度全在手腕上。锻磨匠每锻好几道齿纹，就须仔细用嘴吹去锻碎的石沫，看看新锻出的磨齿是否恰当，凹槽是否均匀。如果石磨的磨齿太深，磨出的粉不细；如果石磨的磨齿太浅容易平钝，石磨就不耐用；但是，如果锻出的磨齿太锋利，又会减少磨盘的寿命。锻完磨，还得把两扇磨盘合起来，放进一把粮食转一转，试一试，如果磨起来有隆隆的声响，那就是磨齿不均匀，匠人必须再锻一次，直到磨声均匀为止。

锻磨匠大多有职业病，由于他们吸入的石粉过多，锻磨匠易患石肺（矽肺）病，故旧时的锻磨匠人很少有长寿的。

放蜂：追着花儿收获蜜

一顶帐篷，百十个蜂箱，千里辗转，365天的漂泊，放蜂人，一年四季都在追逐盛开的鲜花。放蜂人很辛苦，一个花期也挣不到多少钱。很多农村的人都去城里打工，不愿做农活，更不愿意养蜂，养蜂人越来越少了。

渊　源

蜜蜂的进化历史超过八千万年，普遍认为发源于喜马拉雅山，约在两千多万年前，孤居的蜜蜂进化为群居社会性蜜蜂。

中国作为世界上较早驯化蜜蜂的地区之一，和古埃及、古希腊等国家一样，有着悠久的食蜜及养蜂历史。殷商甲骨文中就有"蜜"字的记载，也证

明了早在3000年前我国人民就已开始取食蜂蜜。

　　我国最早的诗歌总集《诗经·周颂》中，有"莫予荓蜂，自求辛螫"之句，这是最先提到"蜂"字的典籍。公元前3世纪的《礼记·内则》中，有"子事父母，枣栗饴蜜以甘之"之句，说明在2260年前，人们已经把蜂蜜作为甜美的食品。大约战国时写成的《山海经·中山经》中，有"平逢之山……实惟蜂蜜之庐"的记载，这是最早提到蜂蜜的文献，也是最早饲养蜜蜂的记载。

　　魏晋南北朝时期，养蜂者便将驯养后的半野生的蜜蜂诱养到仿制的天然蜂窝或代用的木桶蜂窝中去，逐渐向家养蜜蜂过渡。公元3世纪，西晋皇甫谧的《高士传》中，记载了东汉时人姜岐"隐居以奇蜂、豕为事，教授者满于天下，营业者三百余人……民从而居之者数千家"。公元5世纪，南朝郑缉之的《永嘉地记》中，生动地记载了收容分蜂群的过程："七、八月中常

民国老画中的蜜蜂

有蜜蜂群过，有一蜂先飞，觅止泊处，人知辄纳木桶中，以蜜涂桶。飞者闻蜜气或停，不过三四天，便举群悉至。"

唐宋以来，由于经济繁荣，养蜂业也逐渐发达起来。至宋、元时，我国劳动人民对蜜蜂的认识及养蜂技术，已经达到了较高的水平。宋元时期，家庭养蜂较为普遍，出现了专业养蜂场。元代有多种人工蜂窝。如砖砌蜂窝和荆编蜂窝等。元代末期，养蜂业已具备相当规模。不仅有分散的副业养蜂，而且发展成专业养蜂场。

明清时期，徐光启的《农政全书》、宋应星的《天工开物》都有关于蜂蜜的记载。自明至清，养蜂业日趋昌盛。一般农户养十余群蜂，专业养蜂户养数百窝蜂。但蜂蜜的来源大多数靠山野收蜂采蜜，仅有少数靠家庭养蜂。截至清末，全国饲养的中蜂约20万群。

我国自1913年开始了新法养蜂，引进了西方的蜂种、活框蜂箱和养蜂新技术。

中华人民共和国成立初期，全国饲养蜜蜂50万群，收购蜂蜜约8000吨。20世纪50年代，养蜂在我国出现了第一次发展高峰，蜂群比中华人民共和国成立初期猛增4至5倍。1983年收购蜂蜜11万多吨，比中华人民共和国成立初期增长了10倍。

如今，养蜂人很多，都是科学化养殖，不过很多还是野外流动作业，机械装备程序差，基本靠手工操作，劳动强度大，加之蜜源资源受制于自然因素，流蜜量难以预测，致使养蜂抗御自然灾害的能力很弱，效益偏低，资金积累较慢，很多养蜂人也只是在坚持而已。

流　程

蜜蜂是高度社会化的群居动物，通常成千上万只一群，蜂群内部有工蜂、雄蜂和蜂王之分。

工蜂为生殖器官发育不完全的雌蜂，没有生殖能力，是蜂群的主要组成者，寿命三四十天，冬季最长可达半年，任务主要是采集食物、哺育幼虫、

邮票上的蜜蜂

泌蜡造脾、泌浆清巢、保巢攻敌等。采蜜的蜜蜂就是指工蜂。

雄蜂数量一般为几百只，个头比工蜂稍大，专职交配，交配完就会死去。

蜂王为雌性，一个蜂群一只，是蜂群的维持者，负责产卵，繁殖后代。

现在人们养殖的蜜蜂主要是从国外引进的意大利蜂和本土中华蜜蜂。意大利蜂个头较大，有一定的攻击性，中华蜜蜂较温顺，产蜜相对集中。两者不得混养。

放蜂中遇到的最大天敌是俗称"王蜂子"的胡蜂和马蜂，常常钻进蜂箱强吃蜂蜜，咬死蜜蜂，想办法消灭它们也是放蜂人的日常工作。

人工养殖的蜜蜂以一个蜂箱为一群。蜂箱上方设盖，低端有小孔，是蜜蜂的进出通道。掀开箱盖，中间立着数块长方形木框，蜜蜂便以此为支架筑巢，用自身分泌的蜂蜡筑成一个个六边形蜂窝，相互连接成一块，称为巢脾。

如果蜜源充足，一个蜂箱一天可收几斤蜜，也叫水蜜，含水量较多。有些蜂农从产量考虑，选择两天割一次蜜，这种水蜜会被收购商收走，然后进入工厂加工，加工的工序大概就是高温灭菌和水分蒸发，将浓度提高以达到国家标准，被称作浓缩蜜，市场上流通的蜂蜜80%以上都是这种浓缩蜜。

水蜜在蜂巢经过5天至7天的充分酿造，达到除去多余水分的目的，再经过一系列的生物、化学、物理的变化，当其浓度达到43摄氏度时，蜂蜜即为成熟蜜。

大部分的养蜂人从1月开始离家，追花采蜜。一般的路线是，2月到云贵高原一带采油菜花蜜，3月到成都采油菜蜜，4月到蒲江、眉山、龙泉驿采柑橘花蜜，5月到河南、陕西采槐花蜜，6月到甘肃、陕西采枣花蜜，7月到甘

肃、宁夏、青海等地采油菜花蜜、荞麦蜜、枸杞蜜、葵花蜜……总之，付出的是辛苦，收获的是甜蜜。

骟猪：一刀斩断"是非根"

过去，农村家家户户都会养家禽和牲畜，最常见的是养鸡和养猪，为的是卖钱补贴生活。把一只小猪养成商品猪，必须经过一道手术——阉割。承担这一重要手术的人就是我们俗称的骟匠。骟匠是农村的手艺人，一般是师徒相传，几百上千年没有太大的变化。

渊 源

中国养猪的历史可以追溯到新石器时代早、中期。广西桂林甑皮岩遗址中已发现距今约9000年的家猪骨骼。

距今约7000年的浙江余姚河姆渡遗址和桐乡罗家角遗址出土的动物骨骼中，家猪骨骼占很大比重，并有陶猪出土，说明家猪的饲养已有较大发展。

广东新石器时代早、中期的贝丘中发掘出的兽骨，也以猪骨为多，可见养猪在中原和华南地区早已盛行。

先秦时期，据殷墟出土的甲骨文记载，商、周时代已有猪的舍饲。西周时的《诗经》中有"执豕于牢，酌之用匏"记载，意为去猪圈里抓猪，做成美食，用来下酒。

商、周时代养猪技术上的一大创造是发明了阉猪技术。阉猪称豶。《周易》说："豶豕之牙，吉"，意即阉割了的猪，会变得驯顺，虽有利牙，也不足为害。《礼记》载："豕曰刚鬣，豚曰腯肥"，意即未阉割的猪皮厚、毛粗，而阉割后的猪长得膘满臀圆。这时候起，骟匠已经是很普遍的行当了。

春秋战国时，大小国家都开始养猪，不过，当时养猪很大程度上是为了做军粮。

汉代，随着农业生产的发展，养猪已不仅为了食用，也为积肥。至汉代时止，放牧仍是主要的养猪方式。西汉以后，为了积肥，设计建造了各种形式的猪圈。两汉时期，养猪成了一个发家致富的好行业，汉光武帝刘秀的五个小舅子全是养猪大王，因此当时还流传一句民谣：苑中三公，门下二卿，五门嚄嚄（huo huo），但闻猪声。嚄嚄，表惊讶之意。

到了三国、魏晋南北朝时期，养猪业则有所下滑，原因是汉末三国割据，征战不断，人口锐减，养猪业受到冲击，而北方的游牧民族入侵中原，带来了马、羊这样的食草动物，却无法提供猪吃的饲料。

唐代时，经济繁荣，官府和民间都饲养猪，大唐农业部（长安司农寺）就养了三千多头猪。唐代的笔记小说《朝野合载》里说，南昌有人养猪发了大财，因而当地人称猪为"乌金"。

到了宋代，养猪业更有较大的发展。据宋人孟元老写的《东京梦华录》载，农户们结伴去农贸市场卖猪，"每日至晚，每群万头"，足见成交量之大。

元代在扩大猪饲料来源方面有很多创造。据《王祯农书》记载，江南多湖泊地区已用滋生很快的萍藻一类水生植物来喂猪。山区养猪，有的以橡实为饲料。另外还有用发酵饲料喂猪的。大量利用青粗饲料、适当搭配精料的饲养方式，

民国时期的赶猪人

促进了养猪业的发展。

明代中期，养猪业曾经遭受严重摧残。因"猪"与明代皇帝朱姓同音，被令禁养。但禁猪之事持续时间不长，正德以后养猪业又很快获得发展。

鸦片战争以前，养猪业仍较发达。全国各府、州、县的地方志中，大都把猪列为"物产"之一，对一些特产名贵猪种，记载尤详。如同治四年（1865年）的《荣昌县志》中，即把荣昌猪列为特产。

鸦片战争以后，由于帝国主义侵略，内战频仍，自然灾害和疾病流行，养猪业遭到严重摧残，急剧衰落。

中华人民共和国成立以后，养猪业才得到迅速的恢复和发展。

民国时期，有些农村流传这样一句俗语："一敲二补三打铁"。"一敲"是指骟匠，"二补"是指补锅匠，"三打铁"是指铁匠，这些手艺人，在当时的农村算是不愁吃不愁穿的。

过去，农村很多人家都养猪，为的是过年卖钱。小猪生下来之后的一段时间，即仔猪期，因为卖的时候只有几十斤，要装在笼子里挑到街上去，所以又叫笼子猪。笼子猪生下来一个月的样子，就得请骟匠来阉割，公的（又叫牙猪）去掉睾丸（又叫猪睾子），母的（又叫草猪）去掉卵巢（农村叫儿肠），以免猪长到一定时候发情影响生长。当时骟猪匠很吃香，走街串巷，生意不断。

现在的农村，散户养猪的已经减少，规模化猪场开始逐步铺开，在农村也很少见到骟猪匠了。

流　程

过去，农村地区，骟匠有明显的标志。他们往往推着自行车游村转巷，在自行车头上挑着红布条的标识。行头很简单：一面小铜锣，一个极其简单的手术包里装两三样骟猪用的工具，只要听到铜锣声响，就知道是骟匠来了。

骟匠的工具简单，一头是锋利的刀子，一头是钩子。刀子划开皮肉，钩

子钩出儿肠，都是一气呵成。

主家把小猪交给骟猪匠，骟猪匠将小猪平着往地上一放，一只脚踩住头，一只脚踩住尾，手上则利索地下刀。用刀将其割开一口，开口大小能将其睾丸挤出即可。然后将连接睾丸的一些连接膜及输精管不断地推挤，直到将其挤断，将睾丸分离出来为止。然后，用同样的方法将另一个睾丸摘除，再将碘酒洒涂在整个伤口上，骟割就完成了，骟割后一两天内尽量让猪多跑动，少趴卧。

骟母猪仔也就是兽医学上的卵巢摘除手术，有些复杂。骟猪讲究做得干净利落，如果骟割得不彻底，猪喂肥了，杀出来的肉有膻骚味。尤其是母猪，若没弄干净，长大还会发情，农民把它当肉猪养会长得慢，当母猪养又下不了崽儿。

老邮票中猪的形象

在二三十年前的农村，那时阉割一头猪的费用在5元到10元不等，骟猪匠不缺生意，属于高收入人群。不过，如果阉割的家畜意外死亡，就需要按照相应价格赔偿。

随着养猪逐渐规模化发展，如今，农村散养户越来越少了，规模化猪场越来越多，骟猪工作都由专业的兽医来操作，骟猪匠没有了用武之地。现在农村已经很少有走街串巷的骟猪匠了。

杀猪匠：经验老到年节忙

杀猪匠，又名屠夫，俗称刀儿匠，过去农村专司宰杀生猪等牲畜以及卖肉的人。过去，杀猪对农村人来说是一件大事。杀猪出血是否迅猛、过程是否顺利都成为来年是否吉利的兆头。因此，好的杀猪匠需提前预约。如今养猪规模化了，杀猪也有专门的场地和人员，农村杀猪匠这个行当也在渐渐消失。

渊　源

猪大概是人类最早饲养的家畜之一，自古家家都养猪，餐桌上自然少不了猪肉。现代人祭祖、祭神也大多用猪肉。要吃猪肉，就得有杀猪的。

在20世纪的农村地区，自古以来就有杀年猪的习俗，到了冬腊月间，家家户户都要忙着杀猪过年。每年这个时候，便是杀猪匠们最忙碌的时候，往往都要事先预约，以便及早安排。在杀年猪那天，主人家更是全家动员，男人们打下手，妇女们做饭菜，小孩子跑前跑后，个个忙得不亦乐乎。常常一家杀猪，街坊邻居都要赶来围观，处处充满了欢乐。

20世纪，杀猪是没有工钱的，唯一的报酬来自猪鬃和猪毛，一个冬天，能攒下百八十斤猪鬃和猪毛，也是一笔不小的收入。在缺吃少喝的年代，杀猪匠在冬天里却能天天酒足饭饱。

随着时代的进步，除了猪鬃和猪毛，杀猪匠开始实行有偿服务。经验老到、活儿细致的杀猪匠依然比较抢手。

近些年，我国对食品安全犯罪持续保持高压态势，对生猪屠宰实行定点屠宰和检疫制度。生猪屠宰必须取得生猪屠宰证书和生猪定点屠宰标志牌，如果没有这些证件，就属于私设生猪屠宰场，是违法行为。

如今生猪的屠宰加工大都由专业的加工厂来完成。因此，传统的杀猪匠越来越少，只在边远山区还可见到他们的身影。

流　程

传统的杀猪匠，以张飞为祖师。他们不仅杀猪过程相当讲究，杀猪的刀具也很讲究。一把两尺左右的杀刀、一把桃叶形的开边刀、一把厚厚的砍刀、两三个卷曲如瓦形的刨子、一把一米多长的铁杆通条、两副扎实的钩链，就是杀猪匠的吃饭家伙。

王梦白（1888—1934）画作《夕阳芳草见游猪》

乡村里的杀猪匠干得最多的活就是杀年猪，其次就是哪家有红白喜事帮忙杀猪，即使给红包，多少也是随主家的意愿和财力。

杀猪分两种，一种是带皮猪，即带皮杀猪，杀完之后保留猪的猪皮；另一种是剥皮猪，杀猪的时候把猪皮剥去。剥皮猪的猪皮自然是有专门做猪皮生意的人集中回收，然后卖出，最大的用途就是做成皮革。过去华北农村一般是杀带皮猪。

过去农村杀猪，全是人工操作，其工序很多。先由几个身强力壮的人，把肥猪逮来按在杀猪的案上，杀猪匠一手拽着猪耳朵，另一只手用40厘米左右的大长刀从猪脖子插进去，直插心脏（直插心脏是为了快速放血）。有的人家会用盆子接着猪血，拌上麦麸作为饲料喂鸡；有的人家会直接拌上面粉，摊成薄饼，就着葱花炒

了吃。

　　放完猪血，杀猪匠用柳叶尖刀，在猪蹄上割开一个三角口，用一根长2米、直径1.5厘米左右的铁棍，即挺杖，从划开处往猪的身体里横捅竖捅前捅后捅。各个部位都捅到后，便抽出挺杖，开始用嘴吹猪，即口对准划开的三角口，使劲向猪的体内吹气。直到猪的整个身体慢慢鼓起来，然后用绳子将三角口捆住。

　　吹好后，把猪放进装有开水的大桶或大锅里，翻几个滚后，就拿刮子开始刮毛。刮完毛后，将肥猪用铁钩子挂在房梁或木架上，进行肉体分割。

　　先要砍下猪头。猪头是好东西，是过去农村一家人的过年菜。猪头肉好吃，可拾掇起来很费劲。猪头部位褶皱太多，尽是猪毛。要用烧红的火筷子烙、用沥青浇、用手拔，一个猪头拾掇干净差不多要用半天时间。

　　再下来就是"开膛破肚"了，陆续取出猪心、猪肝、猪肺、猪肚子和猪腰子。剩下的是猪小肠、猪大肠，猪的肠子里面满是粪便，需要将肠子翻过来，用热水反复地洗好几遍。猪小肠可用来做香肠的包衣。猪大肠看起来最脏，但是洗净后却是难得的食材。

　　杀猪匠每分割完一块肉，就会用刀在猪肉上打个洞，让主人挂起来。猪

民国时期的白玉雕山猪摆件

肉剁好了，收拾完，把猪毛拢在一起带走。主人问杀猪价钱，掏钱付款，如果时间还早，杀猪匠会匆匆忙忙奔下一家。

20世纪80年代左右，有专门收猪杀猪的，他们买了农户的猪，在自家杀完，然后到集市或者村子里卖猪肉，这就省下农户自己请人杀猪的麻烦和费用了。随着时代发展，集中化养猪开始盛行，农村杀猪匠很少见到了。

赊小鸡：春赊秋收信用高

在过去的农村地区，一开春，村头就响起"赊小鸡喽——赊小鸡"的吆喝声。所谓"赊小鸡"，就是农家春天买小雏鸡、秋后还账的办法。卖雏鸡的商贩挑着两个大箩筐，或用自行车驮个大箩筐，翻山越岭、走街串巷，哪家什么日子赊了多少鸡崽，他记在小本子上，秋后他带小本子来收钱，谁家如果实在没钱，也可拿鸡蛋来顶账。

渊　源

中国养鸡的历史悠久，距今约六七千年前的新石器时代中期就有家鸡的出现。考古学家在河北武安县磁山文化遗址发现"家鸡"骨，河南新郑县（今新郑市）裴李岗又有鸡骨出土，西安半坡村也挖掘出零碎的鸡骨。

过去赊小鸡的小贩

3000多年前，殷墟的甲骨文中已有鸡的象形字。这表明，3000多年前的鸡已被驯养。

先秦时代的历史文献记述鸡的事例已很多，而且被列为六畜之一。《尚书·牧誓》说："古人有言曰：牝鸡司晨。"在那时候已有

饲养司晨报时的鸡。

汉初，《西京杂记》说："高帝既作新丰，……放犬羊鸡鸭于通途，亦竞识其家。"可见当时的城市里有如近世，也在饲养禽畜。《前汉书·龚遂传》上说，渤海太守鼓励农民生产，要求每家养两只母猪、五只母鸡。由此不难看出，两千多年前在北方养鸡供肉用和产蛋用已相当普遍。

随着时代的发展，到了20世纪60年代和70年代，农村地区生活困难，农家各户基本都养鸡，少则一年十多只，多则二十多只，并且都是多养母鸡让其下蛋售卖，每年靠卖鸡蛋就能应付全家一年的油、盐、酱、醋、茶、火、烛、酒等项目的支出，甚至孩子的学费也能解决。

各家各户每年都要养鸡，却一般都不能自家孵化，只能在早春买些小鸡来喂养。这种"买卖"小鸡的行为，过去称为"赊小鸡"。之所以要"赊"，是因为那时农民一年到头手里的钱不宽裕，过年时就花出不少，早春时还要把主要资金投入春季生产，基本就没有多余的现金来买小鸡了，所以买卖双方就约定俗成，一般当场不进行现金交易，而是先赊欠着钱。等赊小鸡的农户把鸡养大了，到深秋初冬卖了成鸡或者卖了鸡蛋以后，有钱了再结账。

当时小鸡也就一两毛钱，小公鸡还要便宜一些。一家赊上十只八只小鸡，其总价也不过几块钱。但在那个贫困的年代，就是这区区几块钱，大多数农家也确实拿不出来，所以才产生了赊小鸡这一行当。有钱的人家也可以交现钱，商贩会给予适当的优惠。

到了秋季，赊小鸡的人

南宋李迪《鸡雏待饲图》，故宫博物院藏

就会拿着账本，按春季赊小鸡时商定的价格，到各村各户收账。

在20世纪70年代以前，赊小鸡的人大多是步行，用两头向上微翘的扁担挑着盛小鸡的筐箩叫卖，一次能挑100多只小鸡；20世纪70年代到80年代，是用自行车一边一个载着两个车笼叫卖，一次能载300多只小鸡。

现在，人们习惯了吃鸡蛋去养鸡场买，吃鸡肉去市场上买。散养鸡的农户也少了，农村赊小鸡的现象也基本不见了。不过，现在依旧有卖小鸡的，一般在城镇农贸市场，或者卖宠物的地方，人们买了也是为了给孩子玩，很少为了养鸡下蛋。

流　程

20世纪70年代和80年代，开春以后，就有赊小鸡的了。赊小鸡的人一进村，就会选村子里人最多的路口，或者村内较大的空闲场地，放下扁担，或停下自行车。

他们先将自己带的"芫（xué）子"放在地面上。芫子是用秫秸或芦苇的篾儿编成，是农家做囤用的一种粗席，宽约30厘米。一圈芫子让小鸡们在里面既有充分活动的余地，又便于人们再次挑选和抓取。

芫子能大能小，即围成的圈子半径有长有短。如果赊买小鸡的人说想多要点，那这芫子圈就围得大一点，否则就小一点。也可用同一盘芫子在两头围出两个圈子供两个人同时挑选小鸡。

那时的农村，不只是

明宣宗朱瞻基绘《子母鸡图》，台北故宫博物院藏

要买小鸡的妇女们会围上来看小鸡，就是一些玩耍的孩子也会挤到跟前看可爱的小鸡。

赊小鸡要精挑细选。选完之后，就是赊账。在山东、河南和河北的一些农村，1980年左右，一只小鸡现钱交易是一块钱，赊欠价一只再加上两毛；1990年左右，一只小鸡现钱是一块五，赊欠价再加上四毛。

赊小鸡的一般记下买方户主的村名、户主名、所赊小鸡的数量、价格等事项。秋后，甚至是年底，按账本所记，到相应的户主家中收账。

现在，养鸡的农户少了，赊卖小鸡的现象也少见了。

阉鸡：肉质更嫩生长快

阉鸡，俗称熟鸡、骟鸡、镦鸡，就是通过外科手术所指的摘除公鸡的睾丸。阉鸡是一种古老的行当，在广大农村千百年来保持这一习俗。阉掉的公鸡，性功能变异，不喜欢活动，管理更方便了，改善了育肥效果，而且被阉过的鸡肉煮熟后肉质更细嫩、鲜美、可口。

渊　源

阉鸡的历史悠久。远古时，江南地区的人们不太爱吃公鸡，为了方便管理和改善育肥效果，更为了改善肉质，等小公鸡仔长到一定大时，就叫来阉鸡师，施行阉割手术。人们把这种做过手术的鸡叫阉鸡。

最早记载文献的阉鸡方法是东汉时期华佗的《华佗神方》，华佗阉鸡有秘法："公鸡生后二三月，即可阉割。阉割之前，自朝至暮，宜先令绝食。然后紧缚两翅，置鸡身于阉割台上，台以竹木制之，有枢机能固定鸡身……"

在宋代，戴复古在《访许介之途中即景》诗中就提到了阉鸡："区别隣

家鸭，群分各线鸡。"

元代，汤式《庆东原·田家乐》曲之一中，"线鸡长膘，绵羊下羔，丝茧成缫"，说的就是这种被阉割后的公鸡。

明朝朱权编著的《臞仙神隐书》一书，对畜禽阉割谓之骟马、宦牛、羯羊、阉猪、镦鸡、善狗、净猫，由此说明在当时畜禽阉割技术已广泛应用于饲养家畜和家禽。

阉母鸡则始于明末清初。通过阉割手术控制母鸡的激素分泌，进而控制产肉的品质，提升口感。那个年代的阉母鸡，因成长较慢，淘汰、死亡率高，所以阉母鸡只以贡品的形式，流行于明、清两代的皇宫贵族之间。

阉鸡好处多多，可以达到"老公鸡的体重，老母鸡的油脂，仔鸡肉的嫩度"，因此自古以来阉鸡肉成为脍炙人口的佳肴珍品。

20世纪80年代以来，随着农村专业化、集约化养鸡业兴起，阉鸡的大群饲养也逐步出现。

如今，在农村地区，阉鸡这一行当已濒临消失，只有在一些偏远的乡村，偶尔还可以看到阉鸡师傅的背影。

民国时期母鸡、小鸡摆件

流　程

过去的农村，各家各户都喜欢养鸡，不过都喜欢母鸡，不喜欢公鸡，因为母鸡可以下蛋换零花钱。

公鸡在阉割之前很富有攻击性，活动能力很强，往往把喂它的饲料很快消耗掉，所以养鸡的成本高居不下，而且肉质很差。所以，在很多农村地区，等小公鸡长大一些就请阉鸡师傅来阉鸡。阉割过的公鸡性情会大变，甚

至可以代替母鸡照顾小鸡。

每年四、五月份，当农家的小公鸡换出亮羽之际，阉鸡匠就会活跃在农村，或者在乡镇的市集里，为农户阉割小公鸡。

阉鸡师傅的标志是肩头扛一长柄网兜（用以捉鸡），网兜柄上吊着一只布包（布包里装着阉鸡工具），这种装备，走在路上，人们就知道是阉鸡的。

阉鸡的工具有：固定夹板、铜弓、细线、钎匙、小勺子、手术刀、镊子。

有人邀请，阉鸡师傅便开始干活。户主只要指出是哪只小公鸡要阉，阉鸡师傅就用长柄网兜把鸡网住，然后抓进鸡笼里。

阉鸡的时候，先让主人家打来一盆清水，把阉割的所有工具泡在水里面。等上一会儿，抓住小公鸡的脚，坐在小板凳上，先挤压鸡的肛门把粪便排出，而后用固定夹板把鸡的双脚捆牢，并夹在双膝之间，就开始阉割手术。

在要阉割的地方，把毛拔去，然后用利刀一划，切开一道口子，再用"铜弓"（两头带有钩的阉鸡工具）把那道口子扯成一个小洞，接着用一根约30厘米长、一头系着条细线儿、像枚缝衣针的铁丝，伸进口子里头，捻起线儿拉扯几下，再用一个小勺子把鸡子（鸡的睾丸）从里面掏出来割掉，掏完鸡

明代吕纪绘《毛鸡图》

子后，掰开鸡的嘴巴灌上几滴水，一只鸡便阉好了。

阉鸡技艺没有专门的培训，全是靠师承传授。如果学艺不精，没阉干净，叫"假阉"，日后就变成了"水雄鸡"，偶尔还会打鸣，长肉的效果也不佳，是村民们最忌讳的。

鸬鹚捕鱼：矫健鱼鹰迅捷鱼

用鸬鹚捕鱼是中国劳动人民传承千年的古老技艺。鸬鹚，又叫鱼鹰，身体乌黑，很少鸣叫，帮人类捕鱼却已有上千年的历史了。它与渔民朝夕相处，有很深的感情。在南方一些水域，矫健的鱼鹰、迅捷的鱼儿、黝黑的渔夫、碧绿的江水，构成了一幅完美、动人的和谐画卷。

渊 源

在我国，很早就有人开始驯养鱼鹰，并用它们捕鱼。中国古籍《管子》中就记载："渔猎取薪，蒸而为食。"

由于野生鸬鹚十分容易驯化，所以在中国南方渔户多驯养此鸟，驱使其捕鱼。这种古老而又原始的捕鱼方式，至少已延续了上千年。

汉代的《尔雅》及东汉杨孚撰写的《异物志》，均记载鸬鹚能入深水捕鱼，湖沼近旁之居民多养之捕鱼。又据《古农书简介》所载："驯养鸬鹚捕鱼，大概起源于秦岭以南河源地区。三国以后，开始推广。"

唐代诗人杜甫的诗中有 "家家养乌鬼（鸬鹚的别名），顿顿食黄鱼"之句，可见在唐代，鸬鹚捕鱼曾一度盛行。

明代，在李时珍的《本草纲目》中描述了饲养鸬鹚的盛况。驯养鸬鹚的方法是把鸬鹚捉到后，饲养几天，让它驯服。训练的时候，先用很长的绳子缚住鸬鹚的脚，绳的另一端缚在河港的岸边。就这样把它赶到水里，叫它入

水捕鱼。等到捉到了鱼，训练的人嘴里发出特别的叫声，将鸬鹚叫回岸上来，再用小鱼喂给它吃。吃过以后，再赶到水里去捉鱼。这样天天训练，大约经过一个月，便可用一只小船，让鸬鹚站在两边的船舷上，再把船摇到合适的地方，把它赶下水去捉鱼。先把脚上所缚的绳子解掉，再在头颈上套上一个环子使鸬鹚的项颈只能吞下小鱼，不能吞下比较大的鱼。大鸬鹚被驯服以后，小鸬鹚就可以跟着大鸬鹚学习。

鸬鹚每年冬天繁殖后代，一只鸬鹚一次约下15个蛋，少的也有三四个。小鸬鹚出生后约2小时至3小时才能喂食，首次喂食必须喂小泥鳅的头，因为小泥鳅头有骨头可以把小鸬鹚的喉管撑大便于下次喂食。三个月后鸬鹚的羽毛长齐，可以开始学习捕鱼。

鸬鹚捕鱼的方法有四种：

一是用渔网把鱼围住，然后让鸬鹚把鱼赶进网，叫用网；

二是把鸬鹚放到江中沿江而下，叫放漂；

三是在某处深潭停留不走，让它捕鱼，叫放潭；

最后一种是渔火，是晚上工作，鸬鹚跟着渔夫的灯光流动性捕鱼。

现在一些渔民常采取的方法是放漂和放潭两种。

明代林良所画的鸬鹚

鸬鹚嗜吃鱼类，对养鱼业有害，现在渔民很少养它捕鱼。但在一些河网地区，由于河面狭窄，不便于实行大规模捕捞作业时，所以渔民多养鸬鹚帮助他们捕捉鱼类。一只鸬鹚每天只吃1斤半的鱼苗，但是一只鸬鹚每天能捕鱼10千克左右。所以渔民对鸬鹚很爱护，把它们称作"渔家宝"。

这种古老的捕鱼方法只能满足自给自足的小生产经济，在近代已很少采用。即使有，也是作为民俗项目为游客表演用。

流　程

鸬鹚的捕鱼本领与生俱来，能潜入水下10多米深，屏气可达一分多钟。鸬鹚的这种天性加上捕鱼人的特殊训练，使它们成为不可多得的捕鱼高手。

鸬鹚在我国分布很广，仅在青海湖就有鸬鹚与斑头雁、棕头鸥、鱼鸥组成的四大候鸟群，总数在4500只左右。

鸬鹚的外形像鸭，黑色羽毛中又微带一些紫、蓝、绿色光泽；嘴粗长而且最前端有钩，极善于潜水捕鱼；眼睛发绿，能在水中看清各种鱼虾；鸬鹚喉下有一个宽大的皮囊，能暂存捕捉到的鱼。

让鸬鹚捕鱼还要讲究门道。捕鱼当天早上不喂食，鸬鹚饿着才有叼鱼的积极性。渔夫在鸬鹚脖子上扎一根绳子，以免鸬鹚把鱼吞到肚子里。鸬鹚脚上系一条约1米长的绳子，渔夫手上握着一根5米多长的竹竿，在竹竿头处扎有钩子。当渔夫发现鸬鹚叼到鱼，便撑竹排赶上，用竹竿钩住鸬鹚脚上的绳

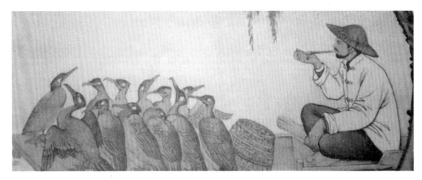

旧时年画上的鸬鹚和渔夫

子，拖上竹排，掰开鸬鹚的嘴，把鱼倒进鱼篓里。

鸬鹚捕鱼有个特点——有大鱼绝不捉小鱼，一条三四斤重的鱼，一只鸬鹚就能毫不费劲地把它叼出水面。有的鱼太大，几只鸬鹚就会一起扑过去，分别叼住鱼头、鱼尾、鱼身，合力将鱼拖到船边，直至主人用沙网把鱼捞起来才肯松口。

鸬鹚每抓半个多小时鱼，就要休息十多分钟，这时渔人会给每只鸬鹚喂点小鱼、小虾或豆腐，但绝不喂饱。每只鸬鹚在船舷站立的位置是固定的，一般最厉害的会站在渔人的身边占据"第一把交椅"。

～～～ 拉纤：争牵百丈上岩谷

纤夫，是指那些以拉纤为生的人。过去，长江、黄河等大江大河上船只众多，煤、木材、农副产品和日用品全靠船只运进运出，纤夫在那时就起着关键性的作用。他们曲着身子，背着缰绳，往前拉船。有许多纤夫拉纤的时候是不穿衣服的，暮春、夏季、初秋等温暖的时节多是光着身子。现在没有专职拉纤的了，即使有拉纤的，也是一些地区的旅游表演项目。

渊 源

古代水路交通，依靠木船。在流急或滩浅的江河中逆水行舟，就需要拉纤助船行进的人。从事这种艰辛工作的人，后世称"纤夫"，宋代则唤作"纤户"。

四川、湖南、福建、贵州、江西、山西等省，历史上都有过"纤夫"。

宋代以后，在一些优秀的古、近体诗中，对"纤夫"的情况，有所记载。

元末明初，广东顺德诗人孙蕡（1337—1393年，字仲衍，号西庵先

生）一次因公到四川，在奉节和巫山两县间的瞿塘峡中赶路，逆江上行。他置身于风大浪高之中，吟出了著名的七言古诗《下瞿塘》。诗中提到数以十计的"纤夫"，拉着长长的纤绳，爬上山崖，夹岸行进："争牵百丈上岩谷，两旁捷走如猿猱"。

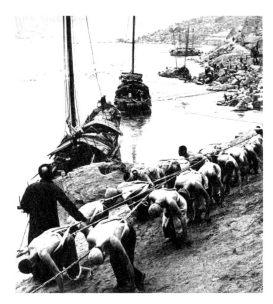

民国时期的纤夫

清代乾隆时期的盛锦，写过"纤夫"名作《十二碚》，描述木船将到瞿塘峡时，"纤夫"手拉长绳，登上险峻的山间，奋力前进；《过滩》中则说，"纤夫"们在山间挽纤而行，船上敲锣鸣鼓，为他们"加油"鼓气。他们的妻儿也来帮着拉船。如果纤绳中有一根突然折断，全体都会失手。拉不住船，船向后退，往往触礁翻沉。在这样险象丛生的情况下，诗人叹息说："寄语名利徒，勿作远行客。"

清初江南诗人汪受宏，在《九江滩》一诗中，描述了闽西"纤夫"的情况。"一滩水悬一丈高，奔雷卷雪春怒涛，舟尾向天舟倒立，还防巨石訇相遭"，"号呼为应"，竭力前行。

乾隆年间的云南诗人张履程，写过一首《拉船夫》，描绘了贵州镇远境内舞水上的"纤夫"的情况。"头先于足足不进，跋前疐后行迁延"。时值炎热的三伏天，纤夫们累得挥汗如雨。

"纤夫"的存在，反映出旧时我国交通落后的现实。

清末民初，出现了机动船，不过水路运输还是以木船为主。除少量机动船外，往来于大江大河的各种船只都配备为数不少的纤夫。风平浪静时，他

们摇橹划船，是船夫；遇逆水行舟，他们则上岸拖拉，是纤夫。一条船上，职务分工也有些讲究。主事的是"船老板"，掌舵的称作"船老大"，"船老二"则在船头撑蒿杆。余下为船拉二，就是纤夫；烧火夫，是给纤夫做饭的，还做一些其他杂事；大号子，主要负责喊号子，安排纤夫们的日常生活；二号子，除喊号子外，还协助大号子负责点儿差事。船上人等，除船老板外，笼而统之都叫纤夫。

随着交通运输工具和劳动方式的改变等多种因素，很多木船开始停用，纤夫们逐渐淡出人们的视线。

如今，有些地区开始在江边一些景点开设游船拉纤体验项目，重现古老的拉纤场景。游客可以乘船看纤夫拉纤，也可以亲自体验。

纤夫拉纤，过去是拉来往的货船，如今是拉旅游观光船，没了以往的沉重与辛酸。

流　程

一条船装载着纤夫的生活，也装载着纤夫的命运。热不过船上，冷不过船上。寒冬腊月里，住在有遮挡的船舱；盛夏，岸上的沙粒烫得人两脚直跳。

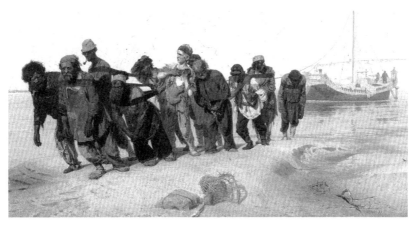

俄罗斯名画，列宾的《伏尔加河上的纤夫》

纤夫在船上还有很多忌讳。在船上，碗不能叫"碗"，叫"莲花"。筷子叫"豪竿"，豪竿就是篙，是撑船用的竹竿。姓陈的人得叫"老茵儿"，因为"陈"谐音"沉"，要避开。"船帆"代称为"布条"，"斧子"代称为"大脑壳"。这些都反映出纤夫祈求平安、和顺的态度。

纤夫一般吃"罐罐饭"，各人带去粮食，一条船上几十个瓦罐排着，一人一罐，自己装好，打上记号；一口大铁锅，放上蒸笼或甑子，伙夫把瓦罐一层一层地叠起来，中间用竹片架好，掺上水，盖上，生火。豆瓣或泡萝卜也是自带的，用于下饭，船上基本闻不到油腥。

很多纤夫拉纤都不穿上衣，这是因为纤夫多是家境贫寒之士，如穿着衣服，容易磨损，再加上频繁下水，在时间上容不得宽衣解带。最重要的是防病——如果穿着衣服，一会儿岸上，一会儿水里，衣服在身上干了湿，湿了干，不仅不方便，而且容易得风湿、关节炎之类的病，所以不如不穿上衣。

纤夫是一个"高风险"行当，遇急流、险滩、翻船、触礁，人就可能落到河里喂了鱼。

拉纤是个集体行动的活儿，紧拉慢拉怎么拉全凭纤头的指挥。船上一个纤头一个撑船手，船下是拉纤的纤夫们。

纤头是一条船的总指挥，经验丰富，航程中哪儿水深哪儿有滩哪儿有险，全在他们的掌握之中。纤夫中有头纤，负责选路领拉，后面分别是二拐、三拐、四拐等，最后一个叫揽后绳的，一边拉纤一边还要照看船的走向，不断地调整着拉船的角度，当纤绳在行进中挂住东西时，还要及时摘开或是甩绳。

拉纤的时候，绝不是闷拉，而是在纤头的统一号子声的指挥下拉。号子分为"起锚号子""行船号子""停船号子"和特殊情况下的"特殊号子"。

纤夫号子是纤夫背纤时的歌唱。纤夫号子能抒发情绪、凝聚人心、协调步伐、激奋精神。简单介绍几段号子的唱词：

三尺白布，嗨哟！四两麻呀，嗬嗨！脚蹬石头，嗬嗨，手刨沙呀，嗨

着，光着身子，嗨哟，往上爬哟，嗨着着……

加把劲啊、往外撇呀、撑住劲啊、往里收呀、靠边走啊、进水中呀、再使劲啊……

脚蹬石头手爬沙，摇肝摆肺把船拉。周身骨头累散架，攒些钱来盘冤家。

一根纤绳九丈三，父子代代肩上栓。踏穿岩石无人问，谁知纤夫心里寒。

想我们，船夫苦，生活悲惨；风里来，浪里去，牛马一般；拉激流，走遍了，悬岩陡坎；衣无领，裤无裆，难把人见；生了病，无人管，死在沙滩；船打烂，葬鱼腹，尸体难见；抛父母，弃儿女，眼泪哭干。

砖窑工：古朴耐久用途广

过去，修房建屋都是用黏土砖，因此也造成大量良田沃土被挖掘和破坏。不过这种最古老的建筑材料及其工艺，传承着中华民族两千年以来的建筑文明史。从20世纪80年代初，国家就开始实施墙体材料革新，黏土砖窑厂被相继关停，虽然有些偏远地区还存在，但相对来说数量很少了。

渊 源

陕西省考古研究所在陕西蓝田一处仰韶时代考古遗址中发现了严格意义上的烧制砖块。中国烧制砖的历史可以至少被追溯到距今5000年至5300年前。

1988年，在陕西临潼东陵发现了两座战国晚期砖室墓，这是我国迄今发现时代最早的砖室墓。两座墓一个由475块砖平砌构筑，另一个由155块砖立砌而成。砖的规格约长42厘米，宽15厘米，厚9厘米，重18千克。

出土的战国时代的砖数量不多，其类型有空心砖、铺地砖、小条砖等。

到了秦代，砖已较多地用于建筑，在秦始皇陵的遗址中，发现了三种条形铺地砖和一种曲尺砖。秦代的砖主要由官营手工业生产。在秦始皇陵曾出土带有"左司显瓦""左司高瓦"戳印的条砖。左司为左司空的简称，秦代的左司空主要是造砖瓦。

在秦早期的都城雍、栎阳、咸阳以及燕下都等战国遗址曾出土了一些铺地砖、大型空心砖等。空心砖中最长的可达1.5米，这么长的砖只有制成空心才能烧透，同时使重量减轻，便于搬动。

秦都咸阳遗址中发现了多种砖，质地坚硬，颜色多为青灰，制法一般为模压成型，并模印纹饰。根据出土文物看，当时的制坯方法主要有"片作"法和一次成型法。

南朝时期的画像砖

"片作"法是将坯泥拍打成片，铺在与砖坯同大的刻有纹饰的模板上拍打而成。以四块泥片合成一个方筒，再用小块泥片堵住一端，接缝处用软泥抹合。

一次成型制坯法，砖壁壳较厚，是用坯泥堆、摔、垒、叠而成。砖角无接缝，砖面的纹饰是坯成之后再刻划上去的。

西汉前期烧砖比较流行，在地面建筑中用来铺建阶沿或踏步，在地下用

来砌造墓室。河南有不少砖上模印，内容丰富多彩，如乐舞、骑射、车马、田猎、门阙、神话故事等。如1970年9月，在郑州新通桥附近发现了一座保存完好的汉代画像空心砖墓。整个墓室用133块各种不同形制的空心砖筑成。全墓所用空心砖，除封门砖和铺地砖为素面外，墓顶和四壁的砖都印有精美的画像。

西汉时期，制砖业除官营手工业外，民间生产也有发展。在辽宁辽阳三道壕西汉村落遗址发现了7座砖窑，每窑约能容18000块砖，窑旁多有水井。

由于空心砖制作复杂，不宜大量生产，而小条砖具有制作容易、承重性强、砌筑方便、应用灵活等优点，至东汉时期，小条砖逐渐代替了空心砖。

东汉时期，佛教传入了中国，佛教的兴隆给中国的砖建筑带来了一次划时代的转变。在佛教流行期间，用砖砌筑的砖塔在中国各地出现，从而成为一个砖建筑的象征。建于北魏正光年间（公元520—524年）的河南省登封县的嵩狱寺塔，是中国现存的砖塔中最古老的砖塔建筑。

魏晋以后，小条砖的应用更为广泛，产量也增加了。

唐代，铺地砖的使用比较普遍，在唐长安城大明宫龙尾道遗址出土了大量的素面和莲花纹方砖。

明、清以来，常用的砖可分为城砖、方砖、开条砖、金砖等几种，每一种又各有若干规格，砖的砌筑方法，最初采用与土坯相类似的陡砌，后来采用平卧砌筑。

砌筑用的胶结材料，早期使用黄土泥浆，宋朝以后渐渐使用石灰浆。

中国的红砖使用历史悠久，但在古代，最多的就是大青砖，主要是因为青砖品质高，制作步骤复杂。古代虽然有红砖，但是青砖的使用更广。

中华人民共和国成立后，不知从何时起，砖窑就越来越多，那时候砖厂的生意也是红红火火，农村也流行盖房子，国家对于土地的管理也不是非常严格，烧制红砖需要大量挖掘黏土，而且温度要达到900摄氏度，才能把砖心烧透，大量的挖掘耕地资源和从砖窑冒出的浓黑的烟气，严重破坏了生态

环境。

而且随着城市化的进行，楼房都采用钢筋混凝土的结构，极少使用砖作为主体材料，还有一点就是红砖盖房抗震性能很差。

据有关资料显示，我国烧制黏土砖每年损毁良田50万亩，消耗煤炭7000多万吨，同时，因为落后工艺而产生的粉尘和烟尘对从业人员和环境造成极大伤害和污染，国家三令五申出台相关法令，禁止黏土场作业。2004年2月13日，国家五部委颁布了《关于进一步做好禁止使用实心黏土砖工作的意见》，2010年，国务院办公厅印发了《关于进一步推进墙体材料革新和推广节能建筑的通知》，如今，砖窑的数量越来越少了。

流　程

当时，在我国的农村地区，所谓砖窑，大概可分为三类。

1. 轮窑

轮窑就是常见砖厂有很高的大烟囱的砖窑。外观是椭圆形。窑顶像跑道似的，可以走人，上面凿了无数个火眼儿。

轮窑的窑室是环形的，四周等距开有多个门，可以认为是由多个互相连

旧时人们在烧制的青砖上雕刻的花鸟

通的窑室构成的，多个窑室共用中部的一个烟囱。轮窑点火后，火头从一个窑室烧到另一个窑室，在环形的窑室间流动，在火头过后，砖就烧好了，送风降温后，即可取出烧好的砖（出窑），再码入待烧的砖坯，等待下一个火头烧过来，如此循环烧制。一个轮窑根据门的多少（即窑室的多少）可以有一个到三个不等的火头。一般的不能超过三个火头，否则就不好控制烧制速度。

2. 冲天窑

或者叫土窑。其外观，颇像较粗胖的圆形炮楼。就一个或几个窑门，一次性地码好砖坯，封死窑门和窑顶，然后点火烧砖。烧好以后，灭火，取砖；再码砖坯，再封死窑门和窑顶。诸如此类，循环往复。

3. 隧道窑

隧道窑就是一条长长的隧道，从外部加热，砖坯从隧道的一端进入，匀速通过隧道后从另一端出来，就完成了烧制。

隧道窑可以分段控制温度，通过不同温度的回执段长度不同，来控制砖坯在不同温度下的烧制时间。

隧道窑相对轮窑的优点也很明显，其温度控制要容易很多，对操作技术的依赖性相对要低，还可以烧制对工艺要求比较高的东西，比如瓷器等。很少用隧道窑烧普通砖的。

烧制大致经过挖土和泥、脱坯晾干、装窑点火、烧制冷却、开窑出砖这样几个步骤。其中绝大部分环节不但需要足够的力气，而且还需要娴熟的技巧和丰富的经验。

1. 挖土和泥

要制作砖头，就必须有原料，都知道砖是用土烧的，但也不是只要是土就能烧成砖，必须使用黏土来做原材料。

所谓的黏土，是一种含沙很少富有黏性的土壤。古人将挖出来的黏土，放在空旷的场地进行自然风化，经过自然侵蚀使其内部分解松化。这一时间可能要长达半年之久。等到使用前，还需要经过粉碎和过筛，将大颗粒筛选出来，只留下那些细密的黏土成分。这一道工序对砖头的品质至关重要。

然后将筛选过后的黏土加水湿润，揉炼成黏土团，大概需要揉炼四五次。

2. 脱坯晾干

脱坯就是把泥团朝木模中摔泥，并用刮板刮平，然后再反转模板把砖坯就近倒在地上，泥土需要压得尽量紧实一些，把制好的砖坯码放在细沙上，防止粘连。砖模的模板有大有小，大的一次可以成型五块砖坯，小的有三块的，也有两块的。砖坯在地面上晾到可以摞放的程度，就以井字型码放在一起，立成一排排一人多高的砖墙，一直等到砖坯里外都彻底风干了才能进窑去烧。

3. 装窑点火

装窑是个技术活，砖烧得好坏跟窑装得如何有很大关系。装窑不是简单地把砖坯搬到窑里码起来，码垛的时候要考虑火道的布置和走势，以便各层砖坯的烧烤温度基本保持相同，即使是那种小型的砖窑，装起窑来也得花两三天的工夫。

点火烧窑是最为关键的一个步骤，这道工序通常由专门的技师来把握，他们负责指挥具体干活的人定时向窑内添加煤炭，使窑内的火力保持在合适的温度；砖窑点火后就不能断火了，通常就这样持续燃烧八九天才能完成烧制的过程。

4. 开窑出砖

出窑是烧砖的最后环节，一个砖窑停火后一般需要晾一周的时间，让窑里的砖彻底冷却了才能出窑，这样烧制出的砖就是现在常用的那种红砖。如果在窑火熄灭后，稍微晾上一些时间，再朝窑内泼上一些水，那就只要两三天就可以出窑了，大大缩短了晾窑的时间。不过，采用这种方式烧制出的砖就变成了传统的蓝色的砖了，不知道后来流行红砖是不是出于能够提高砖窑使用效率的原因。

砖厂劳作，有些很专业的行当，譬如装窑、出窑、点火烧砖，但更多的属于简单、繁重的体力活儿，大致可分为取土、制坯、拉湿坯到坯场、晾

坯、拉干坯入窑、拉成品砖出窑、码砖垛，等等。

⚍⚍ 打胡基：砌墙盘炕耐寒热

胡基，又叫土坯，是一门古老的传统工艺，是过去黄土地上人们搞建筑必不可少的东西。但是，胡基比砖块要重，比石板接地气，比复合材料环保，过去普遍用于盖房、砌墙、盘炕、垒圈、搭棚、箍窑等，用途十分广泛。除了经济实惠外，还冬暖夏凉，特别受老百姓欢迎。

渊 源

胡基起源于何时，已无细考。那些千年古刹，久远的庙宇，古老的宫墙、牌楼、寨墙里，到处都能看到胡基的身影。

胡基可以就地取材，用途十分广泛，是过去人们搞建筑必不可少的东西。

古代，百姓生活水平低，住房条件也很落后，绝大多数人家都用不起砖石修建房屋，千百年来，关中地区的民居主要就是用土墙、土坯建造起来的，砖石往往只是一种点缀。

以前，老家农村盖房子、砌墙、盘炕、盘锅头，都要用胡基。过去烧砖不容易，煤炭缺，往往用麦秸烧。麦秸是牲口的口粮，拿不出多少去烧砖，因此，砖缺得出奇，价格也贵得吓人，人人惜砖似玉。在那个砖十分珍稀的年代，胡基简直成了人们建设的必备物资。

过去，打胡基成为农家人立家创业的一门手艺。

20世纪50年代和60年代，农家的连灶火炕也是用胡基砌的。每隔三五年就得拆换一次。拆下的旧胡基是优质的农家肥。

随着社会的发展和人们生活水平的提高，锅炕和胡基墙已退出生产生活

舞台，淡出了许多人的视线，成为乡村不可多见的稀罕品。机制轮窑砖、水泥砖、空心砖，五花八门的建筑材料，早已粉墨登场。不过，这些新型砖建造的房屋虽然楼层高、结实、干净整洁，但由于热传递快、保温性能差，冬天冷、夏天热，远远不像胡基砌成的房屋那样冬暖夏凉。

流　程

打胡基多选在干旱少雨的秋季进行，因为这个季节阳光充足，风头高，胡基干得快。打胡基要了解气象，要选择有几天晴朗的好日子，好干好收拾。如果选时间不慎重，胡基刚打好，遇到天下连阴雨，一切就泡汤了。

打胡基需要五样东西：青石板、草木灰、柱子、模子、潮土堆。

打胡基必需的模子一般用十分耐砸的柿子木或软枣木制成。模子的内框约为30厘米×25厘米，深约5厘米，这也是胡基成型后的规格。

锤子由几部分组成：一块直径约20厘米的圆柱形石头，上小下大，高15厘米左右，中间的圆形孔里面安一个约40厘米的木杠子，杠子上面再横着安一个30厘米的木把子（后期也有用钢管代之），石头的底部平滑微鼓。

青石板要比模子大，大小约40厘米×50厘米；另外还需要镢头、铁锨和灰袋子或灰担笼等工具。

打胡基是个力气活儿，需要强壮劳动力。一般流程是：

1. 选土

胡基对土的要求很严，要净土、素土、纯黏土，有任何含杂质的土都不宜用。土的湿度更讲究，不能干，干了不黏，不结实；不能过湿，过湿太泥，打不好，擦不起；只有土的含水量适宜，打胡基不仅速度快，而且好看，结实耐用。制作胡基必须于前一天浇水把土闷湿，第二天才能用。另外取土要方便。

2. 打胡基

打胡基必须由两个身强力壮的男子来完成，一人打胡基，一人供模子。打胡基的为大工，供模子的则为小工。打胡基的人将模子平放在青石上，供

模子的人先往模子里撒一把草木灰，再向里面填上满满两铁锨土，打胡基者站上去用双脚（可光脚也可穿鞋）把土踩实，再双手握锤子用力锤打。打胡基的要领是："一把灰，两锨土，二十四锤子不用数。"

打好之后将锤子放到前面，人退下青石的同时顺势用右脚后跟碰开模子的栓，再用双手按住模子的两个角轻轻摆动几下，然后双手打开模子竖起来靠在锤子把上，用手从两边轻轻将一个成形的胡基搬起来，放在一边整整齐齐码好，打胡基才算完成。

3. 摞胡基

胡基以摞为计算单位，一摞为500个，分作5层。摞胡基也非常讲究，尤其是最底下一层更要十分小心。双手将胡基放在地上轻轻蹾一下，拿起来后再平稳放下，每块胡基要保持2厘米的间隔，便于通风。

旧时的土坯墙

第二层从第一层的末尾开始摞，方向相反，要保持约15°的夹角，使之稍有交叉，从而保持稳定，否则，一旦坍塌，便会前功尽弃。五层摞完后，在最上面再横着放五六个，既美观又能起到加固的作用，使整个胡基摞不容易坍塌。

4. 晒胡基

天气晴朗时，新胡基四五天就可以晒干使用。有的地方还将打好的胡基放到砖窑里进行烧制，使之变成"胡基砖"。这种"砖"比普通砖大，比普通胡基结实，更是城乡建筑的抢手货。

铁匠：火炉旺盛忙不停

铁匠是以铁为原料，靠一把铁锤打造出各式各样的生产工具和生活用品来养家糊口。生产工具如犁、耙、锄、镐、镰等，生活用品如菜刀、锅铲、刨刀、剪刀等。在古代，马掌也是通过铁匠来完成的。可以说，离开了铁匠，农村人的日子真是没法过。古话说，人生有三苦：打铁、撑船、磨豆腐，一语道出铁匠的艰辛。

渊　源

据考古发现，中国的冶铁技术肇始于西周时期，它是随着青铜冶炼技术发展而派生出来的。因为铁制器物较青铜器具有耐磨性，因而被广泛使用。随着冶铁技术的逐步成熟，铁器在农业生产中推而广之，农业耕作因此得到大的发展，而从事冶铁技术的工匠逐渐被固化为终身职业。

由于铁制农具的广泛使用，促进了社会生产力的突飞猛进，冶铁业成为一项热门职业，铁匠也就应运而生了。

在漫长的农耕时代，铁匠的服务范围极为广泛，比如开春时要打制犁耙，以备春耕；夏季麦收季节到来，要锻打镰刀、铲子；秋季时，要锻打镢头、铁叉等工具；冬季是农闲季节，铁匠最为繁忙，因为他们要打制来年开春时的各种农具。

过去，中原地区铁匠的主要任务是打造农用的镢、镰、锄、锨、铡刀和犁具、鞍鞯仪仗的配件，打造修建房屋所用的钉子、泡钉、门闩，打造石匠所用的锤、錾、方尺，打造木匠所用的锯锛、刨刀、斧子、凿子、钻头、刻刀，等等。

20世纪70年代初，百姓家的菜刀还有农耕器具都出自打铁匠之手。铁匠

每月收入近30元，在当时算是高薪职业。

20世纪80年代是打铁生意最红火的时候，农村中的农具都要由铁匠来打制，坏了的农具也要由铁匠来维修。

如今，纯手工的铁制品工艺渐渐地被机械化所取代，越来越多的制造业开始脱离小作坊式的单打独斗，变为大工厂的流水线式的规模生产，打铁这个行当也不例外，再加上打铁这个行业很辛苦，现在没人愿意学打铁。如今铁匠铺在大点儿的城市、乡镇已经很少见到了，偏远地区还有少许铁匠在坚持。

流　程

铁匠一般都开有营业铺面，锻打生产生活必需品。

铁匠生意也有淡季和旺季之分，一般情况下，农忙即将到来之前，农户就会检查自家的农具，提前登门让铁匠们为其修理，这是铁匠最忙碌的时候。生意清闲时，铁匠师傅便装上铁匠工具，师徒几人结伴外出游乡做活儿，一旦揽到生意，便在村镇集市街头或交通要道的路口，架起炉子升起火，风箱一响便可以开张。有掌钳的，打头锤的，打二锤的，拉风箱的，还有专门外出揽生意的（俗称"跑活儿的"），分工明确，各司其职。

乾隆御用佩刀。过去的刀、剑等兵器都是由铁匠打制

铁匠使用的工具较多，且都是铁制的器具，但各有各的使用方法：一个火炉，一个特制的大风箱，两个铁砧子，还有几把钳子和形状、大小不等的锤子。

民间有"木匠的大锛，铁匠的锤"的俗语。铁匠的工具锤分大锤、二锤

和手锤等。

铁匠使用的铁钳子也多种多样，具有不同的用途，例如，蛤蟆嘴钳子锻打片状器物、鸡嘴儿钳子锻打精巧细活儿、大小紧嘴钳子锻打带刃的利器、鹰嘴钳子锻打捏制带钩的器物、长嘴盖火钳子钳夹细长的铁器。

打造一件工具，包括选料、烧火、锤打、成型、淬火等十几道工序。

铁匠在锻打铁器时，要分清器物的不同用途，带刃的工具都要加钢立刃，用钢的多少、好坏和淬火的程度都决定着器具的优劣和锋利程度。

火候的掌握也是很有讲究，讲究淬火要恰到巧处；淬火过度，则损钢刃；淬火欠缺，则锋刃钝挫。

铁匠对锻打的铁器分别有"打红、打紫、打黑"三种类型。一般情况下，大件器物要打红（不烧红不好锻打）；带刃、硬钢或小物件要打紫或打黑（烧得太红则易伤钢刃）。技术高超的铁匠，在锻打器物时不但要讲究好使耐用，而且要使器物美观大方。

打铁的过程又分为"上手"（师傅）和"下手"（徒弟）。师傅是上手，他就得把握烘炉的火候，只要师傅的铁钳将火红的锻件一夹出，站在铁砧两旁的下手便在师傅小铁锤的引导下抡起大锤"趁热打铁"。师傅小铁锤打哪里，下手的大锤也精准地打在哪里。

在民国之前，铁匠在众多的工匠中是很受人尊敬的一个职业，民间还有铁匠坐上首的习俗。在铁匠行中也有固定的行业神，一般来讲，铁匠们大多尊"铁拐仙"为祖师。在我国福州一些地区，当地铁匠还将"欧冶子"奉为祖师，还有的地方，铁匠们多奉太上老君为本业的守护神。在铁匠行中，铁匠们一般在其所信奉的祖师爷的生辰时举行隆重的祭祀活动，且多是在家中或是铁炉旁，在祭祀中人们要点香上烛，摆上几盘荤菜，恭敬地祭拜守护神。

因铁匠处在一个相对封闭的工作环境，为便于交流，他们内部有行业秘语，如铁匠自称"扇红的"，砧子称为"硬汉"，大锤称为"千挝"，钳子称为"钳红"，风箱称为"抽风"，钢称为"九炼头"，铁称为"怕风火"等。

钉马掌：厚薄匀称没毛刺

马掌，原指马的角质皮，后来是指马、牛等牲口装钉在蹄上的铁制蹄形物。人类为了延缓马蹄的磨损往往在上面钉上一层"U"形金属（往往是铁）用于保护马蹄，故又称马蹄铁。钉马掌主要是为了延缓马蹄的磨损。马蹄铁的使用不仅保护了马蹄，还能使马蹄更坚实地抓牢地面，对骑乘和驾乘都很有利。

渊　源

中国是一个具有几千年历史的农业国度，牛、马、驴、骡便是农业人口的身家性命和生存必需品，爱护这些畜力有时要比爱护人更重要。另外，冷兵器时代，行军打仗也离不开战马，长途运输、长途旅行都要脚力，这就不能不让人对牲畜格外重视。在这样的历史背景下，就出现了相应的保护畜力的职业和手艺人，他们加工、制作各种器具，使人畜之间的关系更和谐，相互配合更完美。

关于马掌在我国的记载，大概是五代前后。后晋天福三年（公元938年），彰武节度判官高居诲出使于阗，从当时回鹘牙帐驻地甘州（今甘肃张掖）开始进入茫茫戈壁，放眼望去前方路面尽是砂石，非常难走，高居诲犯难了，这时甘州人传授给他们一项技术，"教晋使者做马蹄木涩，木涩四窍，马蹄亦凿四窍而缀之，驼蹄则包以牦皮乃可行"。"木涩"是当时北方民族对马蹄铁的通称。由此可见，当时处于河西走廊的甘州回鹘已经掌握了给马钉掌的技术。

隋朝时期，北朝乐府诗中有一首诗："腹中愁不乐，愿作郎马鞭；出入擐郎臂，蹀坐郎膝边。健儿须快马，快马须健儿。跸跋黄尘下，然后别雌

雄。"有实在证据证明马掌存在的是隋朝初年，敦煌莫高窟302窟中有一幅开皇四年的"钉马掌图"，清晰地描绘了钉马掌的画面。

从唐代中期到宋代，中原王朝难以直接控制西北地区，尽管与周边各民族之间有数额巨大的以茶、绢换取马匹的贸易行为，但给马钉掌的技术始终没有随着"胡马"的输入而在中原地区流传开来。关于马掌的材质，还使用过葛藤等材料。南宋词人李曾伯所说"健马铁裹足"以及《增补文献备考》中"以葛编蹄"等有记载，这可看出除用铁锻打马掌外，还有这种极为简陋的马掌。

元朝建立后，马掌开始在北方大面积流行。因为游牧民族的生产、生活以及军事从来离不开马匹，所以他们对马蹄的保养十分重视，钉马掌这个先进的技术由此在中原流行。

在20世纪80年代以前，现代化农业未普及的时候，农村依然以牲畜做农活为主，所以当时给牲畜钉马掌是常见的事情。

现如今，机动车取代了畜力车，而农村虽然也有养牲畜的，却不用干太多重活儿，所以给马钉掌的越来越少了，从事这一行业的人也越来越少，在城里则早已不见了钉马掌的作坊。

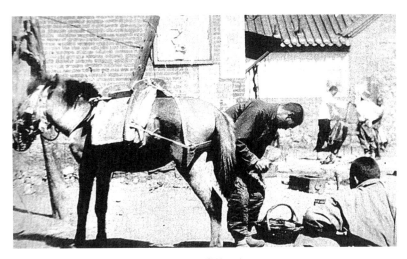

过去钉马掌的匠人

流　程

钉马掌的师傅有自己的行头，也有专门的工具。开始做活儿前，马掌师傅穿上一件能盖住自己膝盖的大围裙，把专用工具如马凳、锤子、马蹄铲等摆好。由于是给大牲畜钉掌，所以如何把牲畜固定在一个特定的位置很重要，这就是每个畜牧队都要有的木头架子。木头架子的样子和现在的单杠类似，两侧是深埋在地上的两根十多厘米粗细的木桩，上面是一根与桩子粗细一样的横梁，高度在两米左右。

钉掌开始，把牲畜牵到架子里，把缰绳系在横梁上，缰绳要尽可能的短，几乎把马头吊起来，防止钉掌时牲畜的头摇来晃去。横梁的前后还各有一条固定好的十多厘米宽的皮带，分别从牲畜的前腿后侧和后腿前侧穿过，用力勒紧。这时虽然牲畜的蹄子并没有离开地面，但已经用不上力了，相当于五花大绑，再烈性的牲畜，也无计可施，只能就范，不能乱踢乱刨了。先给哪个蹄子挂掌，就用一根细绳把这个蹄子绑在木桩上，把蹄子放在马蹬上，这个动作就叫翻蹄亮掌。

随后，钉掌人把厚厚的帆布铺在腿上，垫起悬着的马蹄。先用大钳子扒掉原来钉的铁钉，弃掉已经损坏的马蹄铁，再用利刀铲掉一层糟朽的马蹄角质，再把新的马蹄铁用粗大的铁钉沿着蹄铁已经钻好的孔眼儿逐个钉牢，这时，给马钉掌的工作就算完成了。

总结下来，简单的流程就是：

1. 修

将旧的马蹄铁拆卸下来，然后

国外的版画《钉马掌》

对新长出来的坚硬角质进行修整，将多余的、不整齐的部分剔除掉，露出明显的"蹄白线"，然后对边缘打磨，保持平整。

2. 量

拿新的马蹄铁跟修整好的马蹄作对比，看是否合适，如果不合适就要拿工具稍稍改变一下马蹄铁的形状，使得马蹄铁和马蹄尽可能适合。

3. 矫正

丈量好马蹄铁和马蹄，接下来就是矫正马蹄铁的形状了，这个过程可能会往复进行多次，为的就是把马蹄铁打造成适合马蹄的形状。

4. 钉铁蹄

钉铁蹄的时候一定要把钉子钉在"蹄白线"的外围，这样才不会伤害到马掌的活体角质，马走起来也更舒服。

5. 磨

磨是指将铁钉凸出的部分进行打磨，一来美观，二是为了防止凸出的铁钉在马匹躺卧时伤到马。同时再次对马蹄进行打磨，使得马蹄铁和马蹄更加契合。

6. 检查

钉完铁蹄之后，需要认真检查一下，看马蹄铁钉得牢不牢，有没有松动，马行走是否舒适等。

四只马掌钉好后，即可以给马松绑，恢复其行动自由。换一次马掌一般可以用上数年。

泥瓦匠：横平竖直经验丰

泥瓦匠，简单来说就是从事砌砖、盖瓦等工作的建筑工人。泥瓦匠的工作是一种历史相当悠久的工作。泥瓦匠所进行的作业如砌砖、抹墙等要能做到横平竖直，所以对泥瓦匠是有一定的专业性要求的。

渊　源

泥瓦匠这个行当历史相当悠久，据史料记载，可追溯到远古时期人类搭建物棚、挖洞穴居，再到垒石盖房，所从事搭棚、挖洞或垒石头盖房的人，便是泥水匠的雏形。

唐代大文学家韩愈曾经为一位生活在社会最底层的人写过一篇传记，题目是《圬者王承福传》。所谓"圬者"，即泥瓦匠。在韩愈眼里，这个名叫王承福的泥瓦匠工作卑贱而又劳苦。

到了20世纪，农村修房建屋离不开泥瓦匠。农村人一般将泥瓦匠称师傅。在以前的农村，冬季的建筑生意比较旺盛，因为是农闲季节，有余钱的人家几乎都集中在这个时间建新房，生意会一直旺到第二年春季。盖房时主家会挑个黄道吉日，叫泥瓦匠师傅上门先打夯，再下地基，盖好一座土坯房至少得花上半个月甚至更长的时间。

20世纪的60年代和70年代，农村盖房多为"攒工"，泥瓦匠是不要工钱的，东家只要管饭就行。直到80年代，盖一间房工费大概在上百元。遇到大一点的建筑工程，也时常会集合外村一些泥瓦匠一起工作。

史书记载，泥瓦匠、木匠、石匠的祖师都是鲁班。内行人从石、木、瓦匠所用的木尺上就能看出他们是哪一行当。石匠用的是二尺杆，木匠用的是三尺杆，而泥瓦匠用的是五尺杆。据说他们跟鲁班学徒时，都是泥瓦匠负责

给大家做饭，因此，叫起喊歇时都听泥瓦匠的，所以长期以来就形成了泥瓦匠是"头"的风俗。

天刚蒙蒙亮，工匠们就动工了。无论是吃早饭，"过中"饭，午饭，晚饭，还是中间"歇气""停活"，其他工匠及工作的小工等，都得听泥瓦匠"头"的。当然，泥瓦匠不只一个，把墙角的技术高，叫"墨佬"，"跑山墙"的差一点，瓦匠当中有"主事的"，能主事的就是头。

泥瓦匠真正能够达到高手水平的，基本上从和泥再到上墙都是一滴泥也不沾身的。可惜的是，现在基本上见不到这种水平的泥瓦匠了。

泥瓦匠行业也有很多忌讳，比如说：

1. 忌瓦刀被人跨过

泥瓦匠非常忌讳瓦刀被人跨过，认为如果有人从瓦刀上跨过，会给瓦匠本人和主家带来晦气，甚至会导致建造的屋舍倒塌，闹出人命。

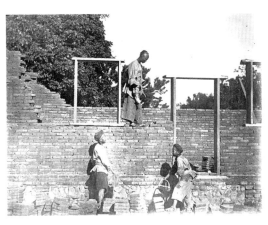

过去垒房的泥瓦匠

2. 忌校准竖直线的吊锤被人跨过

瓦匠还忌讳校准竖直线的吊锤被人跨过，认为如果有人从这条直线上跨过，会影响竖直线的精度。

现在的城镇处处高楼林立，农民们也纷纷拆掉前些年的瓦房，盖起机瓦房、平房、楼房和小别墅。随着手工艺加入了现代技术，曾经是做墙垛子的泥瓦匠高手，如今也派不上用场了。在一些农村，还能看到一些老的泥瓦匠，骑辆电动车，车把上别把瓦刀或灰斗或铁锨，要么在固定的地方等活干，要么走街串巷地找活儿干。

流　程

泥瓦匠的工具包括砍砖头、抹泥浆用的泥刀，砸石头用的锤子，抹石灰用的灰匙，测量墙体横平的水平仪和竖直的线坠等。

盖房首先要经过选址、打夯、下墙脚、砌墙、上梁、盖瓦、粉墙、回填等工序。那时，乡村盖房多为毛石土砖房，用石头或土砖砌墙，很少用到砖，因为砖很贵。家庭稍富裕的，也有盖"壳肚砖"房的。"壳肚砖"也叫"立砖"，就是将砖立着用，墙的外皮是砖，防雨，墙里子还是土坯，省砖。过去，能砌"壳肚砖"墙的泥瓦匠技术是很高的。

旧时，农村泥瓦匠大多是用土砖砌土砖屋，有的泥瓦匠还替人打灶、修猪牛栏、厕所等。垒土灶是个技术活儿。土灶占据厨房的三分之一，很高很大，由灶台、灶门、铁锅、水罐等部分组成，各有用途，缺一不可。灶台上的烟囱穿过屋顶，矗立空中，做饭时升起的袅袅炊烟，别有一番乡村风味。

乡村砌土灶很有讲究，必须请经验丰富、业务精湛、技术娴熟的泥瓦匠。泥瓦匠砌土灶，先在厨房的一角铺上砖块做基础，再一砖一砖地边敲边

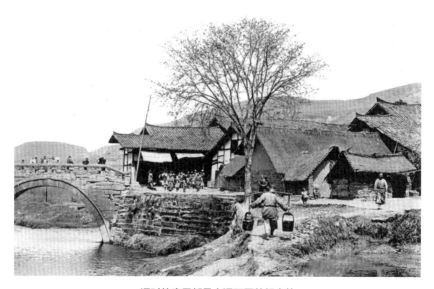

旧时的房子都是由泥瓦匠盖起来的

打，还不时把砖块砸成圆形、方形等形状，用来砌灶门、灶膛、烟囱等转角部位。土灶建成后，要进行"热锅"，一方面是检验土灶的质量，另一方面请亲戚朋友聚聚。

泥瓦匠要从学徒当起。起初，学徒只准干搬运砖石、搭架、撤架等出力的活儿。每天开工前，学徒要把料准备好，下工后，场地要收拾干净。一段时间后才能在师傅的指点下学垒几块石头、几块砖，不过学徒出师后的收入还是很可观的。

捉漏：翻瓦找缝慢动手

过去，农村和城镇的平房很多，而且使用瓦片，年代久了，尘土、枯枝树叶就会堵塞瓦沟，雨水倒灌瓦缝，或者瓦片碎裂了，就必须请人来翻修。过去把房屋的补漏叫"捉漏"，得请专业捉漏的师傅。随着生活水平的提高，现在农村和城镇大都盖起了楼房，这个行当也就逐渐消失了。

渊　源

瓦是重要的屋面防水材料，它的使用始于西周早期。1976年，在陕西岐山县凤雏村发现了一组西周早期大型建筑基址，在屋顶堆积中发现少量的瓦，推测当时只用于屋顶重要部位和部分屋脊上。同时，在陕西扶风召陈村也发现了大型西周中期建筑基址群，在遗址中发现很多类型的板瓦、筒瓦和半瓦当。（板瓦是仰铺在房顶上，筒瓦是覆在两行板瓦之间，瓦当是屋檐前面筒瓦的瓦头。）瓦上都有瓦钉和瓦环，用来固定瓦的位置。

在河南洛阳王湾、北京琉璃河董家林等处也发现了西周晚期的瓦。

据此推测西周早期宫殿建筑开始在房顶局部（可能在屋脊等处）用瓦，西周晚期至东周初期房顶大部分盖瓦。当时的瓦都是用泥条盘筑拍制的，制

法是先用泥条盘筑成圆周形的陶坯，然后将坯筒剖开，四剖或六剖为板瓦，对剖为筒瓦，然后入窑烧制。瓦的厚薄不均，反面有手摸痕，表面有粗而乱的绳纹。

旧时修屋顶用的瓦当

春秋末期和战国时期，瓦的使用增多。在列国城市遗址中都遗存了很多瓦件，其中有许多带图案的瓦当。战国时期瓦的结构有了重要改进，就是把瓦钉和瓦身分离，这不仅增强了瓦的固结，而且使瓦坯的制作过程简化了。

秦汉时期是瓦的发展、兴盛阶段。瓦当在战国开始从半圆形向整圆形演化，至东汉时全部为圆形。

西汉中期，开始把轮制技术应用到制瓦业，泥条盘筑法逐渐被淘汰。

唐代的瓦有灰瓦、黑瓦和琉璃瓦3种。灰瓦质地较为粗松，用于一般建筑。黑瓦质地紧密，经过打磨，多用于宫殿和寺庙。还有少量的绿琉璃瓦片，大多用于檐脊。

一直到了20世纪，农村城镇的房子都是小青瓦盖顶。瓦有正面盖有反面盖的，合得好，水才不会流进缝里漏下去。雨雪天或刮风天，瓦片如果被推移了位置或碎裂了，就可能导致漏雨。屋顶漏雨，就需要"捉漏"师傅来修屋瓦，"捉漏"实际上是将小青瓦片重新铺排，替换破损旧瓦的过程。修理的效果只有到下次下雨的时候才会得到验证。"捉漏"是一项受人尊敬的技术活，即使主人家知道哪里漏雨，上了屋顶也不容易寻着到底哪片瓦或油毡需要换补，还可能踩碎屋顶，增添麻烦。

现在，老房子越来越少，会修小青瓦的瓦匠也渐渐地老去，"捉漏"师傅也不怎么见到了。

流　程

翻瓦捉漏，本只是一个泥水匠的小工序，之所以发展成了一个职业，还是需求量较大的市场促使的。

翻瓦匠多为三五个人一伙，分工细致，两人在房顶翻瓦，一个人站在房檐边接，下面的就把瓦摆放整齐，另外一个人根据更换情况，去砖瓦窑买瓦。待房顶瓦梁全部露出来，用扫帚清除掉杂物，再开始重新盖瓦。

旧时的蓝瓦屋顶

盖好后，还要把瓦楞、屋檐重做一遍。

翻瓦匠苦干一整天，主人一般要免费供应茶水、香烟，中午和晚上也要管饭，然后再结算费用。

"捉漏"，属于瓦顶的局部修理。通常不需要特别的工具，只要有上房的梯子即可。主人先告诉"捉漏"师傅何处漏雨，然后，"捉漏"师傅判断何处需要修理。一般来说，"捉漏"师傅上房的时候先要将活动路径上的瓦搬走，露出房椽，然后踩在椽或檩上到达需要修理的部位。工作结束，退出工作面，再将路径覆盖上瓦片。"捉漏"通常必须赶在天黑前完工，如果工程比较复杂，通常会要几个人协作。

木匠：顺应纹理做家具

木匠手艺，几乎渗透到乡民生活的衣食住行之中。过去农村的木工可是一项体面的手艺活儿，他们不仅要考虑每种木材的材质特性，还要考虑不同器具的使用场景及世俗常识。由于做木匠的活儿累，又挣不了大钱，现在从事木匠这个行业的人越来越少了。

渊 源

木工是古代社会一种很重要的手工业，制造车、舟等交通工具，农业、手工业生产工具，建造房屋庐舍和生活用具等都离不开木工。《周礼·考工记》说："凡攻木之工七。攻木之工：轮、舆、弓、庐、匠、车、梓。"轮即造车轮及有关部件；制作轮的木工称轮人，管作车轮之官也称为轮人。舆，即车厢、轿；舆人，泛指造车工人。弓，此指造弓的工人。庐，此指造兵器矛、戈、戟柄的工人。匠，此指主管营建宫室城郭沟洫的工人。车，此指造车及农具的木工。梓，此指造钟磬等乐器的架子和造饮器、箭靶的木工。

春秋战国时期，木工的工艺已达到很高的水平，著名的公输班就是其杰出的代表。因为公输班是鲁国人，所以也叫鲁班，是战国初期的著名的木工，被后世尊为木匠的鼻祖。

魏晋南北朝以前，中国古人一直保持"席地而坐"的原始习惯，故家具形制多为低矮型，其样式有床、几、案、箱、柜等。这些家具都是木匠精心打制出来的。

魏晋南北朝时期，胡床在民间使用渐多，并出现了椅、凳等高型坐具。

隋唐至宋元，中国木结构建筑体系趋于成熟。唐代木匠融合传统与外来

因素，推出了古朴浑厚、气势雄伟的大唐建筑。

至宋代，高型家具的品类样式已近完备和定型，并广泛流传民间。宋代木构家具的细部处理很精到，展现出木匠的高超水平。

到了明代，家具被公认为是有史以来最卓越的。明代的家具选料考究、造型简洁、结构合理、做工精巧，明代工匠还十分重视家具与环境的关系，制造出适用于书斋、厅堂或卧室等不同环境的成套家具。

清代早期的家具直接继承了明代传统，就制作工艺而言，清代的家具达到了炉火纯青的地步。

到中华人民共和国成立时，木匠这个行业经历了几千年，百姓的生活一直离不开它，可见木匠行业的生命力是多么的强大。

随着时代的发展，乡村房屋几乎没有木结构的了，家具也是直接从家具市场选购，门窗不是铝结构就是塑钢的了，乡村木匠的用武之地不断缩小。不过，城市装修还是需要木匠的。家装工程中的木质隔墙、定制衣柜、定制书柜、定制橱柜、玄关工程等，都离不开木匠的手艺。木工手艺的好坏直接关系着整个施工效果的好坏。

旧时的桌椅板凳都由木匠打造

流　程

各行各业都有自己的规矩，木匠行业也不例外，他们也有自己的规矩和禁忌。

过去的农村老木匠在传艺时经常说"凳不离三、门不离五、床不离七、棺不离八、桌不离九"，其实说的就是这些器具的尺寸讲究。

"凳不离三"是指做长条木凳时长度的末位一定要带一个"三"数，如二尺三、四尺三等。取自"桃园三结义"的典故，"三"有忠义的象征，寓意只要是坐在这条板凳上的都是兄弟和朋友。

"门不离五"，农村做门无论大小宽窄，其尺寸末尾数都离不开"五"，象征"五福临门"之意。

"床不离七"，"七"同"妻"谐音，男人做床都希望和妻子同床，所以床板一般在二尺七寸，双人的床要四尺五寸七，有夫妻同床、白头偕老之意。

"棺不离八"，过去农村做棺材，一般都是八尺，"八"同"发"谐音，有升官发财的寓意。

"桌不离九"，过去农村吃饭都是八仙桌之类的方桌，它的边长及高度都讲究要有"九"，寓意吃饭不离酒，有热情待客之意。

木匠禁忌很多，这里简单介绍几条：

1. 忌特殊日期出工

在一些特殊的日子里，木匠是不出工的。木匠行业认为孟月逢酉、仲月逢巳、季月逢丑的日子是"红煞"日。所谓孟月、仲月、季月，是指农历一年分春夏秋冬四季，每季中三个月，第一个月称"孟"，第二个月称"仲"，第三个月称"季"。所以在每季第一个月逢酉的日子，第二个月逢巳的日子，第三个月逢丑的日子，木匠忌出工。

2. 忌他人摸自己的工具

木匠忌讳别人摸他的斧子，在民间有俗语说"木匠的斧子，大姑娘的腰，独行人的行李包"，这三样东西别人是不能摸的。

不但木匠的斧子禁忌让人摸，就连木匠的墨斗和曲尺也忌讳被别人碰，据说如果其他人摸了这些工具，这些工具就会沾上晦气，使木匠做不出好活儿来。除了上边提到的以外，木匠还忌讳有人在早晨借锉子，忌讳别人随便

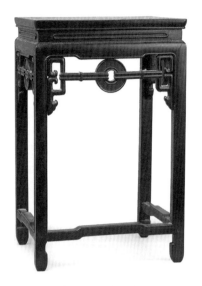

过去木匠打造的桌子

从卷尺和墨斗上面跨过，据说这样会影响在做工过程中的精确度。

3. 忌说"双"字

一般木匠在说话的时候忌讳说"双"，因为鲁班的小名叫"双"，木匠做活儿说"双"是对鲁班的不敬与亵渎，这样就得不到鲁班的保佑。所以木匠在平时一般会把"双"称为"对""副"。

木匠以木头为原料，伸展绳墨，用铅笔画线，用刨子刨平木料，再做成花样繁多的木头家具。

在建筑业、家庭装修业也离不开木匠。

木匠手中经常用的工具有斧子、锯子、刨子、测锤、凿子、锯子、墨斗、鲁班尺等。

木匠讲究的手艺有很多，比如，做榫、凿臼、刨面、镶缝等。这里以镶缝为例，展示一下木匠活的流程。

镶缝是将几块木板镶成一大块板面，是最普通的木工工艺之一，比如装木壁、做木门、做木柜等都有这道工序。镶缝之前，先要按做的壁板大小下好料，将每一块小木板缝合的一面刨平滑，而后搁在木工凳上平平整整地摆好，再用画墨线的竹笔在两两相交处画上线，然后用扯钻在需要吻合的一面按所做记号钻上孔，并相互错开打进小竹梢并削成尖状。这样，准备工作就做好了，下一道工序就是利用小竹梢将一块块木板连接起来，然后将木板刨平，镶缝的工序就完成了。

做榫、凿臼、刨面、镶缝，只是木匠的"小活儿"，真正的大活儿是修房子。过去，农村建房子的结构体系为"架构制"，几乎全是木材。从房柱到房梁、桁条、间壁、门窗，无处不是木匠制作而成。一座木结构的房子，

除了房柱之下的垫石是由石匠打凿而成，瓦片由瓦窑烧制、泥瓦匠盖就，其余部分全是木匠的手艺。

制秤：不识秤花难当家

杆秤是中国传统度量衡的三大件之一，曾在商品流通中担当重要角色。做秤也是一门古老的手艺行当，看似简单的杆秤，却凝聚着代代杆秤手艺人的聪明智慧。最重要的是，公平是制秤匠必须严格遵守的职业操守。

渊 源

在中国，秤的出现也很早。春秋中晚期，楚国已经制造了小型的衡器——木衡·铜环权，用来称黄金货币。完整的一套环权共十枚，大体以倍数递增，分别为一铢、二铢、三铢、六铢、十二铢、一两、二两、四两、八两、一斤。

中国历史博物馆藏有一支战国时的铜衡杆，这种衡器既不同于天平也不同于后来的秤杆，但与不等臂天平类似。经过逐步演化的过程，衡杆的重臂缩短，力臂加长，经过逐步演变，直到秦汉乃至魏晋南北朝才出现的，距今约1000多年。

自唐宋以来，通行16两制，即16两为一斤，因此，杆秤都定制为16两，俗称十六两秤，半斤则为8两。收租、交税都通行，成为一种惯例。人们习惯以"半斤八两"比喻"两个差不多"，即源于此。杆秤的秤砣，大都是铁铸或石头凿制。

在资本主义经济开始萌芽的明朝，杆秤以及制秤业得到了较大的发展，应用越来越广泛，其在人们生活中的地位也越来越重要。

清末民初，民间生铁匮乏，殷实的人家用铁铸的秤砣，富有的商行店铺

秤杆上的秤花

还在铁秤砣上浇铸自己的商号，而一般简朴人家就用河滩上的鹅卵石或其他质地坚硬的石头凿制秤砣。当时，秤砣的重量也不甚规范，故称量也不甚准确。

在完全靠杆秤做度量工具的年代，制秤工匠在各地大量存在；作为一个行当，制作杆秤业曾经长久地遍及城镇山乡。过去的秤都是16两一斤，直到20世纪50年代，国家实行度量衡单位改革，把秤制统一改为10两一斤。

1950年，中国国民经济开始复苏，至1956年开展农业、手工业合作化，中国的杆秤从业者增多，开始扩大生产。

20世纪70年代以后，国营大厂也进行杆秤生产，私人杆秤生产面临压迫和挑战。20世纪80年代初期改革开放，整个中国经济政策放宽、结构调整搞活，市场贸易蓬勃开展，小商小贩也增多，而小商贩们喜欢用携带方便的杆秤，杆秤的需求量也随着改革开放的风潮而热了起来。

20世纪90年代后，杆秤却不断受到工业文明的冲击。先是磅秤的出现，差不多让杆秤退出了生产领域；后来电子秤的出现又让杆秤在市场领域日渐式微，不少钉秤匠也改行了。如今，杆秤慢慢地从日用品变身为收藏品。随着城市化建设的发展，只有一些挑着担子的菜农或做小买卖的生意人还在使用杆秤。

流　程

钉秤匠在古时是高级手艺人，需要会三种匠人的技能：制秤杆是木工

活，打秤刀、秤钩是铁艺活，制秤盘是糊皮活（今叫钣金）。

钉秤的工具包括：

刨子，将冲好的小料刨圆；

磨石、砂纸，将秤杆的毛坯磨平砂光；

锉刀，用刀将铜、铝或银丝割嵌到每个钻眼里；

手工钻，在标好的刻度上钻眼；

砝码，标刻度。

材料：楠木、红楜子木等，铜丝、铜皮、铜制卡子、铁钉、铁盘、秤钮、绳子、钢筋等。

做秤的工序很多，刮杆、量尺寸打孔、不锈钢包头、安装秤刀、校秤、画斤两标线、钻星眼……细算的话，至少需要40道工序，大体流程为：

1. 选取秤杆木料

做秤选用的木杆也较为挑剔，要求纹路细腻且木质坚硬，柞栎木、红木、楠木、红楜子木等都是上等的材料。为了保证木杆不开裂，木材要先阴干一年以上，据所要做杆秤的衡量要求，用锯截成适当的长度。

2. 刨秤杆

先用正刨根据手工艺人的经验刨圆，达到合适的尺寸，再用反刨将毛刺处清理干净，木材经凿、刨的处理后，变成了笔直的又长又细的椭圆柱体，再用细砂布蘸水，打磨得又光又滑。

3. 制定重量刻度

钉秤匠也需懂得物理、数学，否则定刻度时颇费力。打磨好的秤杆挂上秤盘后开始定支点，需用砝码校验，这是一个极为细致的过程。钉秤匠左手食指不停地轻轻拨动秤砣，当木杆处于平衡时，用双脚规在木杆背面划一道印记，这道记号就叫定盘星，其余便按此推断重量。

4. 钉星花

钉星花时，需要拿着钻头，快速地在杆子上钻一个小孔，再把一段细铝丝插入秤星孔，然后用刀将铝丝割断，在秤杆上敲打两三下，一颗颗铝星就

镶在了秤杆上。一杆秤上，星星点点都是秤花，起码需要2个小时才能全部完成。一杆承受15千克的秤要钻近300个眼儿，这道工序很需耐心，稍不注意就会戳穿木杆而使得整根秤杆报废。

5. 铜皮包焊

秤杆两头需要包铜皮，将预先准备好的铜皮根据所需的尺寸剪裁，将剪裁出的铜皮磙圆，套在秤杆的端头上比对、进行再修剪，接下来用焊锡将铜皮焊接。为方便起见也可使用小钉固定法将铜皮包好。为了美观，事先要对秤杆两端拟包裹铜皮的部位加工，使其直径略小于其余部位，并用钣锉稍作打磨。

旧时的老秤砣

6. 打磨、清洗

先用钢锉、油石顺纵向对秤杆进一步打磨光滑，然后给刚做好的秤杆均匀地刷上一层石灰水以去除油污，等石灰水自然风干后即用清水冲洗净，而后均匀地刷上事先调制好的五倍子液，然后再次把秤杆挂起来，使其完全干透，这个过程一般需要12个小时。

7. 修整抛光

待着过色的秤杆完全风干后，对秤杆再进行最后一次抛光，让秤杆光润，上面的刻度即"星花"更易辨识。

8. 辅助工艺

能够完整掌握杆秤制作技术的人还必须具备打制铁秤钩的能力。打制铁秤钩实际是铁匠的工艺，所用煤炉、铁砧、长钳、手锤和大锤等工具设备及其技术均与铁匠相同。

如今，懂制秤这行与从事这个行业的人越来越少，这也是时代发展的必然。

银匠：雕花焊接技艺高

在我国，银饰品有着浓厚的历史渊源。当今社会，儿童银饰品、女性银饰品还有银制收藏品都很有市场，银制产品生命力仍然旺盛。根据地域不同，银饰品的纹样和造型也会有所差异，有的古朴雅致，有的纤细复杂，有的玲珑剔透，有的粗犷大气，充分展示了银饰品的雍容华贵。

渊　源

我国银饰银器使用的历史，大致可以追溯到战国时代。根据相关考古挖掘资料，在河南辉县战国墓，出土了包金镶玉嵌琉璃银带钩；山东曲阜鲁国故城战国墓出土了猿型银饰；陕西神木纳林高兔村战国晚期的匈奴墓出土了银虎、银鹿、银环等。

关于汉代银饰、银器的使用，在我国山东淄博窝托村西汉齐王刘襄墓，出土了100多件银器，其中秦始皇三十三年制造的鎏金刻花、银盘以及带有鎏金纹饰的小银盘，表明了我国银器制作的高水平。

唐代是中国历史发展的黄金时代，大唐文化是中国传统文化的瑰宝，唐代还是我国银器制作的繁荣期。考古实物表明，唐代银器无论在设计上还是在做工上，都达到了相当高的水平，不仅品类多，各种纹饰图案都非常精细。

四川德阳出土了北宋的细工银器，其继承和发扬了唐代细工的优秀传统。

到了元代，银器的制作逐步商品化，从前只有皇室贵族才使用的银饰品，在民间开始流传佩戴。元代最为著名的金银器艺人是朱华玉，最精于制造金银酒器，特别是槎杯，当时极受人们看重，社会名流也多有题咏。

明代，金工艺在传统技术上得到了大力提高，又由于金银器在当时比较时尚，明朝宣德年间设置了很多铸造局，制作了大量的金属器物。在明代，除了铸造局，民间的银楼、银作坊也制作了很多金银器，其中以银器为最多。明代金银器艺人有岑东云和沈莳湖，二人擅刻银印，银匠则有杨宽、张荣、武勇、吴福、蔡文、唐金、陈其令、应元中等人。

到了清代，由于经济的不断发展，各种手工艺的水平也达到了登峰造极的程度，金属的雕刻、镂空、花丝、珐琅等获得了较大的发展。康熙、乾隆年间，银器、银饰品的使用不再是贵族阶层的专利，而是进入了每个家庭，不分贫富贵贱、三教九流，女人头戴银头饰、男人腰佩银挂件已成为一种时尚。银楼、银作坊、银店分布全国各地，做工也有越来越多的讲究，扭、锤、穿、拉、嵌、镀、包银都得到了发挥。

清末民初以后，列强侵华，官吏腐败，内忧外患，民不聊生，民间工业受到很大损伤，银器物没有多大发展，制作也没有什么长进。

旧时的银匠打造的银果盘

民国时期中国的银饰空前兴旺，银饰的制作上更是五彩缤纷，其数量品类难以数计。仅一名幼童，从满月庆典起，就得到了人生中数目巨大的一部分银饰了。那时幼童的童帽，上面装饰的银饰品达五十件。

儿童胸前的银牌银锁上的图案也绚丽多彩，有喜鹊登梅、童子抱莲、麒麟送子、天官赐福、状元及第、五子登科、金玉满堂、长命百岁，等等。民间认为戴银饰能显示富贵高雅，还能起到驱邪降福的作用，能保平安长寿。

时至今日，银饰似乎已丧失了它在社会上的传统地位，手艺精湛的银匠师傅少之又少。当今社会银匠由于挣钱不多，很多年轻人都不愿意学这门手艺。加上现代银器制造业机械化程度越来越高，银匠渐渐退出历史舞台。

流　程

以前的金银饰品多为手工打制，想要打制金银饰品的人，会把金银带到金银匠那里，当面把金银称重量、定成色，再当面为顾客打制金银饰品。银匠最忌讳的就是缺分短毫，非常注重自己的技艺和名声，为人更要厚道讲诚信。

金银首饰大致分为两类，一类是童饰，另一类为女饰。童饰有手镯、脚镯、锁片、项圈、帽坠、麒麟送子牌等，女饰有插在发髻上的簪子、金钗，戴在手上的戒指、手镯、手链，挂在耳朵上的耳环、耳坠和套在脖子上的项圈、项链等。

中国早期银饰多以几何图纹、蟾蜍、龙凤、飞狮、鹿马、奇兽、奇花异草等为艺术创作对象，并以錾雕、刀刻、镂空、缠丝、鎏金、镶嵌等工艺美化装饰制作，显示了早期银饰富丽堂皇的艺术风格。

相对其他手艺人，银匠的工具很多：熔银炉、风匣、手锤、手钳、錾子、工作台案、虎钳、喷枪、焊枪、喷灯、坩埚、量具、钢卷尺、角尺等。此外，还有各种用途的烧铸铜模、多功能锉刀、大小铁皮剪、圆规、角度尺、长柄丝状紫铜刷、减震垫，以及制造银器的主要原料和辅料：废旧银制品、银块、紫铜、黄铜、松香、皂角、石灰、硼砂等。

在制作银饰时，银匠会根据银饰的特点，采用捶揲、击打、镂空、焊铆、编织、镶嵌等多种工艺。经过复杂工艺制出的器物，或小巧精美，或雍容华贵。

制作银饰分为浇铸法、卷制法及靠模延展法。制好铸模后，将银液浇入模具，便可制成一件银饰。另外，用卷制法制作的银饰多为杯件等，而靠模法制出的银饰多具高浮雕花纹。

一件银器从制作到成形需要几十道工序，可分为化银、锻打、下料、粗加工、做铅托、雕花、焊接、酸洗等几大步骤。

在这些工序中，雕花工序最关键，焊接工序最讲究。雕花包括了锤錾、

旧时银匠打造的银蚊帐钩

錾刻、镌镂等工艺，所用的工具是一把小锤和若干支錾子。錾头有尖、圆、平、月牙形、花瓣形等多种，根据需要选用。银匠在银器上錾刻出漂亮的云纹、犄纹、龙凤、卷草、花鸟鱼虫等纹饰，或者各种几何图案。

焊接工艺最需要技巧，焊接的方法、焊药的配制、炉火温度的掌控以及加温时间的长短，都关系着焊接的质量。

皮匠：做鞋修鞋街头忙

皮匠，一般是指用皮革制作物件的工人或者修理、制作皮鞋或其他皮货者，也称"补鞋匠"。在20世纪的80年代，穿皮鞋是件很有派头的事情，修理皮鞋，需要一定的技术和工具，就产生了这种行当。如今制鞋修鞋已经机械化了，但是在街头巷尾，依旧可见修鞋的师傅。

渊 源

3000年前，皮匠历史悠久，在3000年前，皮匠称"韦氏"，这是一种官名。据《周礼·考工记》载："功皮之工，函，鲍，韗，韦，裘。"后人注释说："功皮之工五，函人为甲，鲍人治皮，韗（yùn，古代皮革工匠）人为鼓，韦氏，裘为阕。"其实这是给皮匠分类的。

皮匠这个行当最早是在北方诞生的，刚开始是制作羊皮衣服的匠人，所以叫皮匠。皮匠的祖师爷据说是汉代雍丘人，叫范丹。范丹流浪到了塞北皮都张家口，无意中发明了一种硝羊皮的方法，就做起皮革和做羊皮衣服的生意，后世就把他供为了皮匠的祖师爷。

皮匠和鞋匠的祖师爷还不一样。据说，鞋匠的祖师爷是战国时期的孙膑。在武汉汉口沿河大道以北有条小巷叫"孙祖阁"，中华人民共和国成立前，这儿有座孙祖阁庙。大殿上坐着的是战国时齐国军师孙膑，而来这里"进供"的也多为修鞋的皮匠。民国以后，孙祖阁还一度成为汉口鞋业公会的会馆。

第一次鸦片战争之后，来华的西方人越来越多，西式皮鞋进入了中国，修鞋这一行当就发展了起来。在20世纪80年代之前，农村是很少有人穿皮鞋的。所以，乡下的皮匠，一般做的、修的是布鞋，也修胶鞋（球鞋）和雨鞋

（套鞋）。

一般皮匠外出做生意，经常挑着担子，在村里人多的地方停下揽生意；也有皮匠在自己屋里或者租间别人的房子开个小店面营业，一般就叫"皮匠摊"。

皮匠上鞋和修鞋都做，上鞋用的工具叫"针锥"，土话叫"鞋子砧头"，头部有一段比较粗的尖针，后面装上一个长圆形的木把子，上鞋的时候先把鞋帮鞋底对齐，再用针锥穿个洞，然后用粗麻线穿过去，拔出针锥一拉紧，鞋帮和鞋底就牢牢地缝在了一道，沿着鞋边这么缝一圈，鞋子就算是上好了，再把铁砧穿进鞋口，鞋底朝上用小锤子锤打，再把木头做的鞋楦塞进鞋里，经过一段时间的固定，取出鞋楦头，鞋子就非常的挺括了，这是全手工制作的鞋子。

过去修鞋也蛮有讲究，有钉掌、贴皮、换跟等，经过皮匠一番修整，鞋子往往完好如新。

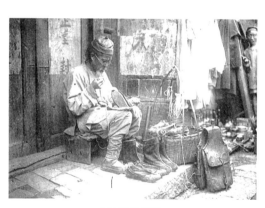
旧时的修鞋匠

现在的皮匠修鞋，好多工具和过去好像也一样，在街边地头还有用老的方法修鞋的皮匠摊。

皮匠业在布鞋时代功不可没，但在工业化、商业化大规模皮鞋生产、流通的当今，反而无太多皮鞋可补。随着时代的步伐，皮匠业已呈日落西山之势。

流　程

过去，乡村生活条件十分落后，人们一双胶鞋穿了又穿，能够穿上皮鞋的都是富裕人家。因此，如果一双鞋鞋跟或鞋底等处坏掉了，人们都舍不得

扔掉，就会找补鞋匠修补之后继续穿。

皮匠一般挑一副扁担，一头挑一个木箱，一头挑着钉鞋用的铁拐子和小砧子之类的工具。木箱中不同的抽屉里放着不同的工具，如皮钉、钳子、剪子、锤子、起子、楦头、榔头、铁镇子，还有胶水、麻线、皮线、锥子、弯针、石蜡、皮跟、铁掌等物。此外，还有大大小小的皮子块、皮子头、破皮鞋、破胶底、旧轮胎，等等，都是补鞋子用的材料。最重要的是那一把铁拐子，两头是两只鞋底形的铁鸭子嘴。用的时候，夹在腿间，可将要修的鞋底儿朝天地套在鸭嘴上，修起鞋来很是方便。皮匠走村串户，一般不吆喝，而是拿一个拨浪鼓，"嘣噔嘣噔"一摇，招揽生意。

补鞋看似简单，其实是一门手艺活儿，全靠手工进行。

如果补鞋面破了，就用做皮鞋皮衣剩下的下脚料按鞋面破损程度剪成椭圆形或圆形，像绱鞋一样两根针，针对针缝制在破损处。若是靠鞋底部位的鞋帮破损了，则需要将补鞋的皮子一半儿绱在鞋底上，一半儿缝在鞋帮上。若鞋底破损了，就需要钉鞋，用废旧自行车外胎剪成鞋底状（鞋顶尖或鞋跟），用专用鞋钉钉好。钉鞋需要铁拐顶，鞋顶尖自然就铆平了，穿上鞋后不磨脚。

旧时路边的修鞋匠

还有一种皮匠是做皮衣、皮袍子的。过去，皮匠要学缝皮子的手艺，就得先从洗皮子开始，到最后成衣，每道工序都一丝不苟。一张毛皮加工完毕至少需要二十几道工序。例如一张羊皮要风干、盐水腌渍、初级打毛整理、清洗、再次打毛整理、下缸腌渍、初级去肉去油、再次清洗、熟、上色、晒、回潮、精细加工、柔软处理、打理皮毛等。

做皮衣、皮袍子的大概流程为：

1. 熟皮子

宰杀羊后要把皮子泡在大缸里，等到皮子被泡得发白变软就可以开始熟皮子。熟皮子是在大缸里面倒入适量的温水，加入玉米碴子或者黄米、芒硝，有时还加一点点硫酸，把它们搅拌均匀，把洗好的皮子放入缸中，用大石块压住，然后把缸口封住，放在太阳底下发酵，隔三天左右检查一次皮子吃浆的情况，如此反复10天左右就可以出缸了，皮子出缸后先晾起来，等半干后收起来放在阴凉处备用。

2. 铲皮子

皮子熟好后，下一步就是铲皮子了，为的是把皮板上附着的油脂去掉，让皮板变得光滑、白净。铲皮子的铲刀，刀刃是半月形的，铲的时候要小心，用力太小铲不掉油脂，用力太大就会破坏整张皮子。铲好皮子得揉搓，不揉搓皮子，皮子就会在干燥时发脆，潮湿时掉毛。揉搓就是把盐包在皮子里面反复揉搓，有时还撒上滑石粉。

3. 缝制皮衣

缝制皮衣先要选料配皮子，选好料子，就是割皮子了，这道工序和裁缝没啥区别，就是画线、割皮，皮子割好，就可以缝制了。缝制皮衣讲究毛对毛，皮对皮，起针大约一毫米，针距大概也就两毫米，向后锁线绕针，达到不起棱、不开缝、不脱线，中间无接头，两边不露线。做好的皮衣最后一道工序，就是把毛理顺了，皮匠们称之为笊毛。有的匠人是用小铁笊子抓，有的匠人是用细柳棍子敲打。笊毛可以使整件皮袄看来像是用一张皮子做的。

一张皮毛加工是否合格关键要看熟的技能，一件皮货要熟7次，每一次熟都要加入一定比例的盐、硝、面粉，每一次对于水温也是有着严格的要求，水温太低达不到熟的火候，水温过高就会影响毛皮的质量，成品后的毛皮就会显得过硬或是过软。一个有制作经验的匠人用自己的手就可以精确地掌握每一次熟的水温，熟好的毛皮不仅柔软而且毛色鲜亮，一个经验丰富的熟皮匠人是毛皮作坊的顶梁柱，也是最为艰辛的工人。

　　如今随着现代化的工业生产，这门民间手工制皮技艺已经告别了历史舞台。